亞太

中華亞太水彩藝術協會會員年鑑

CONTENTS

目錄

中華亞太水彩藝術協會

理事長序

|

傳承與發展

「中華亞太水彩藝術協會」作爲台灣最大民間水彩畫團體，一直致力於水彩教育的推廣與水彩創作研討，期許台灣水彩畫能在全世界佔有一席之地。自 2005 年成立以來，在創會理事長洪東標老師的帶領之下，台灣第一流的水彩畫家陸續加入亞太這個大家庭，嚴謹的幹部任期、會員分級和參展審核機制，建構出會員參與榮譽感，並讓亞太每一次都有高水平的展出表現，經歷 18 年的發展，亞太水彩畫會目前最年長的會員是 93 歲師承李澤藩的陳樹業老師，最年輕的是大二的學生，跨越 70 年的藝術創作風格，從題材詮釋、色彩選擇、創作觀念到技法運用，都呈現出全然不同的樣貌。

「亞太 18」這本年鑑分爲五個專題做討論：人物－靈魂的美妙居所 、風景－風吹拂的彼岸、花卉靜物－微笑的繆思、動物－天使或者神人的化身、抽象－波動的琴弦 ，從具象到抽象，從純水彩到跨媒材，表現樣貌多元且完整，足見亞太畫會會員們堅強的創作實力，用不同形式所展現出的創造力與想像力，展現出各自生命力量。

水彩畫在台灣的發展，迄今已近百年的歷史，從日據時代寫生爲主的外光派寫實風格表現，到現代各種處做觀念的百花齊放，期許這本年鑑帶給藝術愛好者更多的創作想法與靈感，讓台灣水彩有更多元豐富的面貌。

中華亞太水彩藝術協會

理事長　郭宗正

18 歲的成年禮！

創會理事長序

|

你需要認識的
中華亞太水彩藝術協會

為什麼要成立水彩協會

2006 年中華亞太水彩藝術協會在師大 101 教室成立，師大退休教授劉文煒老師擔任主席，經過票選推舉了師大研究所畢業的洪東標擔任理事長，面對當時台灣已經擁有兩個成立已久的水彩畫協會感到非常惶恐，如何讓第三個水彩畫協會站穩腳是相當重要的事，內政部所公佈的民間團體組織章程母法中並沒有任何有關於民間藝術團體可以有哪些作為？可以辦理哪些活動？所以中華亞太的發展要如何突破現狀開創新局，都是在積極的心態與嘗試中走過來的，18 年來中華亞太水彩藝術協會經歷了六任理事長，實現了許多理想，都是在全體會員共同合作努力下慢慢實現，就讓我們回顧這攜手走過的路：

一、建立正向健康的組織架構

2006 成立之初中華亞太協會的章程即實施會員分級制，這有別於其他畫會的機制，其精神在於鼓勵會員努力於創作，以精進自己。

2012 為促進理監事結構年輕化將原額設定百分之五十需 50 歲以下。

2018 修訂理監事任期制，凡 65 歲以上續任兩任 以上者，得晉升為榮譽職，不再參與會務決策。

二、辦理大展與國際交流展

2005 協辦風生水起國際華人水彩大展於歷史博物館，並在台北師大，台中教大及台南應科大舉辦了三場學術研討會。

2010 舉辦壯闊波濤兩岸水彩名家大展於中正紀念堂。

2013 第三度舉辦海峽兩岸水彩畫交流展，並出版專輯。

2015 創會十周年與台北阿克迪克瑞合辦彩繪國際大展並辦理揮毫演示、出版專輯。

2016 國際 IWS、台北阿克迪克瑞合作辦 2016 世界水彩大賽。

2017 國內三協會合辦台日友好水彩交流大展在台南奇美博物館。

2023 新竹舉辦亞太 18 會員大展體出版專輯。

三、建構與公務部門合作創造雙贏的機制

2008 年到 2011 年之間與農委會林業實驗所合作辦理多次寫生活動，出版了六本專刊，福山植物園之美、台北植物園之美、蓮華池試驗林之美、恆春熱帶植物園之美、嘉義植物園之美、扇平森林生態科學園之美等。

2008 玉山國家公園合作，出版藝術家的足跡塔塔加到玉山主峰步道之美。

2009 中正紀念堂合作出版 遊園尋夢－中正紀念堂林園之美專輯。

2011 辦理建國百年國家植物園之美水彩展於中正紀念堂。

2011 杉林溪森林遊樂區合作舉辦四季寫生活動並出版了杉林溪之美專輯。

2014 中國石油公司合作舉辦北中南東四區寫生活動並出版了 2015 年曆與中油之美的專輯。開創愛心義賣活動盛舉。

2017 台江國家公園合作辦理臺江之美水彩展。

2019 太魯閣國家公園合作辦理太魯閣之美水彩展。

四、常態性研討，推動論述與創作並重

有鑑於繪畫論述的能力等同於創作技法的呈現，每年定期辦理的春秋兩季創作研討會的活動，吸引會內外許多愛好水彩者旁聽，幾度造成擠滿會場的盛況。

2009 辦理風景畫的可述性－創作論述研討會於中正紀念堂並於 2023 出版專書。

五、教育與社會推廣

2007 開始以半年刊的方式辦理水彩藝術資訊雜誌的發行，經歷了十七年將水彩的資訊與畫家作品分享給讀者以推廣水彩。在所有的展出期間辦理開放式導覽，及揮毫演示、創作研討等加強社會推廣。

2015、2019 兩度與扶輪社合辦愛心義賣活動於國父紀念館。

六、與地方政府合作展出在地特色之美

2008 新竹市政府文化局合作舉辦風城之美，出版專輯。

2009 馬祖文化局合作舉辦畫家采風寫生活動並在中正紀念堂辦理馬祖列島百景之美，並出版專書，邀請馬英九總統主持開幕。

2013 桃園文化局合作舉辦桃園之美出版專輯。

2017 新北市政府文化局合作舉辦兩會交鋒北境風華之美大展，並出版專輯。

2023 台南府城建成 400 週年以其他三個友會合作舉辦府城之美畫展並出版專輯。

七、建構台灣水彩畫史史料

2008 台灣水彩百年大展於歷史博物館。

2008 辦理紀念台灣百年當代水彩大展於中正紀念堂。

2012 辦理建國百年台灣水彩百景大展於歷史博物館。

2015 開始辦理出版赤裸告白系列書書，邀請水彩畫家分享個人創作風格跟理念給讀者，一共出版了五本專輯。

2018 開始推出台灣水彩主題創作系列預計到 2025 年將完成 12 個主題系列，截至目前已完成：女人篇、春華篇、秋色篇、河海篇、懷舊篇、幻影篇及籌備中的異域篇等，將為本世紀初留下珍貴的台灣水彩史料，展覽均以開放式的機制歡迎會外水彩畫家共同參與展出，進行更深入的創作理念分享探討。

八、推陳出新的使命感

2023 普斯公司合作出版水彩經典名家創作雙年鑑，期許未來以雙年出版的方式紀錄畫家的年度代表作。

2023 承辦水彩經典 2023 台北雙年展於台北市立藝文推廣處

2024 籌辦 2024 畫我台北寫生活動與水彩展於台北市立藝文推廣處期許如同這篇文章的標題：18 歲的成年禮，我在這裡紀錄了從嬰兒、青少年到青年的十八年，亞太的確走過與別人不一樣的成長紀錄，一個能夠持續往前邁大步的藝術團體必定要有無窮的活力，就建構在這個社團有著年輕蓬勃的朝氣，不斷地提出構想，尋找機會，中華亞太水彩藝術協會讓年輕人接棒參與會務的推動，每一次的會議都是腦力的激盪，讓點子轉化成行動，創新與創造可能，期許讓水彩成為「國民美術」就是我們的方向。

特別感謝：

一、瑞昱半導體陳進興副總經理長期經費贊助

二、台南郭綜合醫院郭總裁長期經費贊助

三、金塊文化協助出版品通路

四、普思股份公司協助雜誌發行通路

中華亞太水彩藝術協會

創會理事長　洪東標

風吹拂的彼岸
Landscape Painting

風景

HUNG TUNG-PIAO

1955

臺灣師大美術研究所碩士

洪東標

2023 台灣水彩經典雙年鑑企劃暨 2023 水彩經典台北水彩雙年展策展人
2019 企劃「台灣水彩主題精選」系列專書出版暨展出
2018 出席義大利國際水彩節作品獲典藏於義大利法比亞諾世界水彩博物
2016 獲聘玄奘大學藝創系助理教授、2021 獲聘講座副教授
2015 企劃「水彩解密」專書系列出版暨展出
2014 獲邀中國青島國際水彩雙年展作品獲藏中國水彩博物館 (青島)
—
2019 馬來西亞國際線上水彩競賽風景類 – 首獎
52 屆中國文藝協會 / 水彩類 – 文藝獎章
76 年教育部文藝創作獎 – 第三名
73 年全省美展 / 水彩類 – 第一名 (省府獎)，第十屆全國美展水彩類 – 佳作獎
72 年全省美展 / 水彩類 – 第四名 (台南市獎)

創作理念

選擇水彩創作是一種天性的使然，水彩乾淨、健康又平和，自然而然的融入其中，無怨無悔地投入。我自求在畫面中經營一個情境，讓觀賞者在欣賞作品時宛如自己可以走入畫中，去感受、去體驗大自然與情感連結，具體地與生活經驗連結，尤其是屬於我們台灣人特有的生活情境跟空間。所以一個畫家在畫面裡面表現的就是追求心中「理想美」的境界，我期望在作品裡呈現的不只是形體跟空間、色彩，而能夠更具體的表現出季節、時間、天氣、溫度和濕度，是一個可以讓觀賞者融入的情境，這呼應了中國傳統美學中的「天人合一」，這個「天人合一」就是中國人的一個生活哲學觀，好的作品必須擁有一個思想架構作支撐，讓觀賞者體會和共鳴。

2012 年我曾經騎機車沿著台灣海岸寫生，畫了 118 張台灣海岸的作品，用哇福爾摩沙為標題在中正紀念堂辦了一場畫展，當時引起很大的迴響，之後有一位歷史老師告訴我說：葡萄牙人說：哇！福爾摩沙！其實是在船上看台灣，於是我從 2016 年開始擬定了一個 6 年計劃，到目前為止已經搭了 18 趟的船，包括 45000 噸的大油輪和幾 10 噸的小漁船、賞鯨船，收集從海上看台灣的海岸景觀資料，畫出台灣海岸在各種季節、各種天候、和各個不同地點的美景，這些記錄了台灣海岸之美，是想還原當時葡萄牙人看到台灣海岸的驚喜，這個計劃目前已經完成了 120 幾件作品了，希望能夠找到一個很好的場地，可以跟全國的同胞分享，讓每一個人可以透過畫家的眼睛來看一看這一塊我們珍愛的土地，到底有多美多！麼迷人！

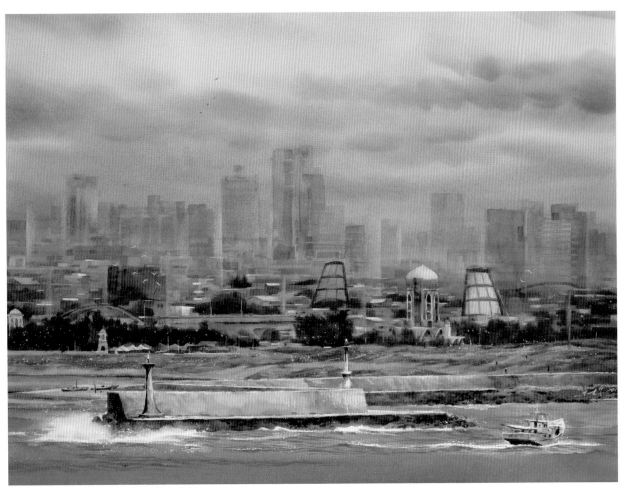

南寮漁港遠望 ｜ 水彩，2017，55 x 75 cm

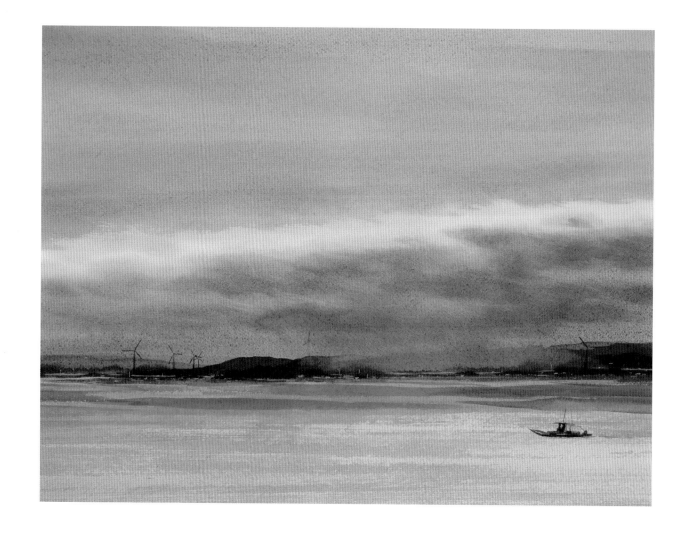

左｜好望角雨霧｜水彩，2022，55 x 75 cm

右｜興達港晨光｜水彩，2018，55 x 75 cm

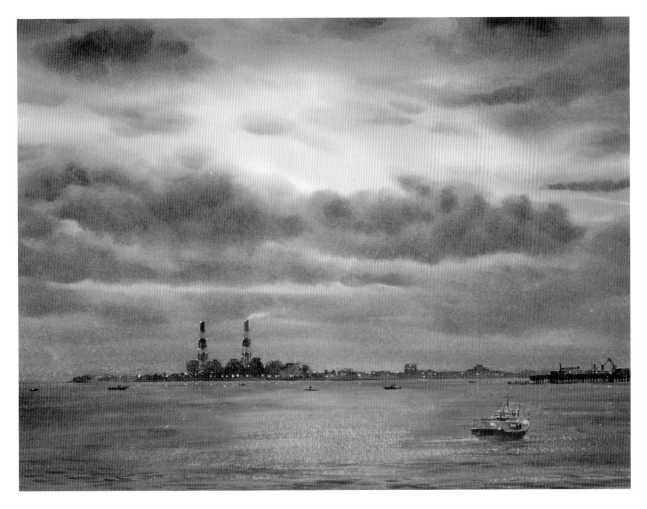

DENG GUO-CIANG

1934 - 2022

復興崗學院美術系
台灣大學中文系畢業

鄧國強

湖南省邵陽縣

中國美術研究中心西畫教授、國立國父紀念館審查委員、國立中正紀念堂審查委員、新竹縣市水彩評審委員、台灣水彩畫協會理事、台灣國際水彩畫協會理事、 中華亞太水彩藝術協會常務監事／資深榮譽會員、台灣水彩畫協會顧問

—

2008 台灣水彩 100 年展

2006「風生水起」國際華人經典水彩大展

2004 玉山風華特展

2003 東京第三次國際水彩畫大會（國際水彩畫秀作展）

2001 台灣鳥類世界巡迴展

1992 中華亞太水彩聯展

創作理念

我愛自然，並重寫實。藝術的本質是感情，畫家因豐富的感情被感動而作畫，我作畫除了呈現外表美的形式，更重視意境的表達，客觀呈現現實寫景，主觀浪漫表達理想，正是我作畫的原則。

畫家應了解自我、表現自我，有自己的風格，才有價值。我愛水彩獨具的韻美，水的難以控制深深的吸引我，如何讓水色交融的靈動變化來構成畫面意境之美，是我追尋的目標。

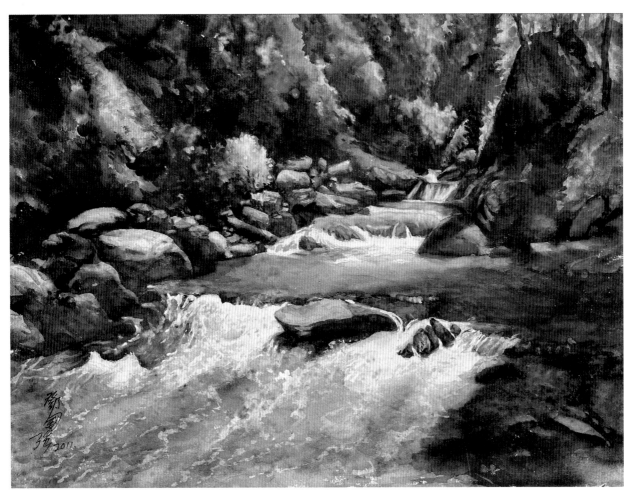

溪谷 ｜ 水彩，2011，56 x 78 cm

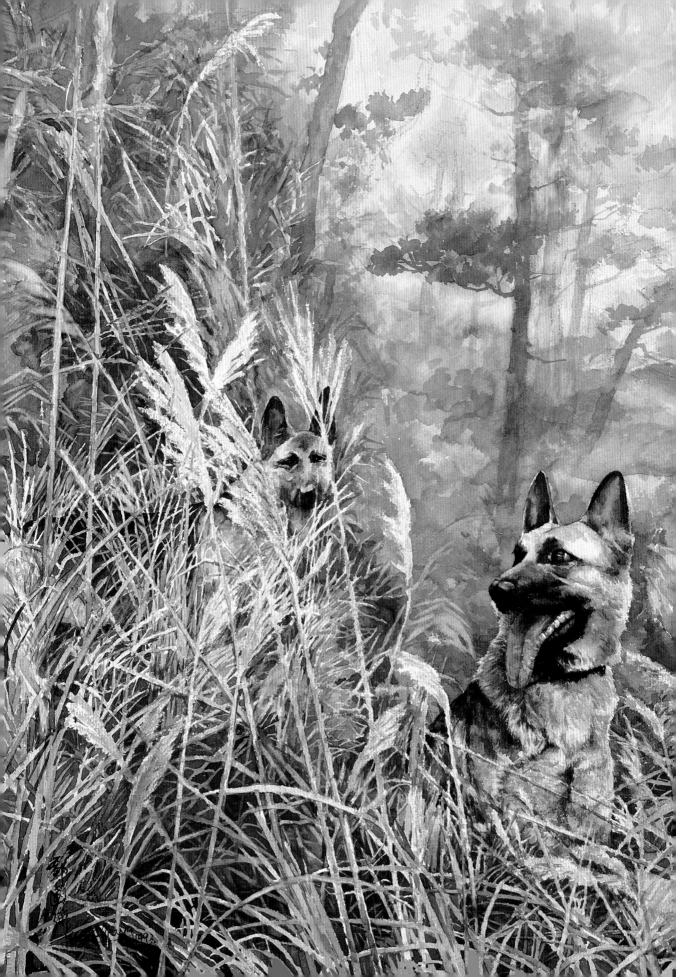

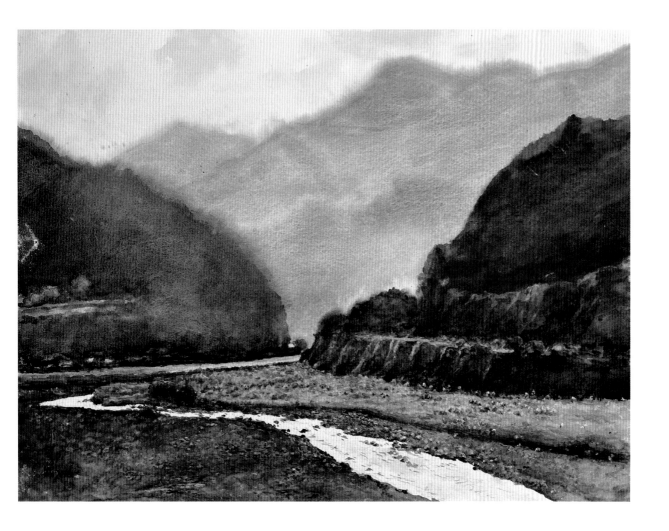

左｜1955 草莽雙雄｜水彩，1993，78 x 56 cm

右｜扇平溪｜水彩，2016，56 x 78 cm

CHEN SHU-YEH

1930

台中師專
國立師範大學美術學系
國訓班結業

陳樹業

2011 建國百年台灣意象水彩大展，國父紀念館

2006 國際 26 國水彩畫大展邀請，韓國首爾

1993 中、美、澳三國水彩畫聯展，台北中正畫廊

1981 – 1985 / 第 1 屆至第 5 屆中、韓、日美術交流展，台北、
　　　　　東京、首爾
　　　　　－

1970 建國六十年全省書畫展西畫類－第一名

1974、1975 / 第 29、30 屆全省美展水彩畫－第二名、第三名

1964、1966、1967 / 全省教員美展水彩畫－優選獎

1971、1972 / 第 25、26 屆全省美展水彩畫－優選獎

1990 韓國文化大賞美展西畫類－優選獎

1957 – 1985 / 第 12 屆至第 40 屆台灣省美展 / 西畫類入選 26 次

創作理念

一生酷愛水彩與油畫創作，為追求大自然景觀之美與鄉土特色而努力。對於繪畫創作，應深求繪畫 美 的 形式法則 為師，追求心靈深厚的美感，腳踏實地、細心觀察、把握景觀特色，力求色彩統一和諧，穩健紮實，水份適當應用、展現最高意境為目標。退休後邁向更上一層樓，以不斷研究展現佳作，期望成為傑出的一位鄉土畫家。

大溪老街 ｜ 水彩，2022，50 x 39 cm

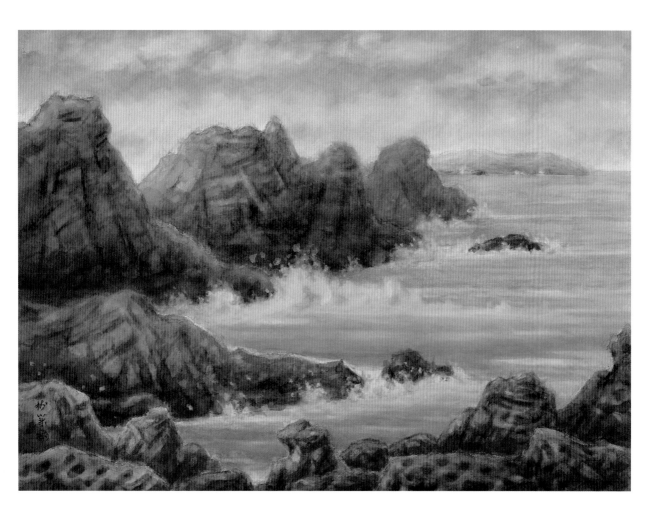

左｜新竹小巷｜水彩・2015，76 x 57 cm

右｜東北角奇岩｜水彩・2017，76 x 57 cm

WEN RUEI-HE

1951

1974 政戰學校藝術系畢業
1985 退休後從事專職畫家
現職瑞和畫室主持人

溫瑞和

2012 著有「溫瑞和風景」畫册

2006 著有「溫瑞和的繪畫世界」畫册

—

2019 參加義大利 Fabriano 水彩嘉年華會 (現場演繹)

2015 高雄大東藝術中心的世界百大水彩名家聯展 (現場演繹)

2005 榮獲第十七屆全國美展水彩第三名

「領事館遠眺高雄港」油畫榮獲高雄打狗領事館典藏

1995 致贈東加王國國王杜包「友誼船」油畫

1994 國軍文藝金像獎油畫類佳作

1994 榮獲全省美展入選獎

1993 榮獲教育部文藝創作水彩類佳作，郎靜山頒獎

1993 榮獲全省美展、高市美展、南瀛獎等入選獎

1979、1978 連續兩次獲得文藝金錨獎水彩首獎

創作理念

一直以來，水彩和油彩是我創作的雙媒彩，兩者性質雖然不同，然而表現的結果是相同的，水彩仍以透明畫法爲主，不透明部分以油畫表現。

重疊法是我最慣用的方法，我重視層次、色彩、筆觸、肌理、結構、空間、賓主關係，雖以寫實爲主，但逐漸朝向簡化、寫意，未來的創作也許更寫意，甚至半抽象，這種過程是順勢的、漸進的。

更多資訊掃描

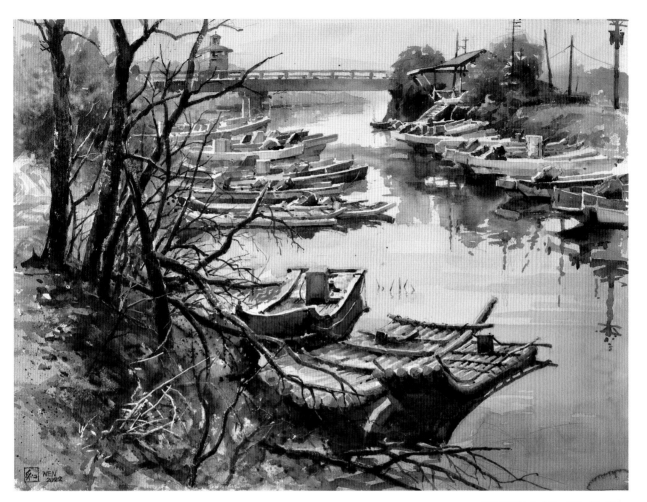

<div align="right">後勁溪漁船 ｜ 水彩，2022，55 x 79 cm</div>

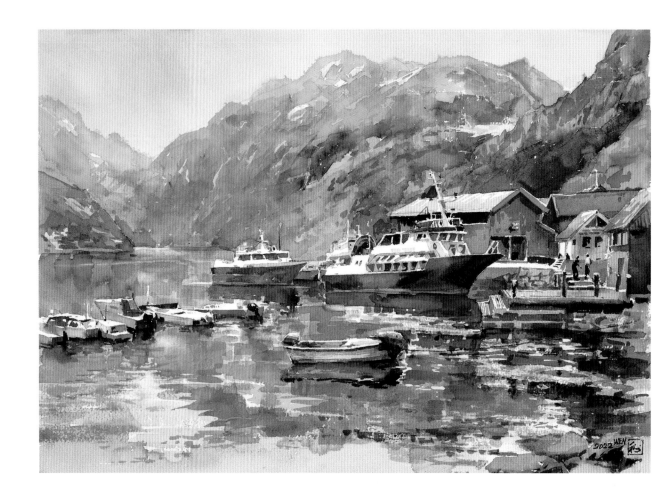

左｜峽灣船影｜水彩，2022，38 x 55 cm

右｜湖畔樹影｜水彩，2022，38 x 55 cm

LIANG DAN-BEII

1943

任教於教育部員工國畫社
曾任職中華彩色印刷公司、
金山彩色印刷公司

梁丹貝

父親梁鼎銘先生啓蒙，師承胡克敏教授，婚後受到焜培薰陶與鼓勵，家務之餘繼續繪畫。

－

曾任教於中國美術研究中心
中華民國畫學會會員、中華亞太水彩藝術協會顧問
「傳家彝鼎在丹青」五姊妹以聯展方式紀念父親梁鼎銘先生
個展三次，李焜培梁丹貝夫婦聯展二次，多次參加國內外重要聯展

－

1987 中華民國第三屆國際版畫雙年展 木刻水印「竹 ・ 石」－入選

創作理念

每次出門旅行，行李中都會帶著簡單的水彩畫具，畫本及冊頁，視現場來取用決定畫水彩？淡彩？冊頁有中國水墨渲染的效果，爲我所愛。出門一趟總要帶些作品回家，雖然不一定每張都成功，但堅信有畫就有進步。去杉林溪寫生牡丹，用克難的方式在人群中佔有一席之地，沒畫架，沒椅子，先用鉛筆勾勒再上色或用沒骨法描繪…即轉移方位，因不能影響其他賞花者攝影的權益呀！

年幼時承父親啓蒙，但父早逝，後因學業婚姻家庭孩子，忙得我幾乎中斷繪畫，待孩子稍長，焜培鼓勵我追隨克敏師習畫。心想我也很愛水彩呀！遂向夫婿申請全新水彩畫具，重拾水彩畫筆的我一切都生疏，爲了克服心理障礙，趁他外出教課時，自己在家試著去畫，努力半年後信心回來不少。家有水彩大師，壓力不小，外人難懂。我和焜培都有默契，作畫時互相尊重，不提意見，直到畫完再討論。當年我希望自己完成畫作，但經驗不足眼高手低，其實他在旁看一眼就知道卻不明說，這也是我的請求「不可隨便說話直到我問你」，他總笑嘻嘻看著我，經過多年的學習及磨練，外出寫生也進步不少。

焜培也教版畫，我也想到當年父親在堅硬的烏心石木用鑿子做雕刻版的記憶猶在，影響我頗深。我也把自己的畫作在木刻板上雕刻出來，並以水印方式完成。我的中國傳統木刻水印「竹 ・ 石」入選中華民國第三屆國際版畫展，我倆同時入選，這對我是很大的鼓勵。

常言水彩是易入難精的畫種，其實任何一個畫種都是易入難精，但是必須要了解他的特性，才能發揮最大的效果。旅遊寫生是美妙的回憶，吸收更多的經驗，願與畫友共勉。

毛苦參之美 ｜ 水彩，2019，38 x 55.5 cm

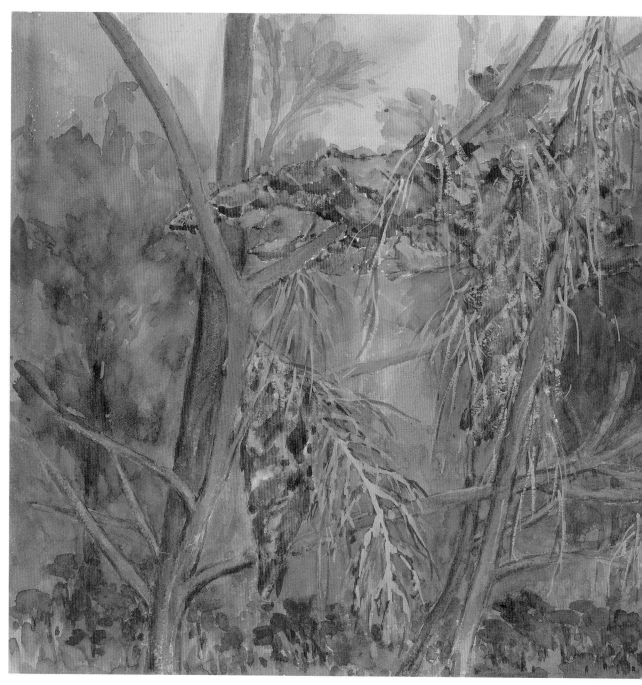

枯葉芬芳　｜　水彩，2019，38 x 55.5 cm

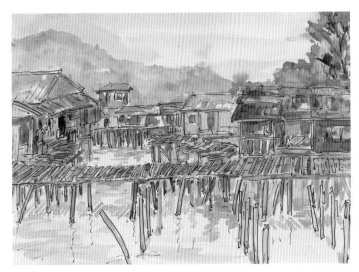

沙巴寫生 ｜ 水彩，2003，23.6 x 33 cm

CHIEN
CHUNG-WEI

台灣師範大學美術研究所
西畫創作組碩士

簡
忠
威

2022 美國 PaintTube 公司出版 "Chien Chung-Wei's Spontaneous Watercolor"
　　　水彩教學 DVD
2019 美國水彩畫協會 (American Watercolor Society) 海豚會士 AWS, DF.
2018 大牌出版社出版《意境－簡忠威水彩藝術》畫集
2015 開始受邀至歐美各地十餘國舉辦二十多梯次的簡忠威水彩高研班
　　－
2023 第 16 屆美國 ARC Salon 大賽－西班牙 MEAM 美術館收藏獎、最佳水彩獎
2023 第 16 屆美國 ARC Salon 大賽 寫生繪畫類－第二名
2020 美國水彩畫協會 AWS 第 153 屆國際年展－ MARGARET MARTIN 紀念獎
2019 美國水彩畫協會 AWS 第 152 屆國際年展－銅牌榮譽獎
2018 美國水彩畫協會 AWS 第 151 屆國際年展－銅牌榮譽獎
2017 美國 Splash 18 水彩年鑑封面 /《莫斯科夜曲第三號》
2017 鉛筆人物素描榮獲美國肖像協會 PSA 第 19 屆國際年展－傑出獎
2016 英國 RI 第 204 屆國際年展－ The Matt Bruce RI Memorial Award 紀念獎
2015 美國西北水彩畫會 NWWS 第 75 屆國際年展－ Foundation Award 基金會獎
2014 美國 Artists Network Watermedia Showcase 2014 年度大賽－第一名

更多資訊掃描

創作理念
畫深入，不畫清楚。
畫豐富，不畫細節。
畫殘缺，不畫瑣碎。
畫感受，不畫眼見。
畫造形，不畫景物。
畫品味，不畫風格。

畫畫，不是塗上顏料，而是留下痕跡。
作品，不是用不用心，而是甘不甘心。

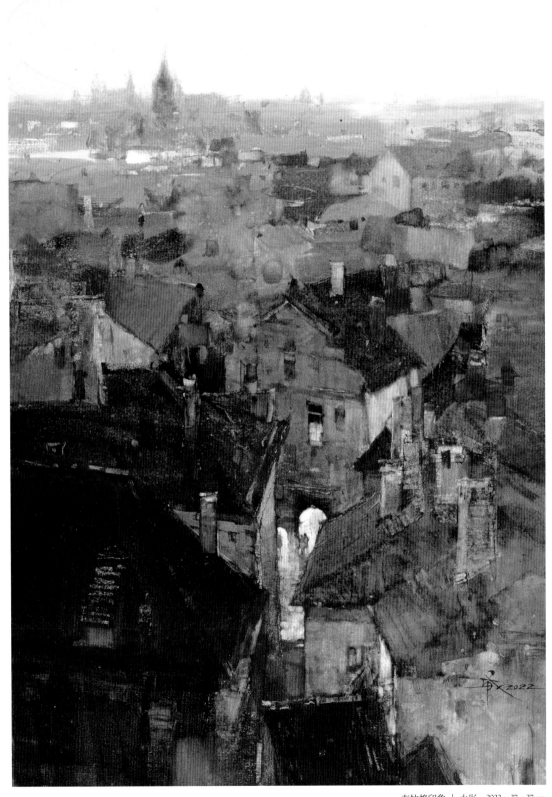

布拉格印象 ｜ 水彩，2022，37 x 27 cm

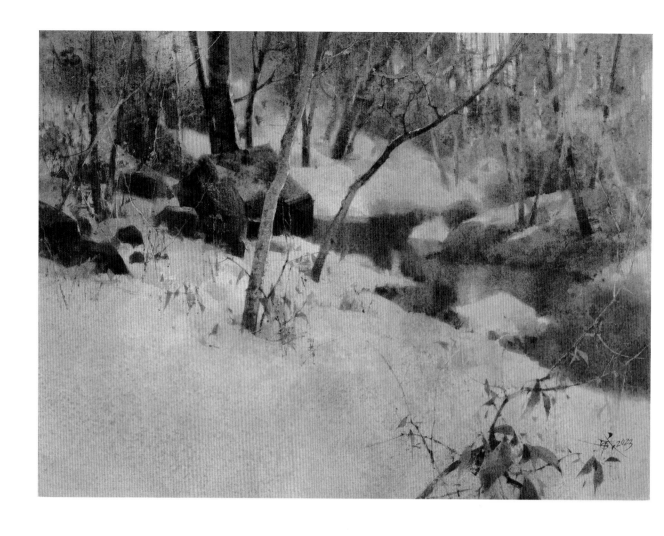

左｜藍雪｜水彩，2023，27 x 37 cm

右｜繁星花｜水彩，2023，27 x 37 cm

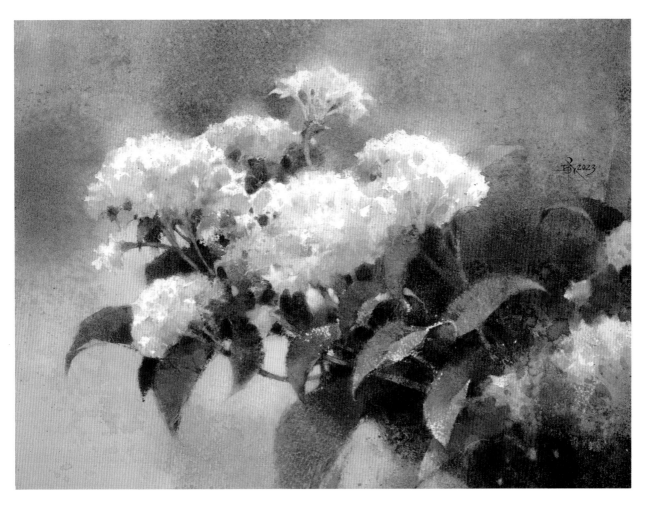

*CHEN
PIN-HWA*

國立臺灣師範大學美術系
中華亞太水彩藝術協會理事

陳品華

2017 台灣 50 現代畫展—黃金年代，台日水彩畫會交流展

2015 彩匯國際—全球百大水彩名家聯展，台灣當代水彩 15 個面向研究大展

2013 桑梓情深—山水序曲 陳品華水彩.油畫.陶盤彩繪義賣個展

2010 水彩的壯闊波濤「兩岸名家水彩交流展」

2009「台灣水彩經典特展」，「馬祖百景之美」

2008「台灣水彩一百年大展」

2006 風生水起「國際華人水彩經典大展」

—

1993 教育部文藝創作獎水彩第一名，北市美展水彩特優

1992 第四十七屆全省美展水彩第一名

1991 第五屆南瀛獎水彩首獎，全省公教美展水彩類第一名

創作理念

1. 色調與技法：以渾厚豐富多層次的灰調子經營畫面，並以層疊洗染使色調沉穩耐看。

2. 情感：以寧靜樸實的氣氛，表達對土地的深情及生命榮枯的循環體悟。

3. 內涵：將「肉眼所見」轉化為「心眼所現」。畫雖是無聲的語言，但能散發人性的光輝與生命的價值，傳達生活的體悟，表現個人觀看世界的方式與角度、內在的感受與情感。透過重組心靈風景來深化內在的意境，透過結構.形色的安排.筆觸的表現，轉譯在畫面上，讓人讀賞其內涵哲思。

4. 參展作品取材於尼泊爾奇旺國家公園的村落，表現村民晨起勤快從事農務工作的身影及彼此關懷莊稼收成的純樸鄉間生活，也感受大地如綿延不絕的母愛般展現無私無盡的愛。

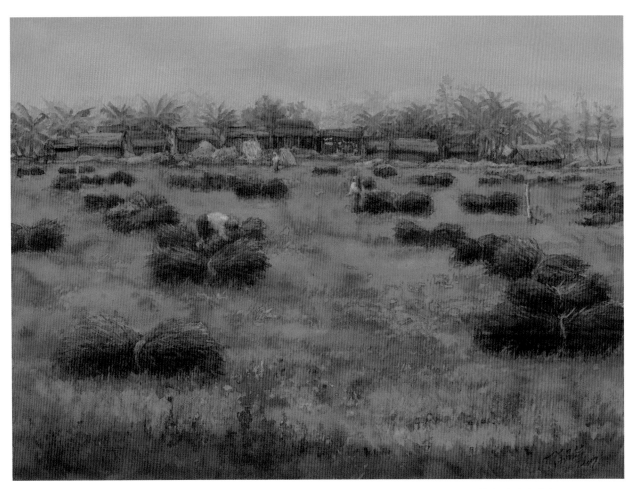

勞動的身影 ｜ 水彩，2017，56 x 76 cm

左｜問候｜水彩，2018，38 x 56 cm　　　　　　　　　　右｜奇旺村落晨景｜水彩，2020，38 x 56 cm

HSU DE-LI

1961

國立台灣師範大學美術系
國立台灣師範大學四十學分
班肄業

許德麗

國中美術教師，任教新埔國中美術實驗班水彩、素描老師
中華亞太水彩藝術協會正式會員、現任財務長、曾任理事
-
2016 台灣國際水彩大賽 - 入選
2012 桃源美展水彩類 - 入選
2011 全國美展水彩類 - 入選
2009 第 14 屆大墩美展水彩類 - 第二名
2008 大墩美展水彩類 - 入選
2008 屏東美展水彩類 - 入選
2007 基隆美展水彩類 - 佳作
2005 第 59 屆全省美展水彩類 - 第二名
2005 第 17 屆全國美展水彩類 - 入選
1992 全國青年書畫競賽社會組 - 佳作

創作理念

當我畫臺灣生長海拔最高的樹種之一的玉山圓柏時，猶如回到初開始面對描寫物的情境，因為心有所感，就想把它畫出來。這讓我又成了剛提筆繪畫的素人，老老實實的反覆地仔細觀察與描寫，受風雪雕琢的堅毅樹幹肌理層層疊疊填色，雪景更做了些減色，如此觀察描寫的過程，在探索瞭解自己的內在心靈，且獲得寧靜的感覺，非常舒暢，慢慢完整的畫面清淨地洗滌身心。

更多資訊掃描

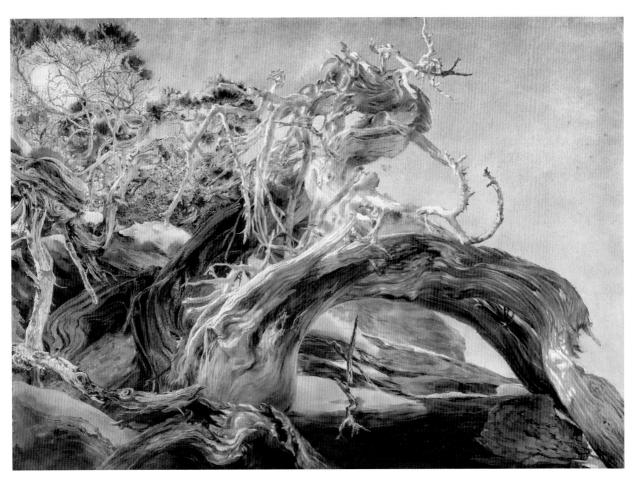

雙龍會 │ 水彩，2015，105 x 75 cm

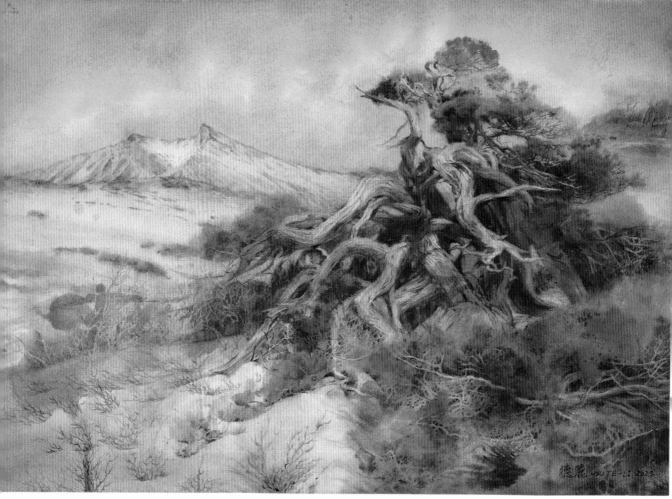

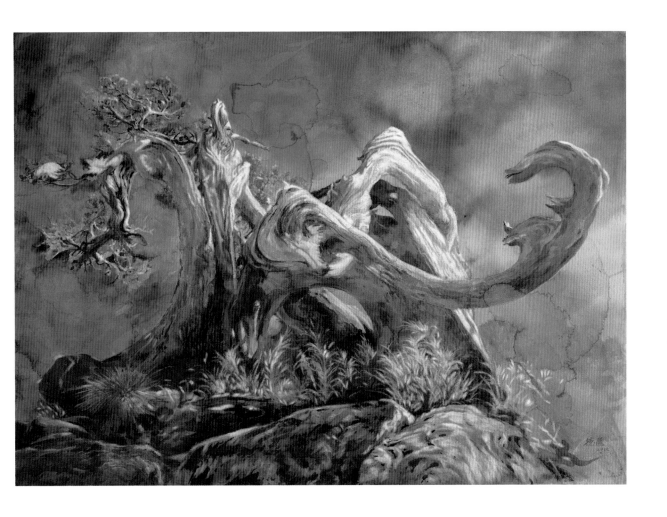

左｜ 收藏冰雪 ｜ 水彩，2022，54 x 89.5 cm

右｜ 堅毅 ｜ 水彩，2018，105 x 75 cm

CHEN
XIAN-ZHANG

空軍機校專科班，中華亞太
水彩藝術協會監事，名雲畫
室負責人

陳
顯
章

水彩油畫個展 12 次

‒

1992 第 47 屆全省美展水彩類第二名

2004 第三屆南投玉山美術獎水彩類首獎

2016 竹梅源文藝獎全國油畫比賽第一名

2017 台北華陽水彩大獎畫我台北寫生比賽第一名

2018 新竹美展水彩類竹塹獎

2019 全國油畫展金牌獎

2020 逐蹟之旅新北遺跡繪畫比賽第一名

2022 台陽美展油畫類銅牌獎

創作理念

歲月的痕跡殘留在斑駁的磚牆、木門中；溫暖的陽光斜照在破舊的藤椅，地板上。風霜寂寞，停
留在空中，孤單的老狗獨自在守候。爲了強調牆壁的滄桑，採用了壓克力打底劑混合水彩顏料，
以增加厚實感，用畫刀上色後，再以水噴灑，斜立畫板任其滴流，表現沁染的效果，藉由左側大
片陰影的襯托，以強調地上受光面的 老狗，成爲整幅畫視覺的焦點。

更多資訊掃描

晨霧 ｜ 水彩，2022，38 x 56 cm

守護 ｜ 水彩，2022，56 x 76 cm

CHEN CHUN-NAN
1963

國立師範大學美術系西畫組
國立師範大學設計碩士

陳俊男

現爲台灣水彩畫會、台灣國際水彩畫會、亞太水彩畫會正式會員
2022 台中大墩藝廊水彩個展
2020 台南文化中心水彩個展
—
2017 美國 NWWS 國際水彩展 − 銀牌獎
2017 桃城美展西畫類 − 首獎（梅嶺獎）
2015 全國美術展水彩類 − 銅牌
2015 大墩美展水彩類 − 第二名
2013 亞洲華陽獎 − 銀牌
2013、2014 全國公教美展水彩類 − 第一名
2012 全國美術展水彩類 − 金牌
2011、2013、2014 桃源美展水彩類 − 第一名

創作理念

我是一株新生的幼苗 朝飲晨露 暮啜地氣 只願快快長大 做棵有用的樹 我是一棵苗壯的大樹 伸長
枝幹 讓 鳥兒築巢 松鼠跳躍 茂密綠葉 讓 兒童嬉戲 老人乘涼 我是一棵凋零的老樹 將我的殘枝
化爲塵土 換成春泥 繼續滋養這片土地

千姿百態的樹　　或雄偉 或奇巧 或筆直 或曲折
晨曦的樹 午后的樹　　高山的樹 海邊的樹
眞實的樹 夢中的樹　　常綠的樹 開花的樹
我用水彩畫遍了樹的姿態　　也畫進了樹的生命
或渲染 或乾擦 或灑脫 或細緻　　雖然常走過不會刻意駐足凝望
但在我心中　　每棵樹都是獨一無二的　　讓我畫它千遍也不厭倦

更多資訊掃描

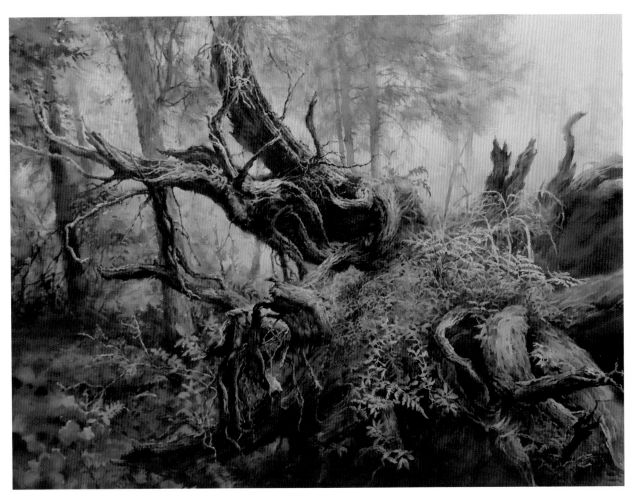

永恆的存在 ｜ 水彩，2022，57 x 78 cm

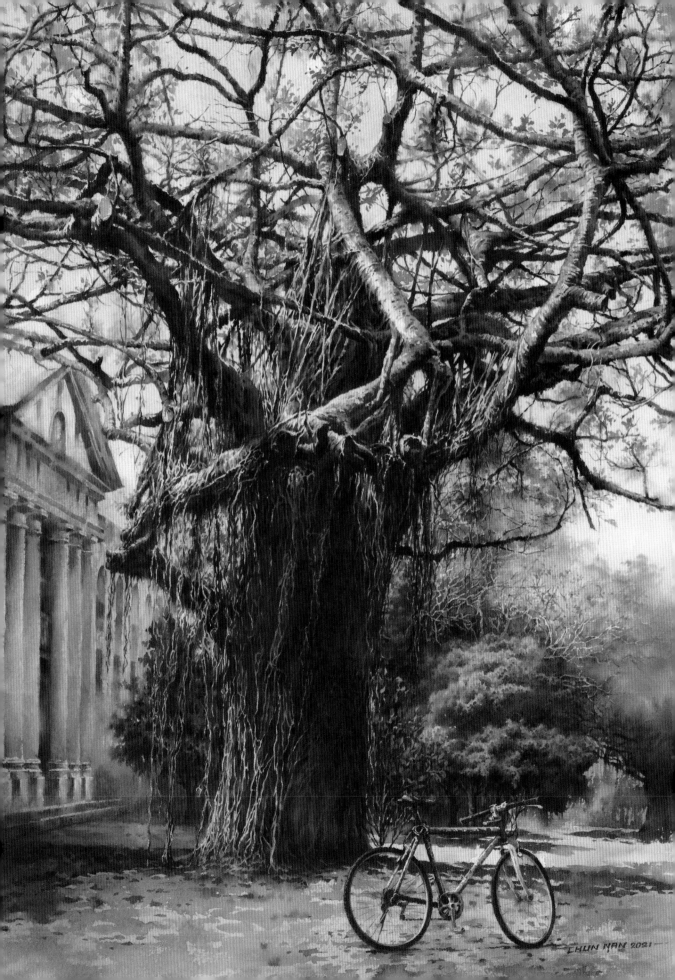

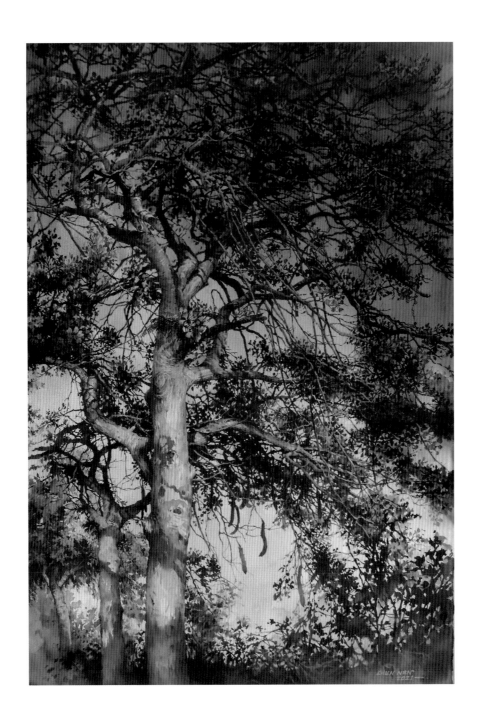

左｜我是一棵樹 ｜ 水彩，2021，78 x 56 cm　　　右｜來自南方的祝福 ｜ 水彩，2021，78 x 56 cm

YAO
CHIH-CHIEH

文化大學美術系西畫組
國立新竹教育大學藝術與設
計學系藝術教育與創作碩士

姚植傑

中華亞太水彩畫協會、中華民國油畫學會、台灣水彩畫會會員

2023 下竹町 .132 糧倉跟著一起「逍姚遊」個展

2022 螺陽文化會館「藝動的心—姚植傑西畫個展」

2021 中華大學藝文中心「藝動的心」姚植傑個展

2019 台北市吉林藝廊姚植傑西畫個展

2018IWS 馬來西亞世界水彩畫雙年展－評審團特別獎

2016 新竹美展國畫類特優

海軍文藝金錨獎第一名／國畫類、水彩類

第二屆中山扶輪社美術新人獎水彩類佳作獎

書香滿竹塹徵畫展（竹塹美展前身）第一名（西畫類）

更多資訊掃描

創作理念
本持以大自然為師不斷的在寫生中淬煉自己，構成理想的畫面，技法的研究與學習尋找最好的出口融入作品之中。以具象、半具象、抽象做各種表現，快樂的走在繪畫這條路上。

遠眺龜山島 ｜ 水彩，2022，45 x 45 cm

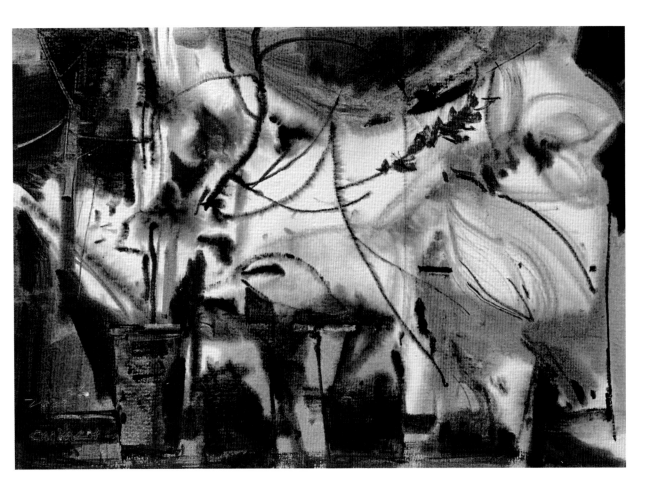

左｜雨夜的 7 號櫥窗 ｜ 水彩，2021，39 x 27 cm　　　　　　右｜窗邊組曲 ｜ 水彩，2022，39 x 27 cm

羅宇成

LUO YU-CHENG

1982

國立台灣師範大學美術創作
理論組博士班
中國文化大學藝術研究所西
畫組碩士

中華亞太水彩藝術協會 正式會員、理事
復興高級商工職業學校寫生隊教師、專職水彩創作

—

2023 海際 ‧ 步徐行－羅宇成水彩個展，國立國父紀念館，臺北
2022-2023 日常記事 羅宇成水彩小品展，Orchard CAFE，臺北
2022 岸際 ‧ 旅日常 水彩個展，馥蘭朵烏來度假酒店，新北市
2020 邊界 羅宇成水彩個展，馬偕紀念醫院 藝文中心，新竹
2019 角落記事 羅宇成水彩個展 DT52，新竹縣關西鎮
2019 沿岸記事‧ 台灣／水彩個展，響 ART，台北
2019 羅宇成駐店創作及水彩個展，過日子 ‧ 宅咖啡，竹北
2016 日常 ‧ 生活 羅宇成水彩個展 DT52，新竹縣關西鎮
2016 無窮境的延伸 羅宇成水彩個展，國立國父紀念館，臺北
2014 走過的痕跡 羅宇成水彩個展，桃園縣文化局，桃園

創作理念

每一個人的一生，絕對有著許多深耕於記憶深處的過往，或許是開心，因而值得分享，也或許是悲傷，不想再次回憶。

我這一生不知道跌跌撞撞了幾次，卻依然堅持著，一步一腳印的走在期待的路途上，相信在大風大浪之後，也將會逐漸平穩，猶如喜愛在海邊的我，能在岸際邊慢慢的走著，欣賞著靜靜的風景、聆聽著浪聲，吹著海風，享受著現在。

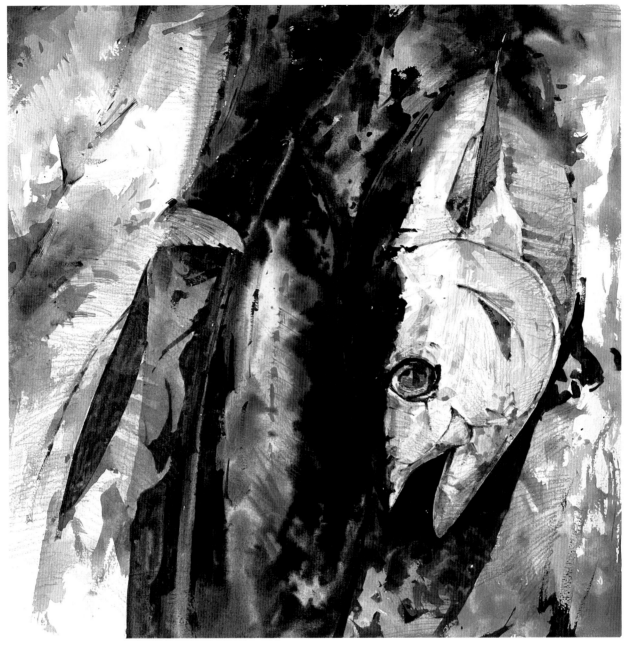

黃鰭鮪 ｜ 水彩，2022，35 x 35 cm

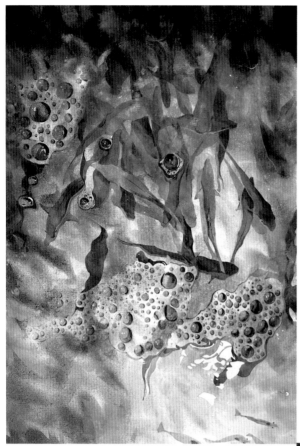

惶 (2) ｜ 水彩，2022，70 x 55 cm

曾經 ｜ 水彩，2022，55 x 35 cm

邊界 03 │ 水彩，2022，110 x 70 cm

CHANG CHIA-JUNG

台灣師範大學美術系博士班
台灣師範大學美術研究所
台灣藝術大學畢業

張家荣

中華亞太水彩協會副理事長
2020 水彩的可能，桃園文化局，桃園，台灣
2018 掬水畫娉婷，國父紀念館博愛藝廊，台北，台灣
2014 北臺八縣市藝術家聯展，台北，台灣
－
2022 新北美展水彩類－第二名
2021 全國美展水彩類－金牌獎
2013 全國美展水彩類－金牌獎
2010 台灣藝術大學美術學院－傑出創作獎
2008 青年水彩寫生比賽（大專組）－第一名
－
2021 台灣水彩精選－形上形下，藝文推廣處，台北，策展

國父紀念館、台北縣警察局、台灣藝術大學、等台灣私人典藏

創作理念

藝術家張家荣善於使用個不同媒材進行創作，在諸多媒材中偏好使用水彩記錄自身的生活，藝術家認為每個媒材擁有不同的語彙與想傳遞的訊息，因此選用輕柔、透明、內斂的媒材來處理自身情感書寫再適合不過，諸如自己的家鄉、爬過的山林、生活的海邊、旅行過的城市，借景抒情表現不同種情緒，使水彩媒材語彙更為凸顯。

更多資訊掃描

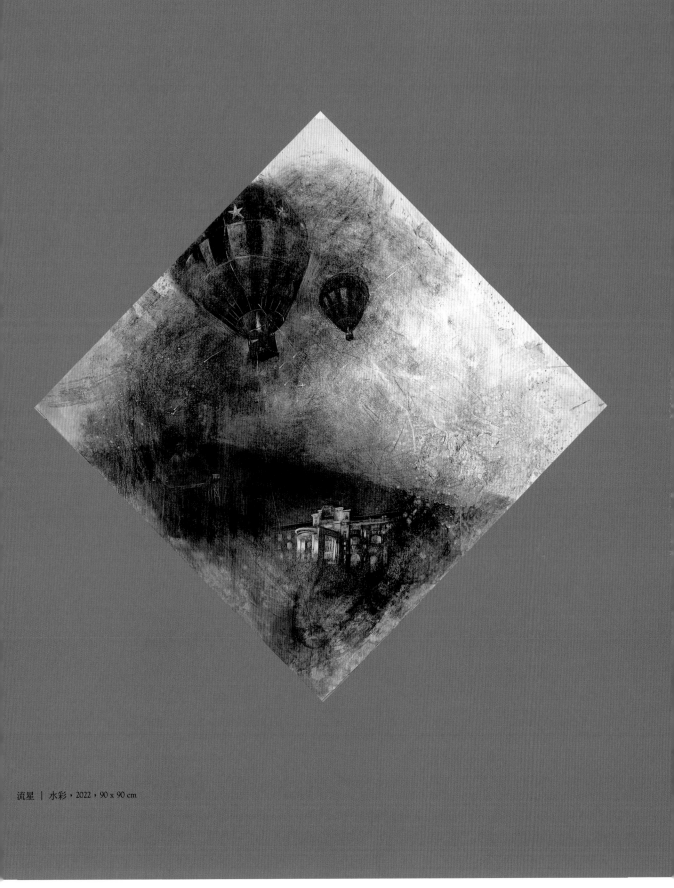

流星｜水彩，2022，90 x 90 cm

上｜泰雅度假村－1｜水彩，2022，100 x 50 cm

下｜那山｜水性媒材、宣紙畫布，2021，175 x 130 cm

TU
HSIN-YING

國立台北藝術大學美術系

杜
信
穎

2023 夢露荒島遊記，金車文藝中心／台北南京館
2020 浮生若夢露，　嘉義好思當代藝術空間
2017 歡迎來到 R.O.C，　台北私藝術空間
—
2016 全國美術展／水彩類－入選
2012 全國美術展／水彩類－銅牌獎

更多資訊掃描

創作理念
水彩是一個很自由的媒材，可以畫的很飄逸，也可以畫的很厚重，在「港都逆旅系列」，我將港口、漁船、貨櫃、交錯的人影入畫，來表達我心中對於港灣的想像。

港都逆旅 01 ｜ 水彩，2011，108 x 78 cm

港都逆旅 02 ｜ 水彩，2016，108 x 152 cm

WU CHIN-LAN
1954

臺灣師大美術研究所獲碩士
台北啓聰學校高職部美工教師退休
專職水彩創作

吳靜蘭

台灣水彩畫協會理事、台灣國際水彩畫協會監事
中華亞太水彩畫協會正式會員
國父紀念館德明藝廊、台北敦化北路行天宮附設圖書、
台北土地銀行總行三次水彩個展

—

台陽美展水彩 79 屆 80 屆 81 屆 83 屆 84 屆 85 屆 – 入選
2019 桃園花間桐樂優選、第 7 – 8 屆世界五洲 – 華陽獎
2014 – 2015 雞籠美展水彩類 – 入選
2011、2013 全國公教美展水彩類 – 入選
2013 經濟部水利署台北特定管理局「 水之源，長流不息」– 銅牌
2001 – 2014 日本全日展大賞

更多資訊掃描

創作理念

每個人都有其生命特殊之處，能以水彩豐富自己的生活、何其幸運。大自然變化萬千；光影流動絢麗；水與顏料在 上暈染衝撞，帶來無法預料的驚喜；或濃抹 輕染或揮灑或細膩刻劃肌理；都有其迷人之處，只希望長長久久與水彩爲伍。

花與鳥對話 ｜ 水彩，2022，55 x 76 cm

左｜浪花日夜吟｜水彩，2021，56 x 76 cm　　　　　　　右｜白水綠樹｜水彩，2022，56 x 76 cm

CHEN ZHI-WEI

1974

國立台灣藝術大學美術系

成志偉

喜歡旅行攝影，以自然風景為主要創作題材

中華亞太水彩藝術協會／理事、台灣水彩畫協會／常務理事

台日美術協會／理事、全日本美術協會／會員

2022 水彩的可能—桃園水彩藝術展，桃園市政府文化局

2022 傳統與變革 2：2020 臺灣－澳洲國際水彩交流展，澳洲雪梨 Juniper

2020 臺灣水彩 50 年紀念暨臺日水彩交流展，國立國父紀念館

2019 彩逸 2019 國際水彩展，中正紀念堂

2019－2018《義大利－烏爾比諾 Urbino 國際水彩節 》參展藝術家

2018《水色》香港台灣水彩精品展，香港視覺藝術中心

2017 日本第 55 回全展獲獎，東京都美術館

2016「台灣當代水彩研究展」暨水彩專書－赤裸告白 2

2012、2014－2020、2022 年 全日本美術協會年展 ，東京都美術館

2011 日本第 49 回全展 獲「新人賞」展，上野之森美術館

創作理念

以傳統的透明水彩為媒材，力求展現古典繪畫的精神。在細膩中創造空間感、空氣感、質感、立體感。運筆簡練瀟灑，遊刃於水份掌握，以濕中濕技法在水的流動與彩的濃淡之間俐落揮灑，營造空靈純淨的氣質。用色真實典雅，以基本色來調合千變萬化的色彩，利用中間色調創造出寧靜舒適的感覺，以寒暖色的變化營造氛圍，運用色彩的明暗與彩度變化呈現空間。追求光線和氣氛的極致表現，並且致力於探索自然界的內在生命，力求在作品中表達出我對自然的真誠感受。

更多資訊掃描

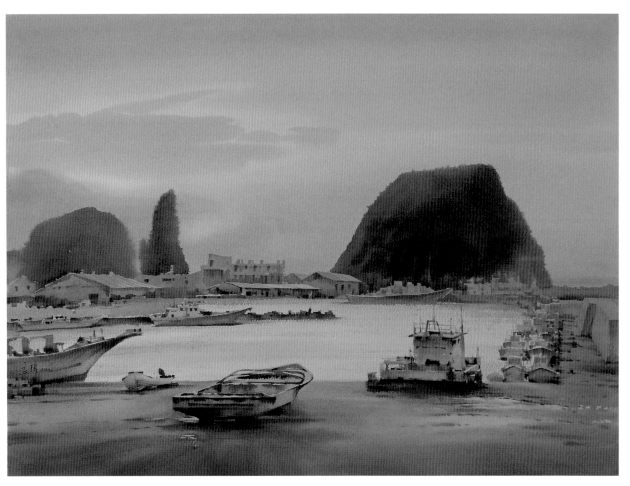

流淌的美好時光 ｜ 水彩，2020，56 x 76 cm

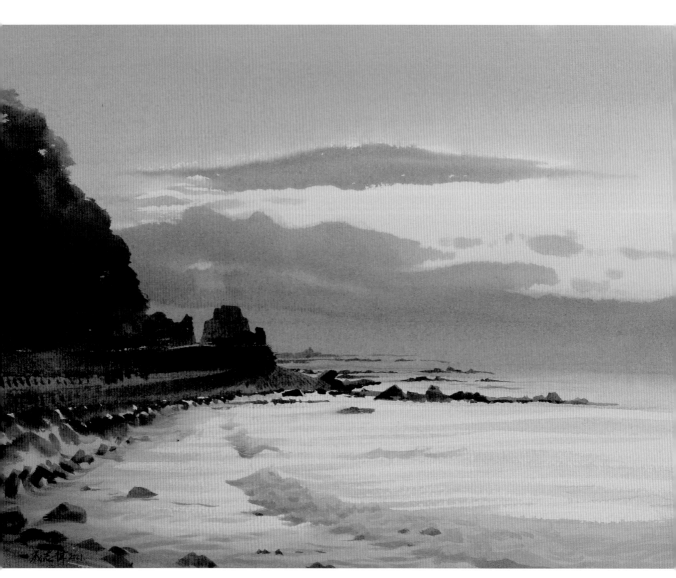

微醺 · 沿海公路 ｜ 水彩，2021，28 x 38 cm

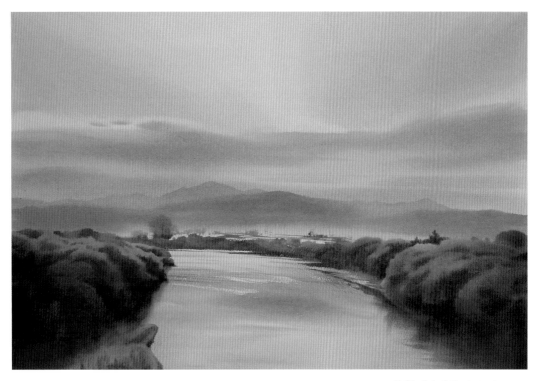

晨曦初綻｜水彩，2020，50 x 76 cm

湖畔的晨間散步｜水彩，2020，56 x 76 cm

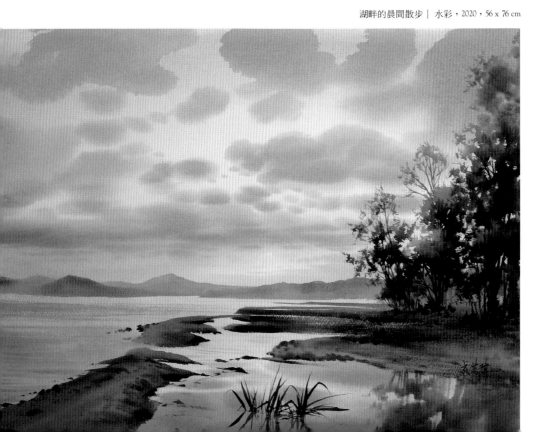

LIOU
JER-JYH

1971

提卡藝術中心 / 負責人
台灣中部美術協會 / 理事長
台中市美術協會 / 理事長

劉哲志

台灣普羅藝術交流協會 / 前理事長、中華亞太水彩藝術協會 / 正式會員
2022 獨一無二 / 劉哲志西畫創作個展，大墩文化中心 / 大墩藝廊（一）
2019 光－來自東方 / 劉哲志西畫個展，國父紀念館 / 逸仙畫廊
2019 光－來自東方 / 劉哲志西畫個展，臺中市美術家第九屆接力展
　　／ 葫蘆墩文化中心
2018 香港亞洲美術雙年展受邀參展
2016 筆隨意走 / 劉哲志西畫創作個展，大墩文化中心 / 大墩藝廊（一）
2016 廈門藝術博覽會參展
2011 筆隨意走 / 劉哲志油畫創作個展，大墩文化中心 / 大墩藝廊（二）
2006 台灣印象劉哲志油畫展邀請展，香港光華新聞文化中心
　　（第一位全額補助）
2005 劉哲志油畫個展，大墩文化中心 / 大墩藝廊（一）
1999 劉哲志油畫首展，大墩文化中心 / 大墩藝廊（一）

更多資訊掃描

創作理念

水彩是我創作的其中一項，通常是用一種理性的思考模式面對。以水為媒介的因素，讓我在過程之中思考的面向變多了，線條、筆觸、彩度、時間的掌握必須精準，畢竟塗改堆疊之後通常會折損掉通透流暢的輕快感，而這點正是我迷戀水彩的最大原因之一。我喜歡將複雜的畫面簡化，在似與不似間得到更多的想像，希望虛實對應代替完整的摹寫，寫意勝過寫實。留白也是我喜歡的手法，透過一種不經意的描寫常常帶出了更多的可能，畫如其人隨性、自在、浪漫、不囉嗦是我的個性，正如同畫作一般，期待我的水彩作品可以讓觀賞者感到愉快、舒暢，祝福自己。

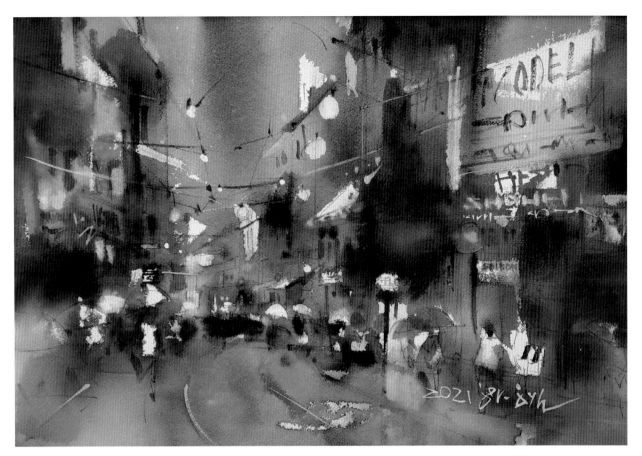

喧囂 ｜ 水彩，2021，38 x 56 cm

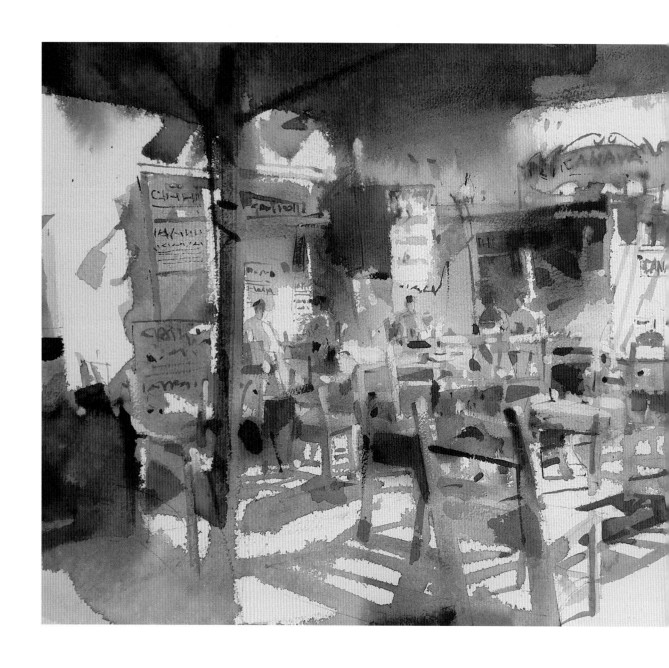

左｜盛夏｜水彩，2021，38 x 56 cm　　　　右｜雨中即景｜水彩，2020，38 x 56 cm

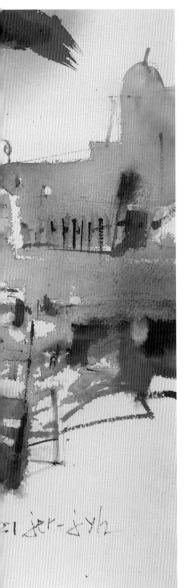

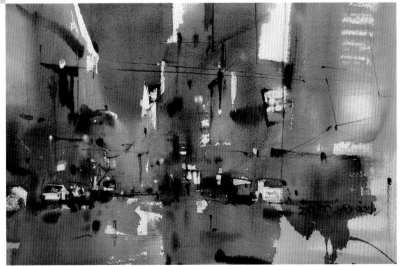

CHIANG
I-MING
1989

國立臺灣藝術大學碩士
藝術工作者
江山藝術工作室／負責人

中華亞太水彩藝術協會／正式會員／秘書長

江
翊
民

更多資訊掃描

創作理念

山是山，水是水，除了描繪出雄偉壯觀的大峽谷、婀娜多姿的山峰、清澈透明的湖泊、蔚藍無垠的海洋外，也一直在思索著如何挖掘隱藏在其中的內涵與精神價值，一種靈魂與自然的溝通狀態，如同臥遊般的靈性旅程，來積累這些感官經驗，達到以心眼的視點描繪內化後的胸中丘壑。

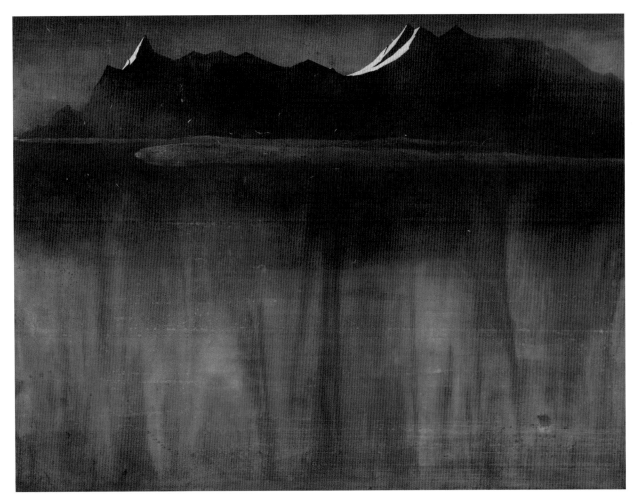

無為 ｜ 水彩，2022，110 x 146 cm

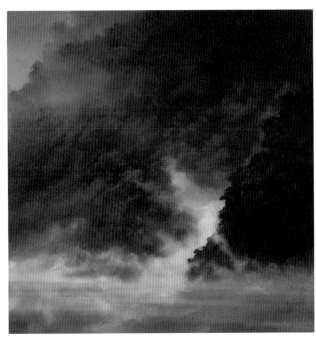

無盡 ｜ 水彩，2022，60 x 60 cm

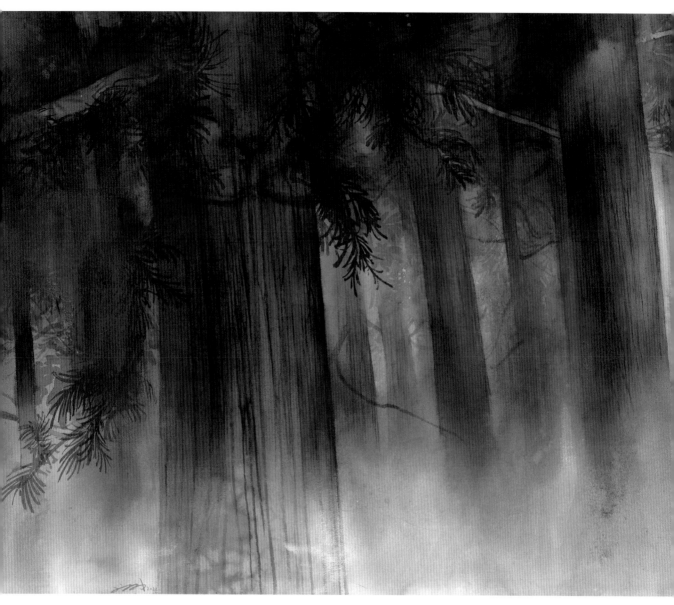

無形｜水彩，2022，75 x 190 cm

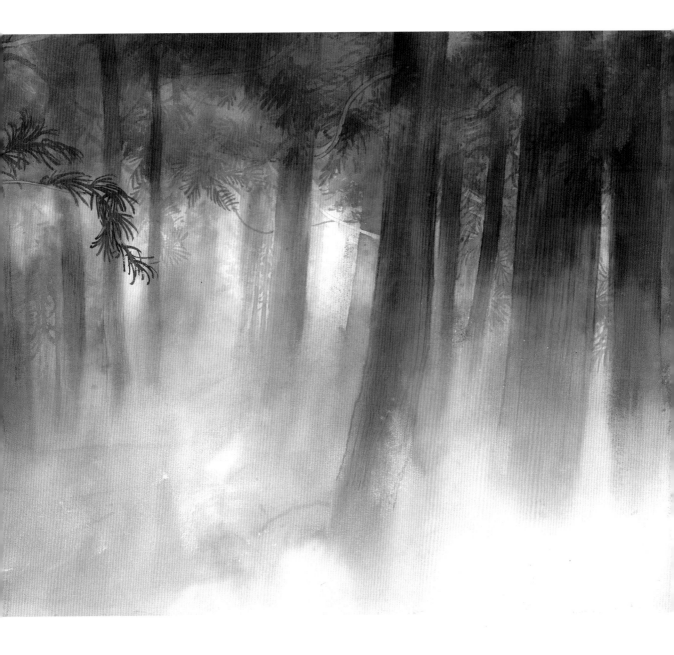

LU TSUNG-HSIEN

國立台灣師範大學美術學系
創作理論組博士班

呂宗憲

2023 ART FUTURE 藝術未來 / 亞洲新星特展區，台北君悅飯店，台北市
2022 高雄漾藝博 / 藝術新銳展，高雄駁二藝術特區，高雄市
2022 水彩之紀 / 台澳義國際水彩交流展，師大德群藝廊，台北市
2021 邊界。遊走 / 呂宗憲創作個展，金車藝文中心，台北市
2021 移形。軌跡 / 呂宗憲創作個展，師大德群藝廊，台北市
2020 邊界。游移 / 呂宗憲創作個展，新竹鐵道藝術村，新竹市

―

2022 全國美術展 / 油畫類 – 入選
2021 全國美術展 / 水彩類 – 銅牌獎
2020 馬可威亞洲盃水彩大賽 / 大專社會組 – 金獎
2019 全國術美展 / 油畫類 – 入選
2017 全國術美展 / 水彩類 – 入選

創作理念

「詩人必是在無數次行近邊界時，面對各種不同的眞象與幻象，而追索己身歷劫之始末、探問我佛諸象之變異。時而在邊界之外必能著陸，時而奔走邊界尋尋覓覓，時而便只是懸擺著。」—《邊界》

對創作者而言亦是如此，創作就像是面對沒有盡頭的邊界，尋尋覓覓地尋找著、探索著，或只是在尋覓的途中搖擺著。

上／無盡的邊界 ｜ 水彩，2021，60 x 180 cm

下／無盡的邊界 2 ｜ 水彩，2021，60 x 170 cm

日常輪迴｜水彩，2020，60 x 60 cm X 3

 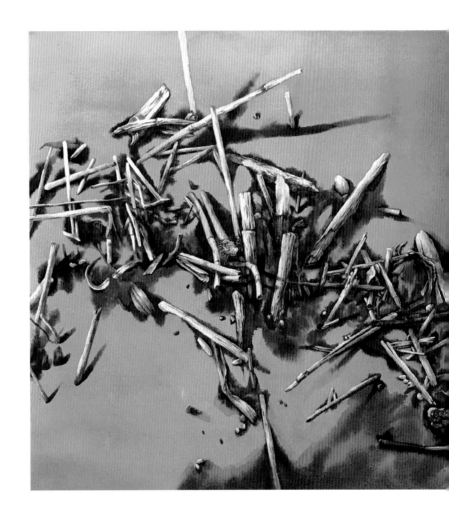

何栯芳

HO CHANG-FENG

台北醫學大學醫學系
國立師範大學美術研究所肄業

中華亞太水彩藝術協會／準會員
台灣胸腔暨重症加護醫學會專科醫師、台灣內科醫學會專科醫師
台安醫院胸腔內科主任、長庚醫院內科主治醫師
長庚醫院胸腔內科研究員

—

2021 形上形下水彩創作聯展，台北藝文中心
2021 佛像個展，慈濟松山會館
2020 拈花微笑——如是我聞之佛像個展，新北市藝文中心
2020 微笑的啓程油畫個展，國立國父紀念館
2019 春華水彩聯展，台北藝文中心
2018 悠油自在油畫創作聯展，吉林藝廊

創作理念

「凡眞實之物，都是美的禮讚」，所謂的靈感，便是來自於生活中的吉光片羽。
「作畫是對生活的一種抒情」，創作更是靈魂釋放的過程。繪畫有它特定的語彙，雖有著前人諸多手法的奠基，然而它也是最自由表現、最沒有邊界限制的藝術。

「敘利亞街頭」 — 異鄉的情調，庶民的日常，在歲月與戰火煙塵中，遙遠而令人心痛。
「秋日冥思」 — 午後斜陽在古牆上書寫一抹秋意，賢人久遠，悠揚哲思併累累秋橘微風中共舞。
「千佛海會」 — 莊嚴又喜悅的諸佛匯集，聖潔祥和的祝禱念持，天上人間，雨露法喜繽紛。

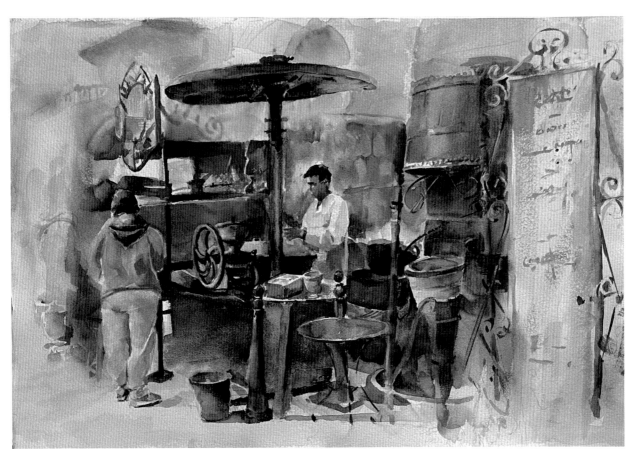

敘利亞街頭 ｜ 水彩，2022，40 x 54 cm

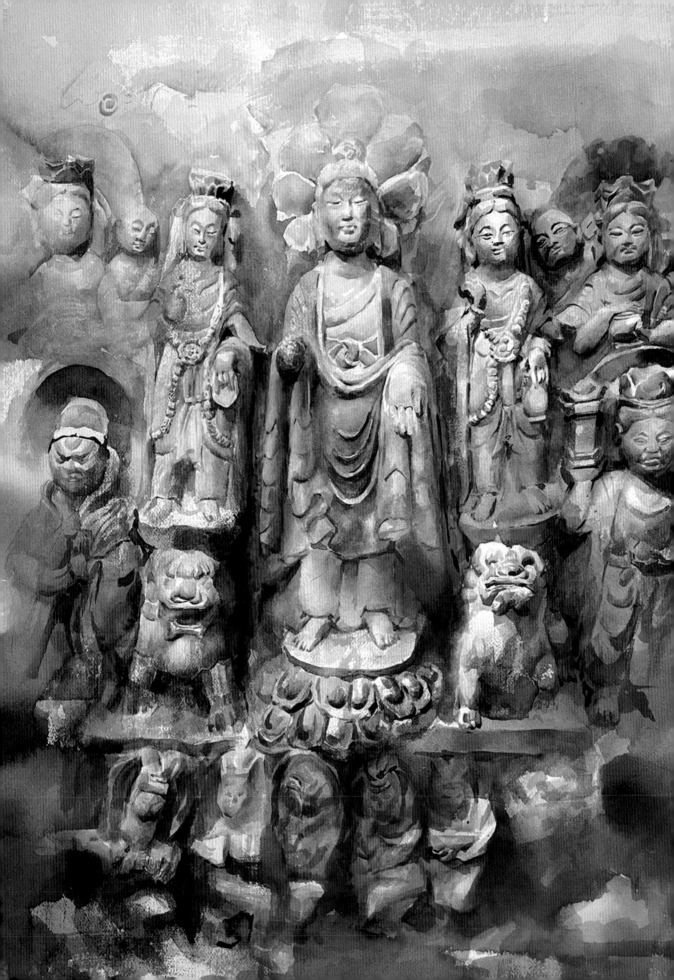

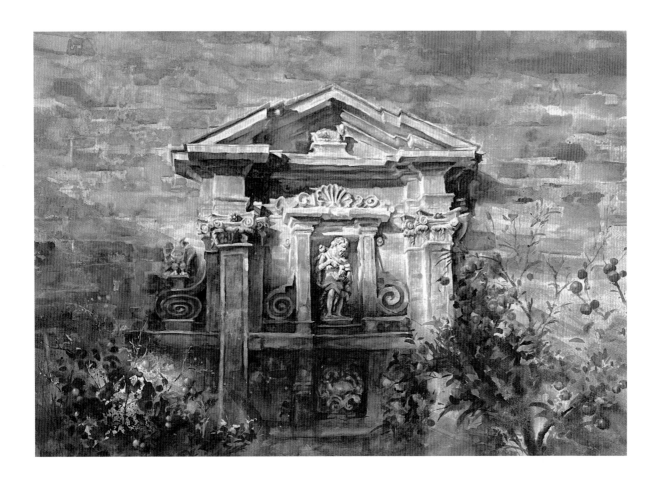

左｜千佛海會｜水彩．2020，79 x 54 cm　　　　　右｜秋日冥思｜水彩，2022，79 x 108 cm

YU
WEN-ZHI

台灣師範大學美術研究所
台灣藝術大學美術系畢業

游文志

泰納畫室師資群、簡忠威畫室師資群

—

2022 IMWA 國際水彩展

2021 AWS 獲美國水彩畫會署名會員，紐約

2021 AWS 美國國際水彩展，紐約

2020 水彩的可能性國際水彩大展，桃園文化局，桃園

2020 AWS 美國國際水彩展，紐約

2019 赤裸個告白 5 水彩聯展，吉林藝廊，台北

2019 AWS 美國國際水彩展，紐約

2018 IWS 烏克蘭國際水彩展，烏克蘭

2017 心與象之間聯展，國泰世華藝術中心，台北

創作理念

水彩在水份的多樣性中呈現了各式各樣的樣貌，一直以來對於筆觸在水份的幫助下所呈現的可控
與不可控深深著迷，作品較多風景、花卉的題材，著重於如何善用媒材特質的找到具象與抽象之
間的平衡點，對於創作，在我的感覺像是一種尋找的狀態，尋找一種異於常態卻又符合自我美感
的存在，期許自己能持續嘗試各種題材各種表現方式持續的尋找下去。

更多資訊掃描

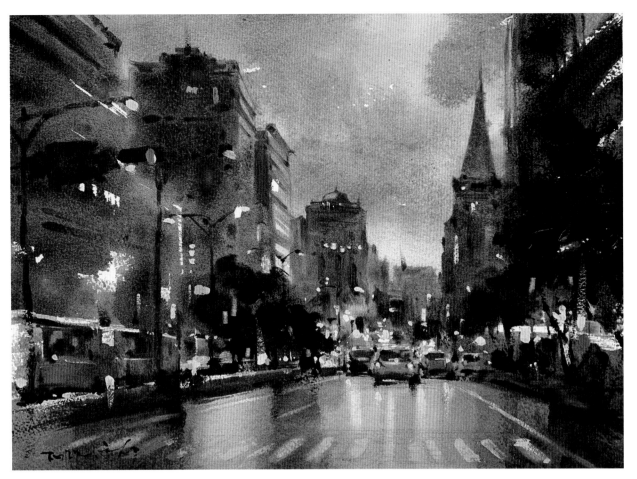

灰藍城市 ｜ 水彩，2022，39 x 27 cm

回家的路上 ｜ 水彩，2021，20 x 27 cm

左｜光的倒影｜水彩，2022，20 x 27 cm　　　　　　　右｜樹與影｜水彩，2022，39 x 27 cm

YANG MEI-NU

1941

國立台灣師範大學美術系研究所進修中

楊美女

國立板橋高中教師退休

－

2022 第五回亞洲藝術雙年展在日本福岡展出－優秀獎

2017 台日水彩名家聯展－奇美博物館

2013 楊美女個展－「意象風采」2013 水彩創作展

2012 楊美女個展－拾歲 · 拾穗

2010 楊美女水彩個展－以愛描繪大地與生命

創作理念

澳底主要是由鼻頭角和三貂角兩個半島，環抱成一個大灣澳，海岸線之間，大多是礁石岩岸，岩石中含有多種礦物質，經年受到風雨滋潤，刻鏤出許多奇特的造型，也醞釀出各種色彩豐富的圖像，我非常喜歡澳底的獨特奇景，我畫過多幅這裡的美景。

創作這張澳底奇岩的動機 ，吸引我的是海邊美麗的「紋石」，因風化作用沿著石頭破裂面進行，形成平坦帶狀花紋，而鄰近岩石卻是密集的蜂窩狀的凹洞，突兀嶙峋形成強烈比，更奇特的是這塊奇岩，形似青蛙，大自然的鬼斧神工，令我感動有了作畫的衝動，增添了幾隻飛翔海鳥，讓畫面更為生動。

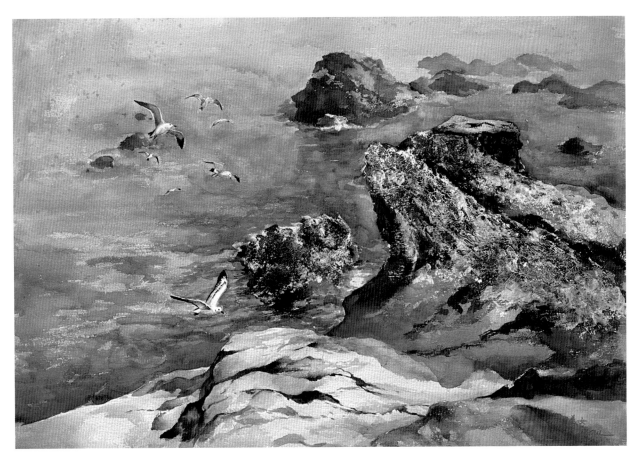

奇岩 | 水彩，2022，56 x 76 cm

WANG YUNG-LUNG
1984

台灣師範大學美術系西畫組
研究所碩士班

王
永
龍

2019 彩 逸／國際水彩展，中正紀念堂，台北

2019 微藝博，德群藝廊，台北

2019 華藝 ‧ 文青，河南省美術館，河南

2018 台灣當代水彩研究展，吉林藝廊，台北

2018 兩會交鋒水彩大展，中壢文化中心，桃園

2018 年華，新竹縣文化局，新竹

2018 燦景春光水彩聯展，雅逸藝術中心，台北

2017 台日水彩畫會交流展，奇美博物館，台南

2017 藝術教育的視野－水彩藝術教育展，國家教育研究院，拾得苑
　　　藝文中心，新北

創作理念

人生如同一場永不回頭的流浪航程，不斷前行與面對變化，迎接各種挑戰和不確定性。這場旅途
有起伏有坎坷，也有喜悅和失落。無論是欣喜還是悲傷，都是我們生活的一部分。我們無法預知
明天會帶來什麼，但我們可以接受這些變化，並珍惜當下，努力前行。不斷探索、發現、成長，
努力去造就更美好的明天。

更多資訊掃描

好久不見 ｜ 水彩，2022，28 x 37 cm

仰望蒼穹 ｜ 水彩，2022，53.5 x 77 cm

CHANG CHIN-CHUNG
1960

國立臺灣師範大學美術系
國立臺灣師範大學
美術研究所碩士

張琹中

從事藝術教育三十載／個展與聯展共百餘場

–

2018 苗栗雙年展／水彩類－第二名
2017 桃源美展／水彩類－第一名（作品獲桃園市文化局典藏）
2016 玉山美展／水彩類－第一名（作品獲南投縣文化局典藏）
2004 桃城美展／彩墨類－第一名（作品獲嘉義市文化局典藏）
2004 中華民國國際藝術協會美展／彩墨類－第一名
2003—2004 全省公教美展／彩墨類－第三名
2003 中華民國國際藝術協會美展／彩墨類－第一名
1982—1984 全省公教美展／油畫類 連續 3 年前三名，榮獲永久免審查資格
1980 中部美展／油畫類－第一名
1979 中部美展／水彩類－第一名

創作理念

從油畫開啓繪畫藝術的門徑，繼而彩墨研究，而今獨鍾水彩暢快淋灕的魅力而愛不釋手。喜愛自然生態的千變萬化，也愛人文風情的多彩多姿，更愛用水彩來表現它們的精神特質與光彩的生命意義！

我從自然體觸中找尋心相美感，從生活歷煉中找尋心靈啓示，一步一腳印的品味著每個過程，誠懇的留下深刻的圖像記錄。並喜歡嚐試各種題材與技法來挑戰自己，藉由嚴謹構圖與活潑層疊色彩，表現生命的藝術主軸與價值。不論是恣意奔放的手法或是婉約典雅的色彩，都是自我觀境映物的感受。

更多資訊掃描

千里腳程綻心香 ｜ 水彩，2021，75 x 105 cm

左｜西螺老街老店｜水彩，2022，55 x 38 cm 右｜圖騰的詩歌｜水彩，2017，103 x 103 cm

SU
TONG-DE
1967

國立臺灣藝術大學美術系研究所
國立臺灣藝術大學

蘇同德

2015 臺藝大畢業生優秀作品 / 回憶的思絮，作品典藏
2015 國父紀念館隱喻的風景個展 / 藍色進行曲，作品典藏
2014 基隆美展 / 水彩類－佳作，作品私人收藏
2014 礦溪美展 / 西畫類（水彩）－優選
2014 南投玉山美展 / 水彩類－優選，私人基金會典藏
2014 光華盃寫生比賽 / 水彩－銀獅獎，作品典藏
－
2019 世界水彩華陽獎得獎畫家邀請展 / 國立國父紀念館，台北
2019 掬水話娉婷－女性水彩人物大展 / 國立國父紀念館，台北
2017 Fabriano in Acquarello 義大利法比亞諾水彩嘉年華 / 法比亞諾，義大利
2017 水彩解密 3－名家創作的赤裸告白 / 吉林藝廊，台北
2017 生命的風景創作個展 / 基隆文化中心 / 第三／四陳列室，基隆
2016 台灣世界水彩大賽暨名家經典展 / 中正紀念堂，台北

創作理念

以現在的年紀來說我的人生應該已經過了一大半，回頭去看走來的路所經歷常有人說我的作品很寫實、很古典、很學院，但我想說的是：「我的作品很浪漫」，為甚麼這麼說，我認為我的本質是唯心主義的，是追求一種精神的實質而非物質，著重於內心的情感表現。每一位創作者應該都有自己的一套觀念來支持他的創作理念，來解讀他的藝術，因此要回到自己的藝術原點上來討論及剖析，我想浪漫主義所倡導的屬於個人經驗之情感與知覺的價值，及她沒有任何既定的教條或風格是我所崇尚的，另也期待能夠透過我的作品能夠展現出來的。

我在我的生命周遭去尋求我創作的靈感與主題，就在當下試著去記錄留下此刻的感受，透過一種自身內心的反芻後的情緒及意念來進行創作作品的依據，每件作品都賦予它一個情感上的一個地位，是感傷的、是逾越的、是批判的、是歌誦自然的、歡樂的、悲哀的..，所以不論創作的媒材為何我想我的創作精神都是與浪漫主義所強調的是接近的，在人生的經歷不斷累積下，我現在的創作總好像是在不斷挖掘與不斷累積的雙重狀態下運作。

繪畫創作不曾離開過我的生命，對我而言藝術創作不是漫無目的的，她是要經過不斷的內化過程後的作品才能感動人，但那個過程卻又是你必須要去擁抱的一種孤獨，只有你一個人獨自去面對她，常常在太多的妥協之後所換的就是一張張索然無味的作品，無法感動自己的作品如何叫人興起那心的靈動呢！我總感覺創作繪畫最後變成了自己的一次次內掘過程，挖出了一些苦澀、一些內省、一些那從未觸及的……。

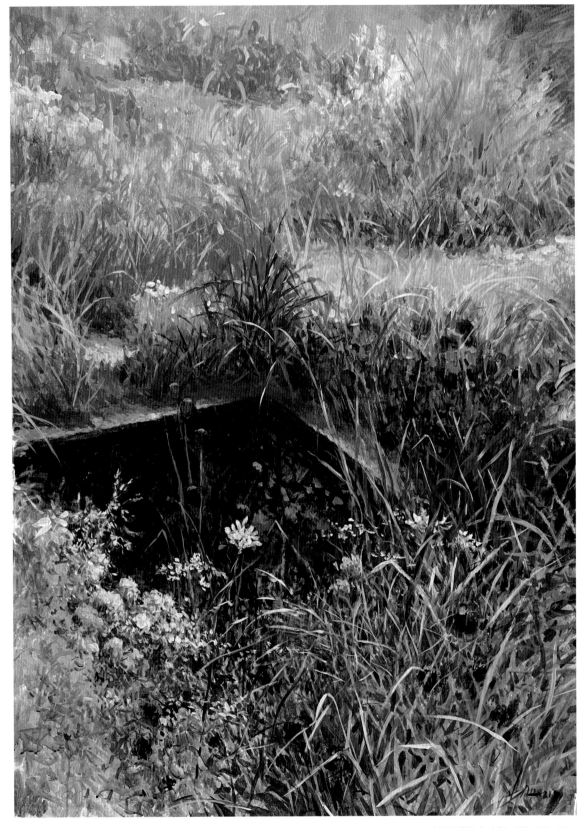

有水池的花園　｜　水彩，2021，105 x 75 cm

**CHIEN
CHIUNG-CHU**

1959

文化大學美術系西畫組
台灣師範大學設計研究所

錢
瓊
珠

2023 我心遠颺－國父紀念館旅遊水彩創作個展

2019 羅馬假期國際水彩展

2018 台灣當代水彩研究展／水彩解密 4－名家創作的赤裸告白

2017 走過－新竹市文化局水彩風景畫個展

2016 彩筆畫遊－枕石畫坊水彩風景畫個展

2014 山野行蹤－國父紀念館水彩風景畫個展

—

2021 作品入選 2022 International Watercolor Masters Top200 Merit Awards

2021 作品入選 IWS Pennsylvania "Arts in the time of Covid" TOP 100

2019 作品入選馬來西亞國際網路水彩大賽風景類 TOP 70

2019 作品獲刊登於第 36 期法國雜誌 The Art of Watercolour

2019 臺北華陽水彩寫生大獎－佳作

2016 臺北華陽水彩寫生大獎－佳作

更多資訊掃描

創作理念

水彩能表現油彩、粉彩、色鉛筆等其它媒材的視覺效果，但反過來，這些媒材卻無法表現水彩特有的清新、通透與流動，因此我獨鍾水彩，並堅持以其它媒材所無法取代的透明的方式來創作我的作品。我畫的題材以自然風景、街坊建築居多，但花卉、人物、靜物等也都是我喜愛的。畫畫，主要是我心靈的安頓與排遣，自娛自適而已，沒高談闊論，不追隨風潮，只管忠於自己的感受，走自己的路；畫畫，是我對美的感悟與體現，不拘限題材，無固定技法，凡能在我心底激起漣漪的，我就努力把我心中的意象表達出來。不論畫什麼，都是我個人氣質內涵的外顯。

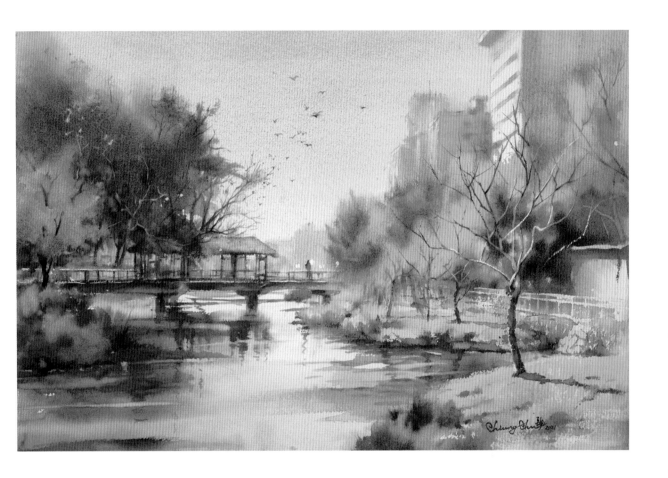

左｜威尼斯舟影｜水彩，2021，36.7 x 26.7 cm　　　　　　右｜麗池秋波｜水彩，2021，37 x 56.5 cm

SUNG
KAI-TING

1996

宋愷庭繪畫工作室負責人
國立東華大學
藝術與設計學系

宋
愷
庭

美國水彩畫協會 AWS 署名會員、美國全國水彩畫協會 NWS 署名會員

2021 法國 The Art of Watercolor42nd 水彩雜誌第 42 期 專欄報導

2020 法國 The Art of Watercolor38th 水彩雜誌第 38 期 專欄報導

—

2023 American Watercolor Society 156th － 入選

2022 Royal Institute of Painters in Water Colours 210th － 四張入選

2021 American Watercolor Society 榮獲署名會員資格 AWS Signature Members

2021 American Watercolor Society 154th 入選

2019 法國 The Art of Watercolor37th 作品【雪落下的聲音】－第一名

2019 法國 The Art of Watercolor36th 作品【永安漁港】－第二名

2019 法國 The Art of Watercolor35th 作品【綻放的氣質】－第二名

2019 American Watercolor Society 152nd － MARY AND MAXWELL DESSER
 MEMORIAL AWARD －紀念獎

2018 美國全國水彩畫協會 NWS 榮獲署名會員資格 NWS Signature Members

2018 美國全國水彩畫協會 NWS 第 98 屆國際年展 NWS 98th International
 Open Exhibition －大師獎

創作理念

透過風景的題材表現水彩的美感與趣味，讓水彩樸實的趣味輕鬆自然的呈現出來，不浮誇不做作
的呈現出優雅耐看的感覺。

我的作品也身受古典水彩的影響很多，在作品中也特別注重素描的層次與構圖，對於畫面細節的
經營都是保持著抽象的筆觸，遠看時可以是寫實的畫面，近看時又充滿著水彩抽象的特質，每一
處的細節都是用抽象的繪畫語言拼湊而成，彼此相互連結呼應，讓畫面的節奏與張力可以完整的
統一，這種既寫實又抽象的美感氛圍讓人可以一看再看陶醉於其中。

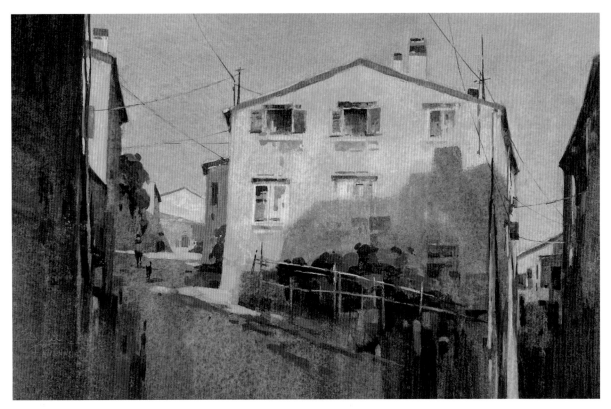

光影之間 ｜ 水彩，2022，18 x 27 cm

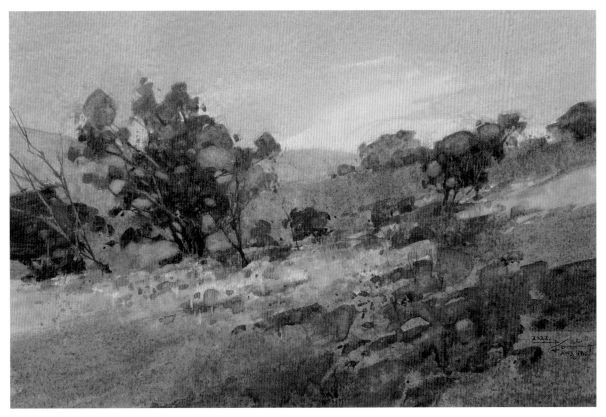

花蓮金針花田 ｜ 水彩，2022，18 x 27 cm

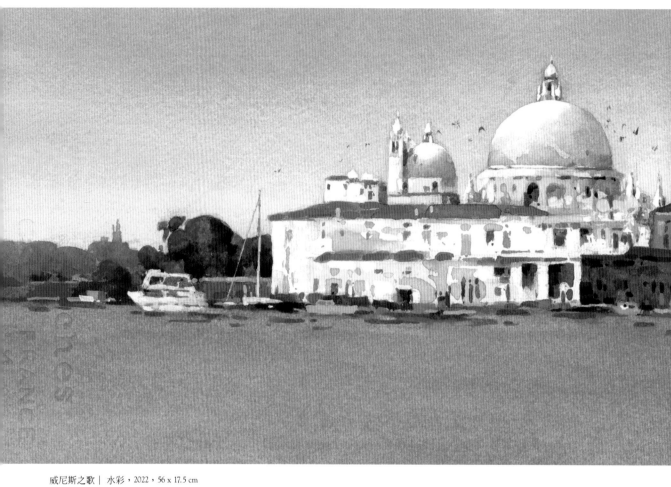

威尼斯之歌 | 水彩，2022，56 x 17.5 cm

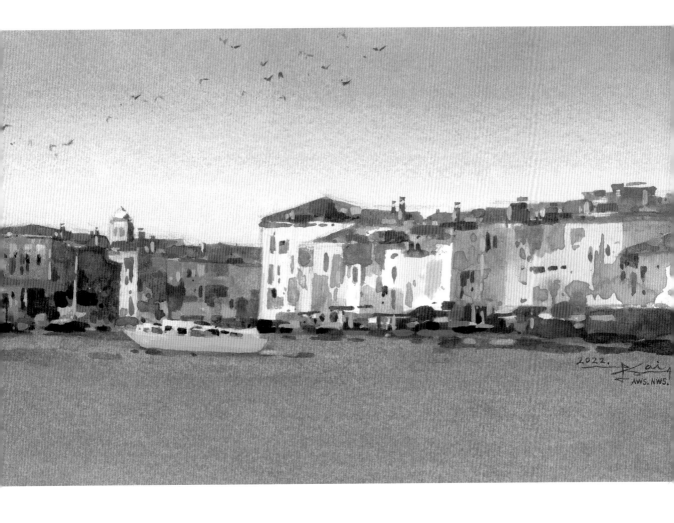

LAI YOUNG-LIN

1990

國立臺南藝術大學造形藝術研究所

賴永霖

中華亞太水彩藝術協會準會員

2019 雨當落下／賴永霖水彩創作展，郭木生文教美術中心，臺北

2021 第 154 屆美國 AWS 國際年展，Hardie Gramatky－紀念獎

2017 第 2 屆印度國際水彩雙年展／風景類－第二名

2015 天火同人－第 13 屆桃源創作獎－桃源創作獎

2011 第 4 屆炫光計畫－炫光獎

2010 第 35 屆光華獅子會青年水彩寫生比賽／大專組－金獅獎

2009 第 37 屆國父紀念館青年水彩寫生比賽／大專組－第一名

2008 向大師米勒借筆／全國繪畫暨藝術導覽大賽／繪畫組－第一名

更多資訊掃描

創作理念

我特別喜歡畫生活中的風景，它通常是不經意找到的，也許是永和的街道、又或是旅行的所見。我希望透過畫面呈現出來的是我對世界的感受，不僅是單純視覺的再現，還包括觸覺、聽覺、情緒、甚至是記憶，例如光的溫度、雨的濕度、人的喧囂、乃至時間的流動性，這些都是我試圖從畫面中詮釋出來的，我無心用水彩去重複攝影已經完成的事情，而是更重視再現以外的部分，比起清楚畫出某個指定的地點，我更傾向它是一種心境，若能掀起觀眾記憶的漣漪，駐足欣賞須臾，對我來說就夠了。

永和冷雨 ｜ 水彩，2022，38 x 27 cm

雨日 ｜ 水彩，2023，38 x 27 cm

WANG YI-WEN

國立臺灣藝術大學造形藝術
碩士班
淡江大學西班牙語系

王怡文

2022 心之所向－王怡文創作個展，新北市藝文中心
2022 後立體的水彩面相－從解構到邂逅／聯展，
　　　台灣美術院藝術空間
2021 情境‧遇合－王怡文創作個展，臺北市藝文中心
2020 水彩的可能－聯展，桃園文化局
—
2023 AWS 第 156 屆國際公開賽 (American Watercolor Society 156th
　　　International Exibition) 入選中
2022 礦溪美展－優選、新北市美展－優選、宜蘭美展－優選
　　　屏東美展－優選、玉山美展－優選、基隆美展－優選
2021 基隆美展－佳作
2020 基隆美展－佳作
2019 台灣美術新貌獎－入選

創作理念

八里河濱，映入眼簾的是歇息的漁舟，遠處對岸城鎮隱入灰濛天際，向晚的暮色還予大地一片空白。藉由一系列北部特有的舢舨船的造型為面，船桅及木樁為線，石塊或人物為點，架構出點線面的造型趣味。

平面化構圖，以重磅牛皮紙作畫，取其色調統一，紙質的肌理顯色與乾溼更是有別於水彩紙，河岸沙地敷以黑色礦石顏料，顯其熠熠生輝特質。河岸木樁在貼上銀箔後以燒箔方式處理，因溫度不同而有殊異顯色以突顯河岸暮色。

更多資訊掃描

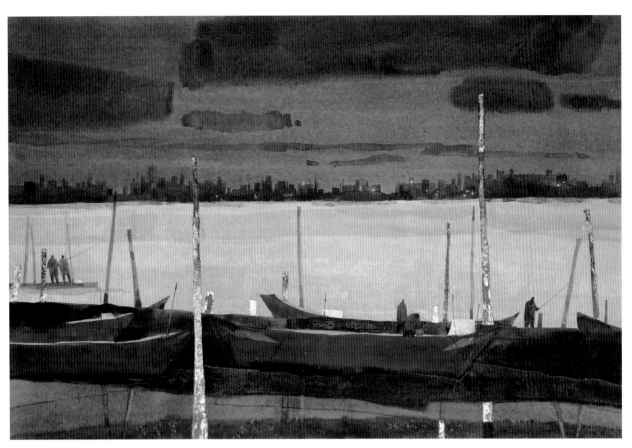

靜謐 | 水彩岩繪具 / 燒箔，2022，55 x 78 cm

左｜夜泊｜水彩岩繪具／燒箔，2022，55 x 78 cm　　　　　　　　右｜向晚｜水彩岩繪具／燒箔，2022，55 x 110 cm

LIN
CHIH-WEI

清華大學材料科學研究所

林致維

2021《活水—桃園國際水彩雙年展》聯展／參展畫家，桃園市文化局
2020《水彩的可能》聯展／參展畫家，桃園市文化局
2018《高雄藝術博覽會》聯展／參展畫家，駁二藝術特區
2018《dpi 桃園插畫大展》聯展／參展畫家，桃園展演中心
2016《2016 繪台南》水彩創作展，台南成功大學藝術中心
—
2016 台灣水彩創作獎－入選
2016 礁溪美展－入選
2016 世界水彩大賽－入圍
2014 新竹美展－入選
2013 全國美展－入選
2012 新竹美展－入選

更多資訊掃描

創作理念
這次展出的作品分享了幾幅我相當喜愛的水彩作品，有大雨中的夜市、菜市場，以及巷弄裡的老屋。繪畫創作就像書寫日記，雖然瑣碎，但記錄了生活的點點滴滴，以及每一份一閃即逝的感動。
希望正在觀賞的你，也能夠從中感受到那一份靜謐的心情。

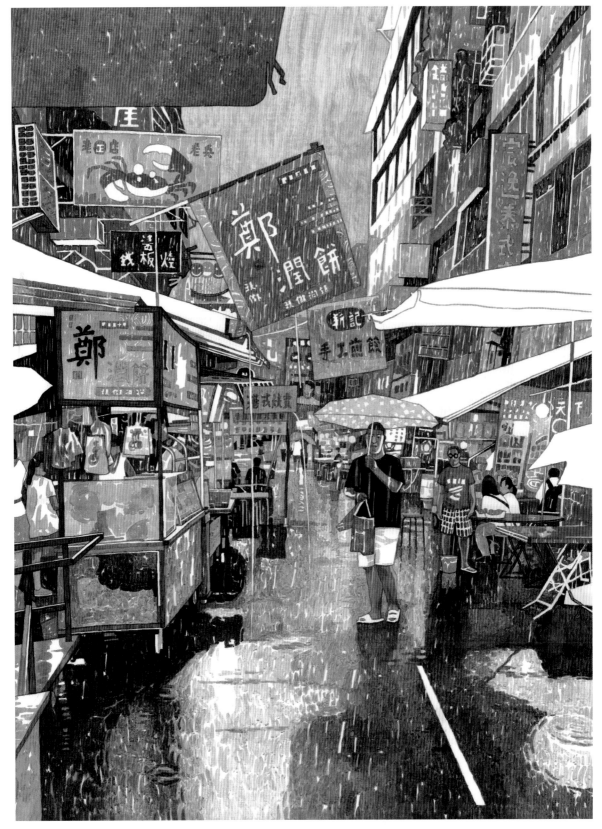

雨中的基隆廟口夜市 ｜ 水彩，2021，79 x 102 cm

左｜巷弄裡的老房子｜水彩，2021，40 x 40 cm　　　　　　　右｜東市場的日常｜水彩，2021，57 x 38 cm

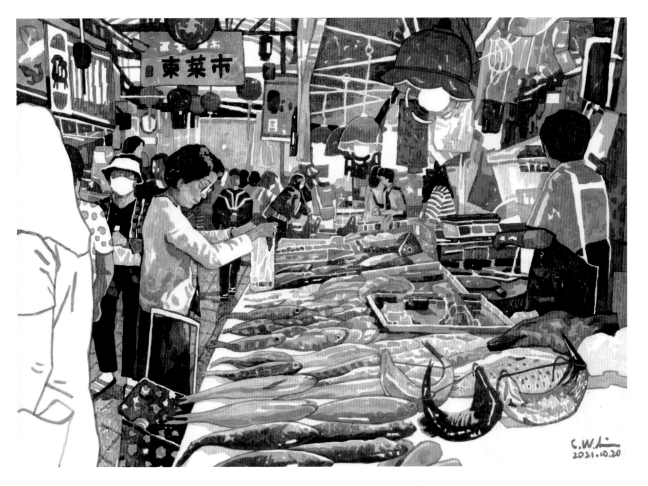

CHIU CHIAO-NI
1996

邱巧妮

2023 年《光陰故事》水彩創作個展
2022 年《天光》水彩個展
—
2023 第二屆希臘國際水彩線上展－優秀獎
2023 第 70 屆中部美展－水彩類 第二名
2022 新北美展／水彩類－第三名
2022 第 3 屆 IWSIB 印度國際水彩雙年展－第一名
2022 IWS「HOPE&LOVE」全球國際水彩大賽－銀牌獎
2022 第 70 屆南部展－銀牌獎
2022 國軍第 56 屆文藝金像獎／美術類西畫－銅像獎／作品典藏
2022 臺灣銀行藝術祭－繪畫季比賽－優選／作品典藏
2022 中山青年藝術獎／油畫類－佳作
2021 IWS 第 13 屆 MAGAZINE COVER －第二名

更多資訊掃描

創作理念

大面積使用留白膠佈局後，再大面積渲染，隨意任顏料與水結合後流動，創造出不可預期的軌跡，
然後把抽象的畫面，整理出具象的型態，是我在 2022 年時創作使用的技法。

在歲月的洪流、記憶的角落，風景更迭。將昨天失落的回憶，用畫筆生根在內心深處裡，開花結
果……

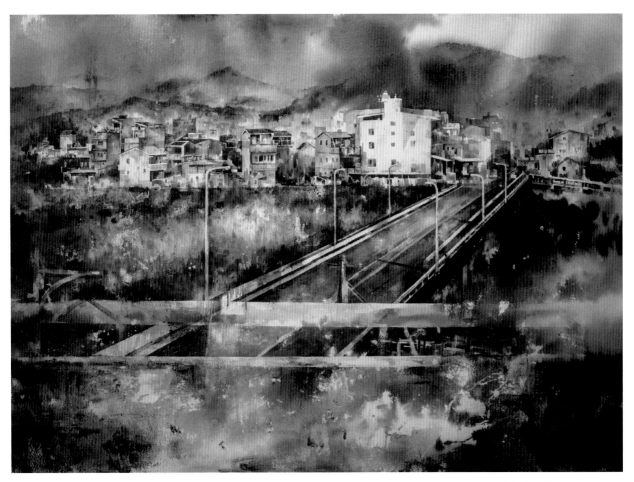

平凡之路 ｜ 水彩，2022，79 x 108 cm

左 | 再也敲不開的門 | 水彩，2022，79 x 108 cm

右 | 無聲・回溯 | 水彩，2022，108 x 79 cm

CHIU
CHUNG-TSE

日日繪事藝術工作室負責人
國立清華大學
藝術與設計學系

邱仲澤

2020 山光水色水彩聯展，桃園平鎮分館，台灣

2019 ART TAIPEI 台北國際藝術博覽會，台北世貿一館，台灣

2019 IWS 瑞士蘇黎世水彩藝術展，瑞士

2018 A3 計畫交流展，日本

2018 Art Hsinchu 新竹藝術博覽會，芙洛麗飯店，台灣

2017 FabrianoInAcquarello 世界水彩嘉年華利，義大利

2017 第八屆世界水彩華陽獎，國立國父紀念館，台灣

2016 台灣世界水彩大賽暨名家經典展，中正紀念堂，台灣

–

2021 第十七屆雲林文化獎 西畫類－入選

2019 新竹美展－入選、嘉義桃城美展－入選

2018 全國美展－銀獎

2016 世界水彩華陽獎－入選

2016 第二屆台灣水彩畫創作獎－優選

創作理念

此次展出的機械城市系列是將社會擬作一台巨大的機器，個體間不再具有獨特性，而是變成能夠輕易取代且大量複製的機械零件；而我藉由管線、機械零件與房屋的並排串聯，暗示這個受集體意識與威權支配的機械化社會體制。

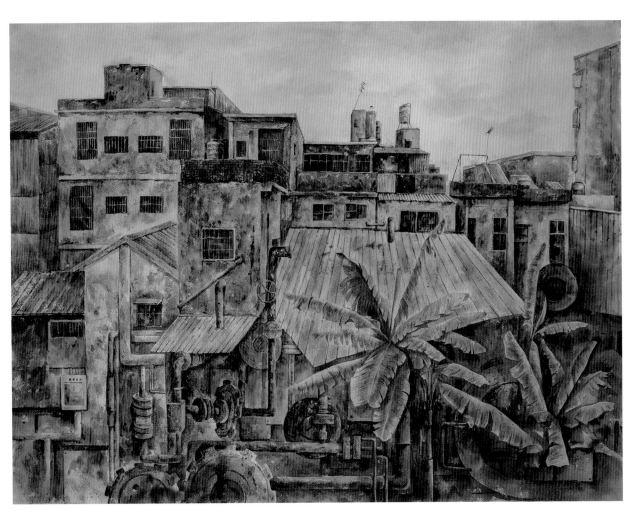

械城市中的一線生機 ｜ 水彩，2021，79 x 110 cm

左｜機械城市－建構中 11｜水彩，2021，74 x 54 cm　　　　右｜機械城市－建構中 1｜水彩，2021，64 x 76 cm

CHANG CHIN-LIN
1959

玄奘大學藝術設計學院
巧育文化事業有限公司／
負責人

張晉霖

桃園市水彩畫協會／理事、桃園市美術協會／會員、
雲林萍風藝術學會／會員
2022 新北市新莊文化藝術中心／寧靜 · 靈境 張晉霖水彩畫創作展
2022 國立國父紀念館（德明藝廊）／鄉情畫境－張晉霖水彩創作展
－
2022 南投縣玉山美術獎 水彩類 獲【首獎】
2022 馬來西亞 IFAM Global 春季國際線上藝術大賽／人物肖像組－優秀獎
2022 桃園市龍潭區戀戀魯冰花徵畫活動－特優獎
2022 第 85 屆臺陽美展水彩部－入選
2021 新竹美展徵選作品／佳作
2021 第 25 屆桃城美術展覽會 西畫類－入選
2020 桃園市戀戀魯冰花寫生比賽 社會組－特優
2020 桃園客家桐花祭－桐花主題全國水彩畫徵件大專院校社會組
　　－第一名

創作理念

我成長於農村，純樸的環境讓我對自然的景觀非常有感情，有一種寧靜的氛圍總讓我在心靈上充
溢著美的感動，可能因此我喜歡平靜與無爭的生活，也希望在繪畫作品中表現出寧靜的情境，這
是我心境的表現，也是我近來在繪畫題材的主題走向。雖然水彩技法是我擅用的媒材，但近來藝
術類型不斷的變化與革新，藝術家的思維也需更為廣闊，傳統的具象繪畫是否還能吸引人的目光？
如何給予新的元素、新的思維、新的技法給予它應有的價值，也是我在繪畫上想要努力的方向。

更多資訊掃描

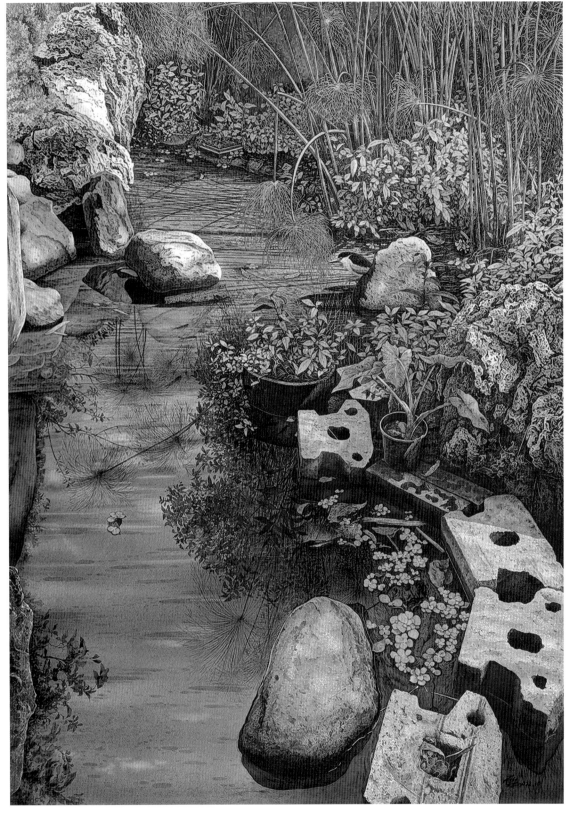

小池塘的春天 ｜ 水彩，2022，78 x 108 cm

靜中靈蘊 ｜ 水彩，2022，56 x 76 cm

寧靜。靈境 ｜ 水彩，2022，52 x 76 cm

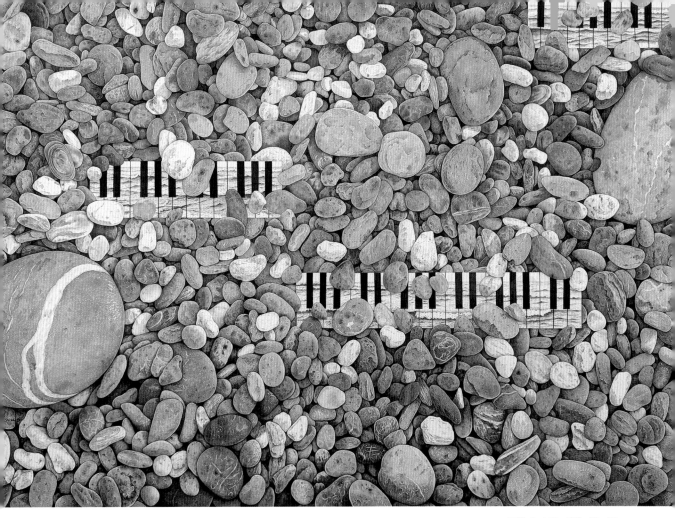

聽濤 ｜ 水彩‧2022，78 x 108 cm

*CHEN
HUNG-KUN*
1979

新竹師範學院美勞教育系
雲林科技大學文化資產碩士

陳
泓
錕

2017 雲林文化藝術獎西畫類－入選
2016 雲林文化藝術獎西畫類－第三名
—
2020 向往／陳泓錕創作展，西螺老街文化館
2020 油山玩水／北中南畫家聯展，高雄文化中心
2020 萍風藝術學會聯展，雲林縣文化局
2020 雲林寫生研究會聯展，雲林縣政府文化觀光處
2020 放．逐／陳泓錕水彩個展，台南市文化中心
2019 參加義大利烏爾比諾水彩節展出
2019 速寫雲林西螺新發現聯展
2019 致一段旅程－陳泓錕水彩個展，雲林縣政府文化處展覽館

創作理念
畫水彩是生活的一部分，它可以是紀錄，也是一種儀式，可能是一天的起點和終點，或是一段情緒的起落，是出門或回家都會留下作品的行動。有村落的地方畫村落、有樓畫樓、有田畫田，老天給我什麼就畫什麼，畫畫就像空氣，像呼吸，自然而然成為活著的一部分。

鹽田 ｜ 水彩，2022，31 x 41 cm

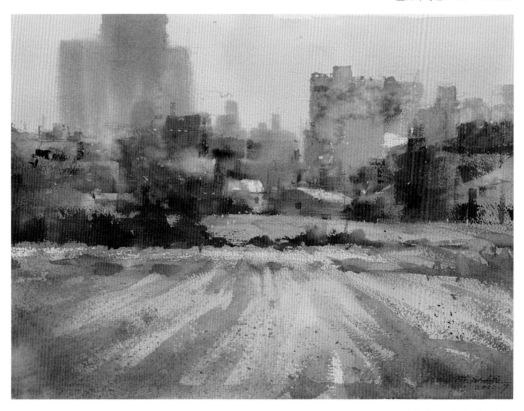

交界 ｜ 水彩，2022，51 x 36 cm

TANG SHUANG-JIN

台灣師範大學藝術學碩士
文化大學美術系

湯双進

2023 尋光築夢 / 湯双進西畫個展 / 國父紀念館
2017 韶光停格 / 湯双進水彩個展 / 桃園圖書館平鎮分館
2016 選錄桃園之美 / 藝術家叢書 · 西畫類
2015 湯双進水彩個展 / 韶光風韻 / 詩畫同現－桃園圖書館新屋分館
2002 湯双進西畫個展－桃園縣文化局
1998 湯双進西畫首次個展 / 桃園縣立文化中心，中壢藝術館
－
2020 桃園桃源美展水彩類－第三名
2020 南投玉山美展水彩類－首獎
2019 南投玉山美展水彩類－首獎
1986-2021 多次參展省展、國展、省公教；全國公教、縣市美展等
著作 / 再現分割美的研究、韶光再現 詩畫映輝、尋光築夢詩畫

創作理念

以直覺具象的語彙，詮釋心靈感應自然或人文的美。

常用擬人的手法加入小動物，如禽鳥、昆蟲、貓……等，隱喻現代人在都市叢林生活的高張壓力，亟欲奔往逃離到大自然的 "鄉愁" 作為陳述的焦點。

在水彩技法表現上並不限於透明、不透明，大量的過水，使用白粉、白膠、石蠟，枯枝筆沾墨打底，洗刷、噴點……，只要可以呈現畫面境遇的效果都不吝嘗試。

更多資訊掃描

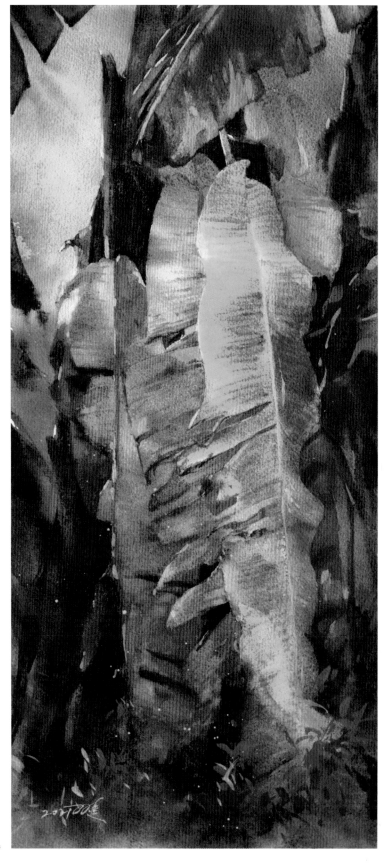

餘暉 ｜ 水彩，2021，53 x 25 cm

左｜山居樂｜水彩，2021，79 x 59 cm　　　右｜聚首｜水彩，2021，109 x 39 cm

TSAO CHUNG-HUNG
1998

國立臺灣藝術大學書畫藝術
學系研究所

操昌紘

2022 水彩的可能－桃園水彩藝術展，桃園市政府文化局，桃園，臺灣
2021 臺灣水彩專題精選系列／形上形下－幻影篇水彩大展，臺北市
　　　藝文推廣處藝文，臺北，臺灣
2021 三人行／三人聯展，大璞人文茶館，新北，台灣
2021 第 154 屆 American Watercolor Society 國際年展，紐約，美國
2020 墨墨啓動 20 校際水墨觀摩展，國立臺東生活美學館，臺東，臺灣
　　－
2022 大觀論壇－研究生創作展－同興營造創作獎，國立臺灣藝術大學，新北
2021 全國美術展／水彩類－入選，國立臺灣美術館，台中
2021 彩墨新人賞－佳作，臺中市屯區藝文中心，台中
2021 第 154 屆 American Watercolor Society 國際年展－入選，紐約
2020 中山青年藝術獎／水墨類－佳作，國父紀念館，臺北
2020 桃源美展／水彩類－佳作，桃園市政府文化局，桃園
2020 第二屆馬可威亞洲區水彩大賽／大專組－優選，桃園展演中心，桃園
2020 國立臺灣藝術大學書畫系／扶輪社－傑出創作獎
2019 新北市美展／水墨類－優選，新北市藝文中心，新北
2019 第七屆王陳靜文藝術創作獎／彩墨類－首獎

更多資訊掃描

創作理念
將日常生活中受感動的當下透過繪畫記錄下來，異於相機按下快門及完成的快速抽離，透過繪畫
行爲將自身投身於初見時的感動。細品在繪畫的快感和回憶當下情景的沈浸式體驗，並在不斷的
反覆往返之間慢慢隱身於畫面中。

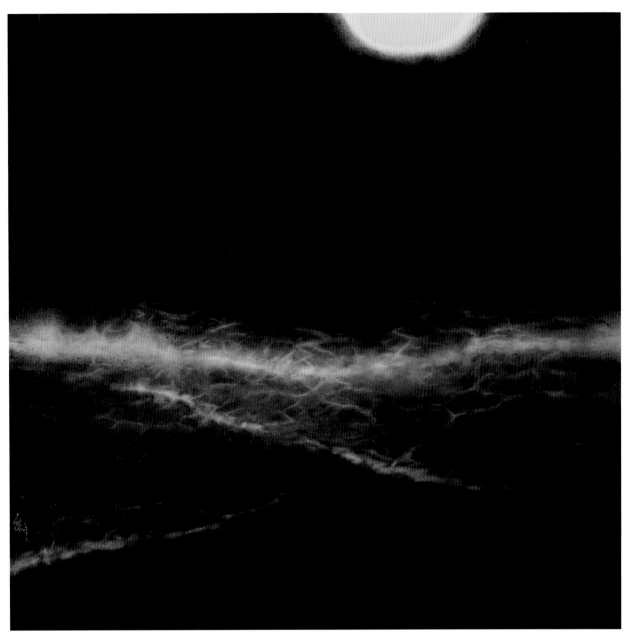

汐 | 水彩，2021，78 x 76 cm

左｜1_00 a.m｜水彩，2021，75 x 106 cm　　　　　右｜劃夜｜水彩，2021，75 x 106 cm

CHOU YUN-SHUN

1975

臺灣師範大學美術系／
美術系研究所畢業
桃園高中專任美術教師

周運順

台灣國際水彩畫協會會員兼理事
臺灣水彩畫協會會員
桃園市水彩畫協會會員兼常務理事
中華亞太水彩藝術協會準會員

—

2023 藝外的旅程－周運順水彩繪畫展，桃園市文化局，桃園，臺灣
2018 水彩双週記－周運順水彩繪畫展，桃園市文化局，桃園，臺灣
2007 洛神圖－周運順水彩繪畫創作展，德群畫廊，臺北，臺灣
2007 洛神圖－周運順水彩繪畫展，桃園縣文化局，桃園，臺灣

—

《臺灣水彩專題精選系列》形上形下－幻影篇、《名家創作的赤裸告白－ 水彩解密 5》、《水彩週記》周運順水彩繪畫、《洛神圖》水彩繪畫創作集、《高中／高職》美術教科書。
作品獲首獎、優選、佳作、入選 於中央機關美展、公教人員書畫展、南瀛獎、大墩美展、桃源美展、玉山美術獎、全國美術展、全省美展等。
《桃園藝術亮點叢書》水彩類獲選藝術家、《桃園之美－藝術家叢書》受邀採訪藝術家、水彩的可能－桃園水彩藝術特展受邀參展藝術家，作品獲選至義大利、中國湖北、香港與臺灣中正紀念堂、國父紀念館、奇美博物館等地展覽。

創作理念

本次參展作品爲近十年以《窗的記憶》爲名之系列作，一般而言窗的形式在建築上多以「減法」方式呈現，這樣的概念像極了繪畫中的「留白」，建築物透過刪減「可見」的牆設置了窗，爲的是更多「看不見的可能」。窗的存在似乎暗示著我們的存在，人們看著窗、窗也反映著人們，類似的觀看經驗你我皆有，是一種虛幻若即若離的視覺過程，主因是觀看者和被觀看者有著眞實物理距離，卻又有著充滿幻覺式的互動空間感受，個人作品中意念的產生正是在這樣的氛圍下滋潤形成，窗外迅速來回穿梭的人影與窗內靜默無語的模特兒所形成的對比激盪，反映創作當下的心靈狀態。

更多資訊掃描

窗的記憶 XVI：歲月匆匆 Time flies ｜ 水彩，2022，75 x 55 cm

左｜窗的記憶 V｜水彩，2018，75 x 55 cm　　　　　右｜窗的記憶 XIV：隔．離 Isolation｜水彩，2022，75 x 55 cm

HSU CHIANG-MEI
1969

玄奘大學藝術設計學院碩士班

徐江妹

中華亞太水彩藝術協會／準會員

桃園水彩畫協會、桃園晨風當代藝術／理事

桃園土地公文化館第二屆駐館藝術家

桃園社大、桃園救國團藝術類講師

—

2019 國際水彩展暨第三屆台灣水彩創作獎藝術展－入選

2019 IWS 瑞士蘇黎世水彩藝術展－入選

2019 義大利 Fabriano 水彩嘉年華－入圍

2018 義大利 Fabriano 水彩嘉年華－入圍

2017 光華盃 2017 青年寫生比賽社會組－佳作

2014 桃園市政府委託繪製 ‧ 桃園市 13 區景點水彩畫作，畫作登上桃
　　　園升格直轄市後，桃園市政府網頁－首頁

1987 我愛桃園繪畫比賽－佳作

1986 第四屆桃園美展／設計部－入選

創作理念

利用色塊渲染重疊做出自己想要的畫面，喜歡樂在畫中的寧靜，心靈與色彩撞擊後的美麗，更熱愛戶外寫生，感受當下風、空氣、光影、溫度和空間融合的美麗，將大自然千變萬化的美感呈現在畫作上，我很享受且樂在其中。

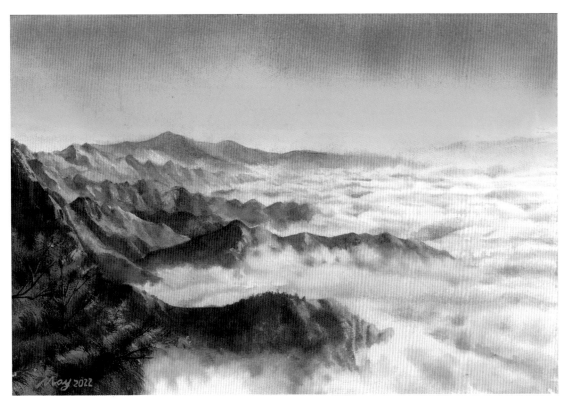

雲之嶺 ｜ 水彩，2022，26 x 38 cm

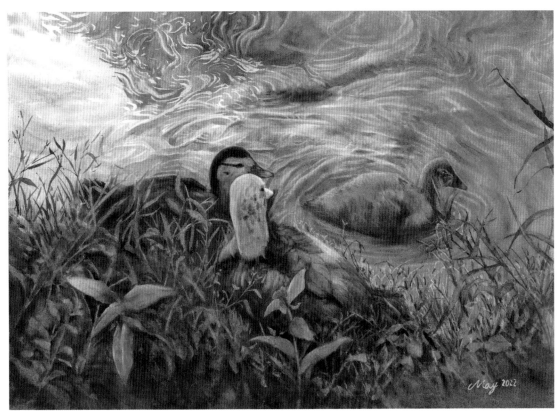

午後波光 ｜ 水彩，2022，38 x 53 cm

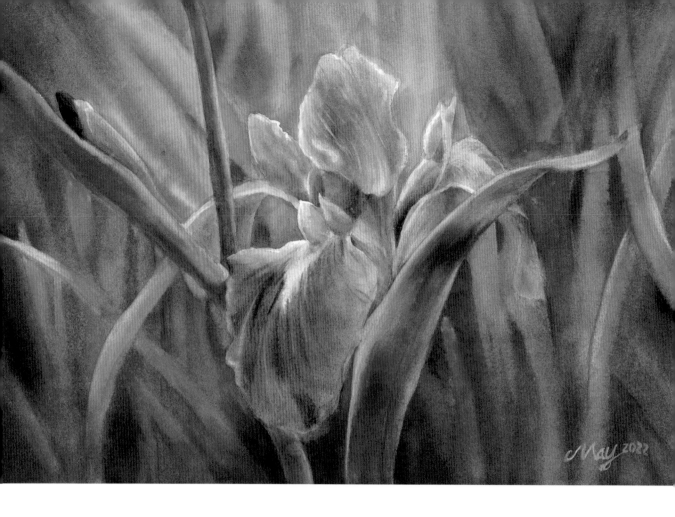

左｜鳶尾花｜水彩，2022，28 x 36 cm

右｜清心自在｜水彩，2021，38 x 56 cm

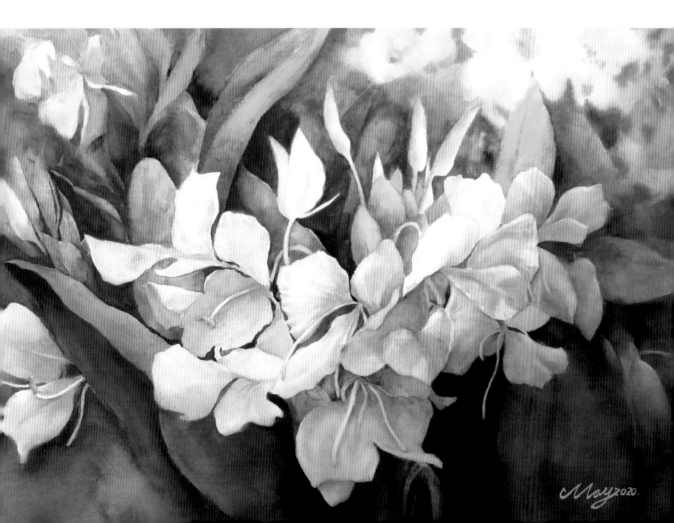

CHYI TSUNG-HAN
1996

臺灣師範大學美術學系
西畫組碩士
2022 池上駐村藝術家

綦宗涵

2022 STAART 亞洲插畫藝術博覽會／承億酒店，高雄
2022 臺澳義國際水彩交流展／師大德群藝廊，台北
2022 水彩的可能－桃園水彩藝術展／桃園市政府文化局，桃園
2019 色有其因個展／東方藝術學苑，臺北
2019 藝術的視野水彩教育展－中華亞太藝術協會聯展，大墩文化中心，臺中
2018 塵澱個展／新竹大遠百 vvip 貴賓室，新竹

創作理念

水性的流動會給予作品一種活潑律動的性質，我熱愛用風景呈現空間與人為的擴張與延伸，生活的環境與人文來啓發經營畫面的構成，從水彩的繪畫性塑造更多的表現，美的趣味、造型的趣味，增添風景的差異化，來定義屬個人的美感，透過觀察建立感受能力，繪畫是一種呈現內心的一種手段，結合技術語言表達於心中的眞實。

在自然與建築中發掘多數人的群體記憶，運用雜亂的元素轉換成半具象的畫面，透過細膩的觀察與主觀的想法所呈現平面之效果，用色塊組成內心的空間美感，與造形之間的趣味來形成視覺上矛盾感，來呈現台灣的城市風景組織。

更多資訊掃描

步登之城系列1｜水彩，2022，38 x 38 cm

左｜步登之城系列 2 ｜ 水彩，2022，76 x 52 cm　　　　　　右｜審計新村 ｜ 水彩，2022，52 x 38 cm

CHEN ROU-YING
1987

國立台北教育大學藝術與造形設計碩士
國立臺灣藝術大學美術系

陳柔瑩

2019 魅影／個展
2018 Prologue · 序曲／個展
2016 台藝大師生美展／聯展
2013 中華亞太水彩協會／桃源之美／聯展
—

創作理念

夜色漸晚萬物逐漸歇息，繽紛的世界逐漸籠罩一層夜色，色彩低調，統一和諧，分割於眼前的大小形狀和物件也將融合統一或消失不見。這時，點點燈火發光，像圖釘一般把應該存在的現實牢牢釘住，就算只有一盞燈，也釘住了眾多物件及空間，讓物體持續顯現不飄散；就好像內心迷失的自我和目標，盼望著被點亮的幾盞燈，讓自己牢牢記住努力不忘本的堅持。

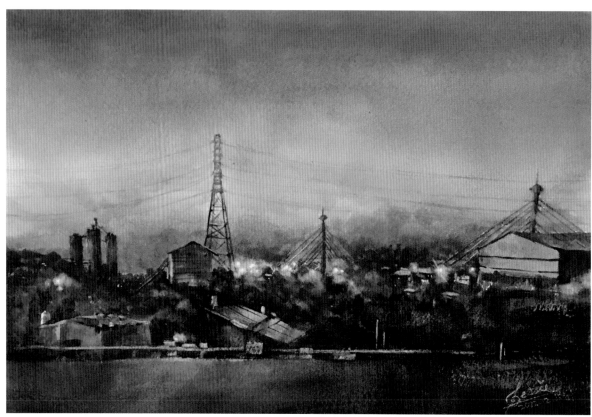

點燈｜水彩，2022，27.3 x 39.4 cm

PAN YI-XUAN

國立台灣師範大學美術研究
所西畫組
潘逸萱老師魔法水彩 · 潘
逸萱藝術教室

潘逸萱

2019 土地銀行行旅印記再現個展
2021 金藝獎水彩－優選
2022 南美展水彩－入選
2017 桃源美展 35 屆油畫－入選
－

創作理念

記憶中的老家是純樸、充滿溫度及人情味的，本幅作品為呈現出懷舊又有歷史溫馨的味道，運用色彩及光線的細微變化，在午後的陽光照射下，它的樣貌顯得份外清晰，橘紅色的磚牆及陳舊木製屋頂也能清楚顯現，經過歲月的洗禮門前放置的水缸及堆砌的物品已佈滿了牽牛花，卻造就這份質樸的美感。

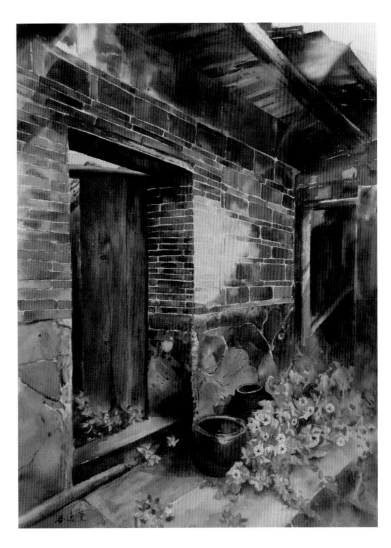

回憶溫馨時光 ｜ 水彩，2022，75 x 55 cm

**LIN
YUEH-HSIN**
1959

林
月
鑫

2023 中部美展水彩類－入選，大墩文化中心
2022 新莊水彩畫會聯展，新北市政府板橋藝文中心
2019 IWS Switzerlan ，瑞士蘇黎士
2019 新莊水彩畫會聯展，雙和圖書館
—

創作理念

2020 年 10 月家母仙逝後，我好幾個月深陷悲傷的情緒裡無心創作，其實很想畫媽媽的身影，但我沒辦法在正視她的容顏，那會使我更悲傷更懷念，於是我畫了一棵大樹，因為媽媽就像是我家的大樹。這棵大樹在它落下最後一片紅葉之前仍挺立於微寒的秋風中。如同我的母親個性一般堅毅挺拔，一生對於家庭與子孫總是用盡全力的付出與呵護。

生命總有個盡頭，母親走後我知道繼續扮演那個大樹的人是我，生命的傳承、世代的傳承總有下個春天好盼望的，每一個生命的存在過程都是一個印記。畫下的每一筆也是我當下心中的印記。

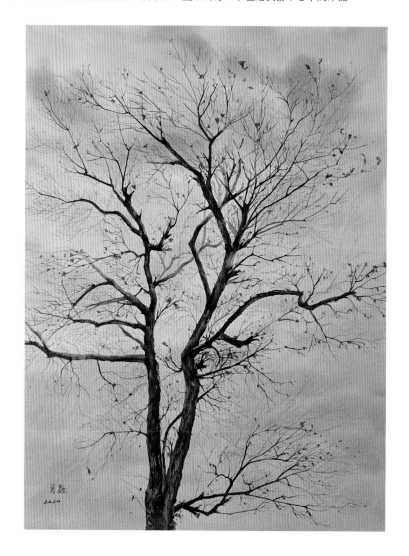

等待下一個春天｜水彩，2021，76 x 56 cm

TSAI JENNY

銘傳商專商業廣告設計
新加坡水彩畫會 / 新加坡藝
術協會 / 中華美術研究會
中華亞太水彩畫會預備會員

蔡明真

2017 台日水彩畫會交流展 / 奇美博物館
2016 國際水彩畫交流展 / 日本新潟
2016 淡彩速寫個展 / APP Cafe
2014 A Changed World / 新加坡國家博物館
—

創作理念

作為在台北都會長大後移民至新加坡數十年的我，對於城市的魅力充滿渴望。我熱愛在戶外寫生，尋找城市中獨特且具挑戰性的景物，用畫筆捕捉城市的細微差異。然而，我更加喜歡在室內進行創作，重新組合我所描繪的各個元素，運用平面、線條、點和和諧的色彩，精心安排每一筆每一點，製作出美妙的水彩畫作。

透過我的創作，我試圖捕捉城市的多樣性，將其轉化為藝術作品。我希望透過我的畫筆，展現城市的魅力和多樣性，並引領觀者進入我的藝術世界，欣賞我對城市景物的獨特詮釋。

更多資訊掃描

耶誕城市 ｜ 水彩，2021，18 x 26 cm

HUANG RUEI-MING

彰化師範大學化學系
彰化師範大學科學教育系研
究所結業

黃瑞銘

台北市市立石牌國中教師退休
2019 中部美展徵件水彩類－入選
－

創作理念

常把所遇見的景象，修改成自己希望的天候光線色相氣氛，把代表當地元素的幾類物件重新排列在畫面中，製造明度節奏變化，加上當地山木水氣文物等等元素，組合成作品，形成似實含虛的水彩畫面。

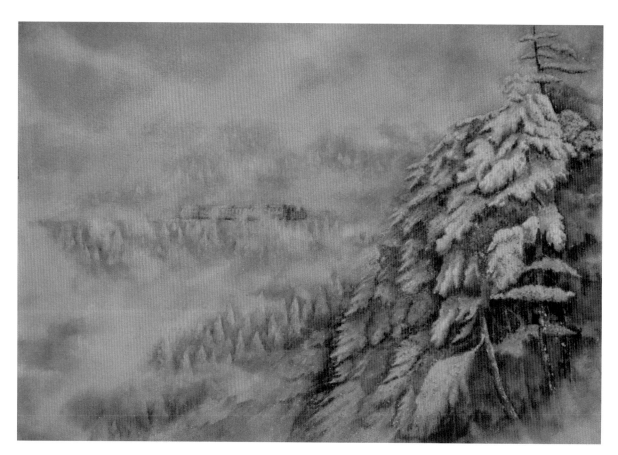

更多資訊掃描

太平山雪季｜ 水彩，2022，37 x 53 cm

WANG CHING-CHEN
1974

國立台灣藝術大學 美術系
城邦出版集團尖端公司資深
美術主編

王慶成

2019 亞太花卉水彩聯展

2019 亞太女性水彩聯展

2017 北境風華 新北意象水彩聯展

2016 王慶成水彩個展 / 陽明大學藝文中心

2015 王慶成水彩個展 / 星巴克漢中門市

2014 光華青年寫生比賽 / 大專社會組 – 優選

2011 林園寫生比賽 / 大專社會組 – 第三名

2011 亞洲華陽獎 – 佳作

—

創作理念
遊玩嘉義東石鄉鰲鼓溼地看到成群鳥兒自由飛翔，我感受到簡單自在，豐富生態裡循環，遵守自然，這是我認為的天堂。

更多資訊掃描

濕地飛翔｜水彩，2022，25 x 39 cm

TSENG CHIUNG-HUA

1948

國立台北護專
國立臺大醫院護理師

曾瓊華

創作理念

平時愛到處踏青，觀察大自然千變萬化的景物，故偏好風景的題材。
本創作以景物的明暗、遠近，表現空間感及立體感；以黃、橙、紅
等鮮豔的色彩妝點多變的楓葉；建築物屋頂以寒色系低調處理。
這幅「賞楓」是旅途中所攝，其盛放的楓紅似有魔力般觸動著旅人
的心。

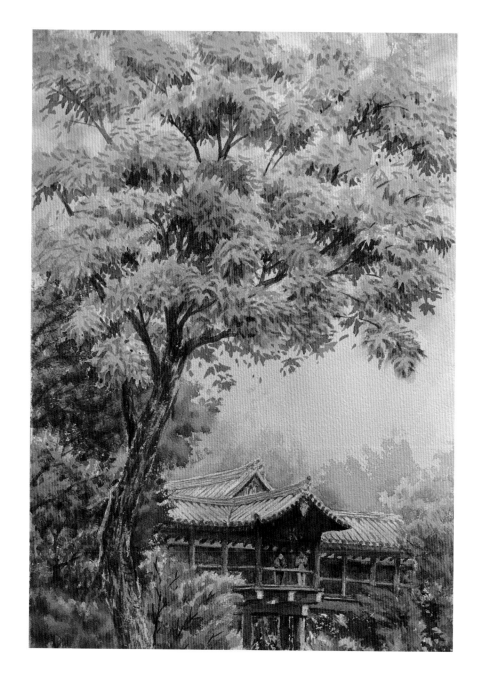

賞楓｜水彩，2022，58 x 36 cm

CHEN CHI-CHIN
1955

光寶科 / 駐外主管退休

2020 中華亞太台灣水彩專題精選系列－河海篇
2019 中華亞太台灣水彩專題精選系列－秋色篇
2021 青溪新文藝聯展西畫組入選
－

陳其欽

創作理念

因是基隆人有段時間畫的題材，一直離不開海 岩石 船 濱海公路 北海岸的絕美景致畫都畫不完， 然在一次看展的機會受到一位專畫蓮的前輩畫家影響 2022 年開始就一系列在畫蓮，已經畫了多幅系列，呈現春、夏、秋、冬，不同季節不同生態 這幅是其中之一。蓮是君子出淤泥而不染，濯清漣而不妖，更寫蓮花不隨世俗、潔身自愛 是蓮給人的觀感。這幅作品原參考照片裡的蓮是寂靜的狀態與單調的冷色調，所以在畫中多了幾處將要枯竭萎縮的蓮葉，帶入赭色的暖色調作對比 右邊水鴨為平衡畫面及造成水面波動的動態的效果。 非學藝術一路走來 有時倍感辛苦 卻樂在其中 堅持遠比選擇重要。

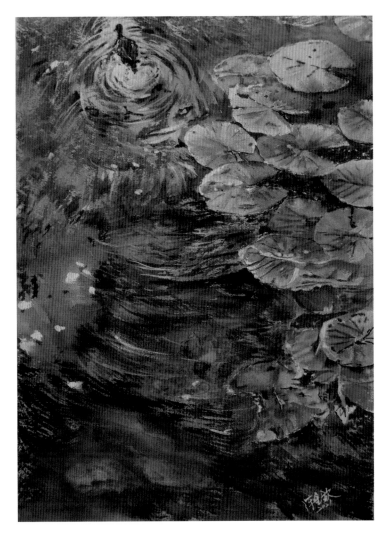

戲水 ｜ 水彩，2021，54 x 39 cm

LU YI-WEN

1969

私立逢甲大學建築系
新莊水彩畫會會長

盧憶雯

2023 拾光旅人－旅遊水彩創作展
2016 － 2022 新莊水彩畫會會員聯展
2020 中華亞太台灣水彩專題精選系列河海篇聯展－入選
2017 臺北華陽水彩寫生大獎－畫我臺北展覽徵件－入選
－

創作理念

喜歡在城市中遊走，不經意的遇見這美麗的意外。

時光在鏽蝕的鐵件及枯黃的藤蔓間緩緩地流淌著，訴說著歲月的痕跡。 透過光與影的編織交會，呈現樸實唯美的紋理變化。在無奇的角落裡營造出不平凡的美好。激盪著人與人之間的心靈交流，傳達著創作者內心的情感激昂。期待與你在這陌生又充滿生命力的城市中相會。

更多資訊掃描

遇見｜水彩，2020，29 x 39 cm

WANG CHUEN-YI

1956

中國科技大學
土木工程

王春益

2022 新莊水彩畫會聯展，新北市政府板橋藝文中心
2019 新莊水彩畫會聯展，雙和圖書館
2018 新莊水彩畫會聯展，新莊藝文中心
2018 新莊水彩畫會聯展，板橋 435 文藝中心

—

創作理念

水彩自然地流動和多變的特性讓我喜愛接觸，就如生活上亦無固定的模式 。台灣的山林特別容易親近，只要有空就想自在的游走於山林溪澗，找尋光影或 題材，同樣的景點，因季節或晨昏總有那麼多的變化，也許耀眼，也許飄 渺…眼前補捉到的只是霎那間，卻能把心靈上印象化為永恆，是件多奇 妙的事情！剛好水彩能豐富生活裡捕捉到的驚艷，有衝撞，有柔和，細膩與粗 曠兼而有之，讓你無法離開美麗親和的她。

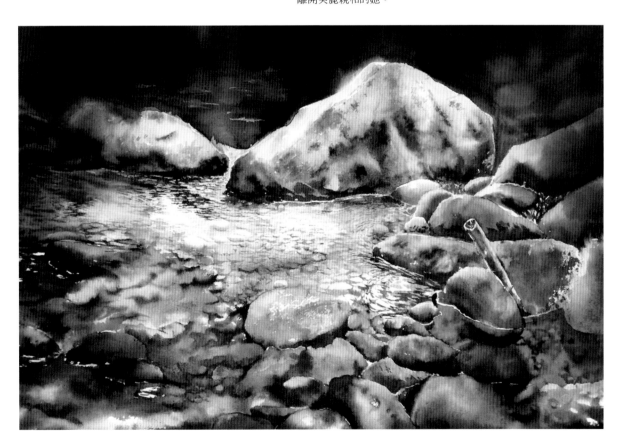

溪澗微光｜水彩，2021，56 x 38 cm

WU
JUN-HUNG
1997

國立台北教育大學藝術與造
型研究所 / 藝術創作組
創然藝術空間 / 負責人

吳浚弘

2022 迎曦美展 20 週年大展
2022 新竹美展西方媒材類 – 入選
2021 國防部第 43 屆金環獎 / 水彩組 – 銀環獎
2017 台北華陽水彩寫生大獎 / 畫我台北 – 佳作
–

創作理念
光臨 – 看著光有如砂糖灑落在草地上，人們圍著圈感受幸福

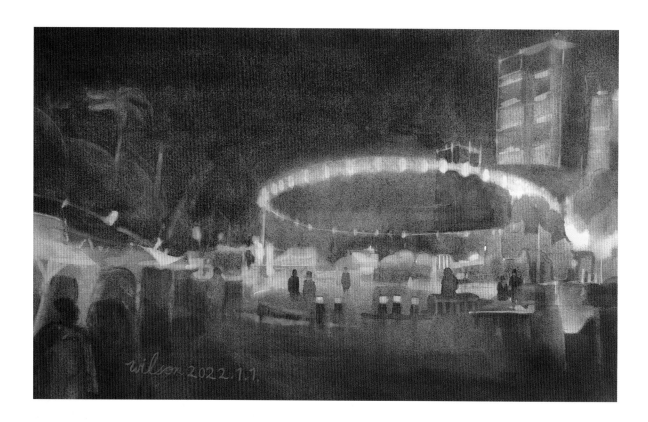

更多資訊掃描

光臨｜水彩，2022，76 x 46 cm

TU CHIUNG-YU
1972

國立政治大學心理學研究所
國立陽明大學護理學系

杜瓊瑜

高雄市雙彩美術協會總幹事、中華亞太水彩藝術協會預備會員
出版品／社會心理學 大東海出版社
高雄市雙彩美術協會會員聯展數次
同濟會寫生比賽高雄市國中組－冠軍
－

創作理念
水彩的渲染及透明感是一種很神奇的美。眞愛碼頭這件作品展現工
作繁忙後回到家，依靠著諾大的港灣懷抱，享受暫時的停留與歇息。
期待運用水彩的各種可能，創造更多更美好的作品。

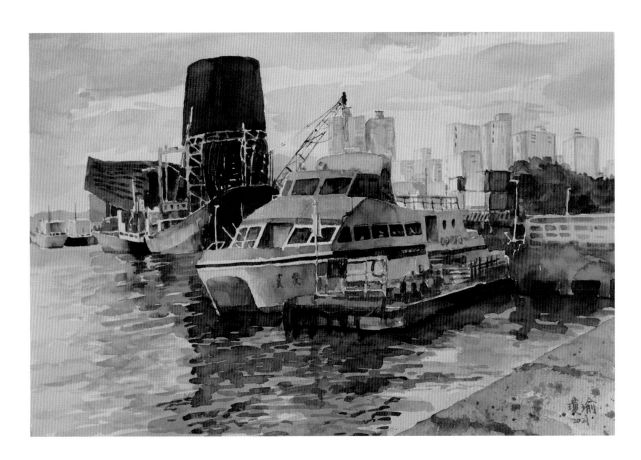

更多資訊掃描

眞愛碼頭｜水彩，2021，39 x 50 cm

LAN
LAN

東海大學法律研究所
臺灣藝術大學美術系

蘭嵐

2022 旅繪 · 台中 水彩大展
2022 111 移民節藝文作品特展
—

創作理念

盧梭有言，人生而自由，但卻無往不處在枷鎖之中。而在我看來，畫畫是少數可以衝破枷鎖獲得自由的領域。不論經歷什麼，只要拿起畫筆，就能主宰自己所看到的世界。這系列的創作以無人風景為主。「無盡之地 I」是在西藏隨處下車目之所及之風景，西藏有許多這樣荒蕪的地方，沒有任何人駐足，走進以後一整片風景就完全屬於自己。我喜歡用這樣的方式去認識腳下的土地，沒有目的地去探險，隨時停下去觀看，去親近眼前的風景。「且視他人之疑目如盞盞鬼火，大膽地去走自己的夜路」，堅持自己喜歡的事物的道路是孤獨且漫長的，或許有時還不被理解，但我只想要無畏無懼。畢竟人生又有多少事情是真正重要的呢？

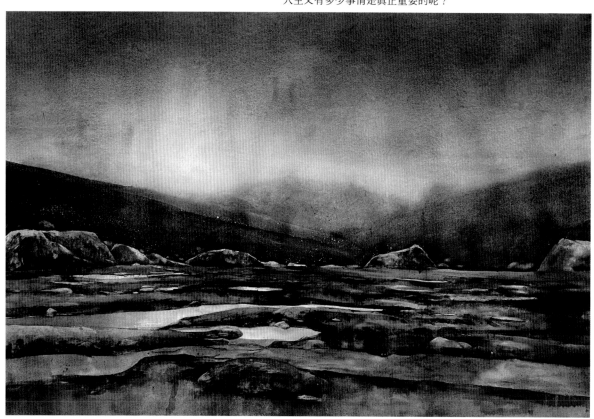

更多資訊掃描

無盡之地 I｜水彩，2022，74 x 110 cm

HUNG YIN-CHIEH

台師大學美術研究所
政治大學企業管理研究所

洪胤傑

2022【旅繪 · 台中】水彩大展
2021【素人 · 玩藝】雙人展
2020 風野盃全國寫生比賽－優選
2020 渲染記憶之城市速寫比賽－優選
—

創作理念

「生活即是藝術，藝術即是生活」。我認為藝術應該融入於每個人的生活之中，感受藝術的美，不應該只是少數人獨享的權利。因此我總喜歡從生活中發掘創作的靈感與熱情，比如創作應景的賀年卡、生日卡、感謝卡、明信片等，期望讓身邊的人也能感受到藝術帶給生命的美好！

運用水彩來寫生，這也是我對「藝術即是生活」的落實。現代人常用相機 (手機) 迅速拍攝紀錄眼前的人事物，但我更喜歡透過寫生記錄當下！每當寫生時，我必須讓自己的內心沉靜下來，並完全地打開五官六感、深刻感受當下的一切。在開始寫生的那幾年，我追求讓畫面貼近眼前的景象，盡量和照片看起來一樣，不過這幾年我對寫生的想法已經改變，我更在意能否把我當下的感受畫出來，「寫實」已不再是主要目標，更多想要的是「寫意」。期許自己能在持續寫生中，尋找到藝術的真諦。

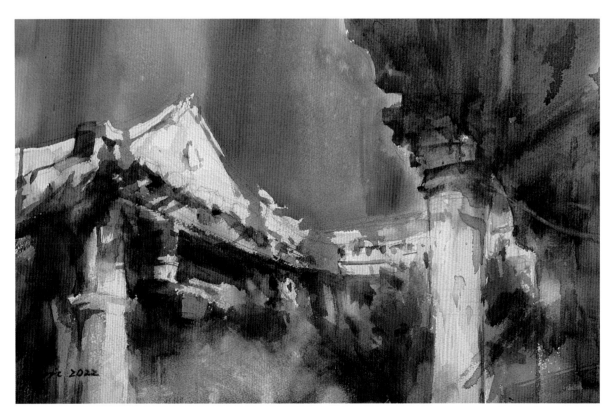

更多資訊掃描

古厝之美｜水彩，2022，34 x 53 cm

CHANG HSUEH-JEN

中華亞太水彩藝術協會預備
會員
雙彩美術協會會員

張雪珍

2011 – 2023 畫會聯展十數次

2021 永豐銀行雙人聯展

2017 台陽美術協會 80 屆美展－入選

2015 台灣南部美術協會徵畫比賽－銅牌獎

–

創作理念

喜歡從旅遊及日常周遭環境中去發現印象深刻及美好的景物，用畫筆記錄用絢爛色彩呈現。即是如何能更精進的把記憶和感受，用所看見的色彩表現在繪畫上，是我努力的目標。

本次作品是北疆禾木村，一個很有特色的村莊，比比皆是畫者和攝影者捕捉的對象。爲了能鳥瞰全景，登上至高點，看到了不同於地面上的角度，用彩筆將 "她" 呈現。

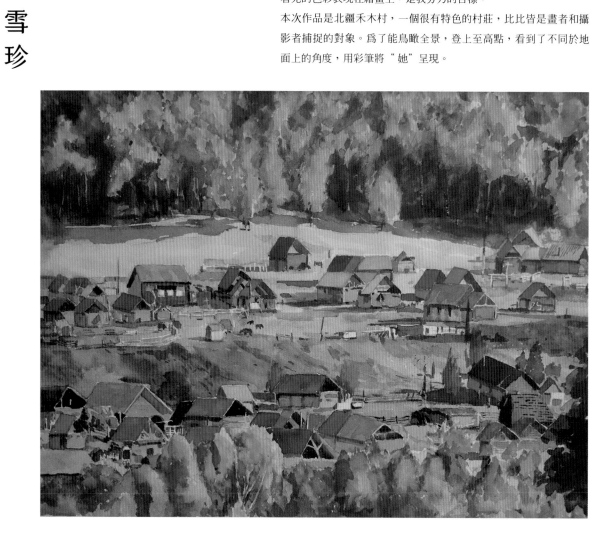

更多資訊掃描

禾木村 ｜ 水彩，2022，38 x 53.3 cm

CHEN YO-RI

國立台灣師範大學美研所
中華亞太畫會協會

陳由利

創作理念

喜歡關注城市各階層的生活形式。大都會小巷弄中元氣的招呼聲跳動著..

編織另類市井小民的慾望純粹──生意好旺旺來。

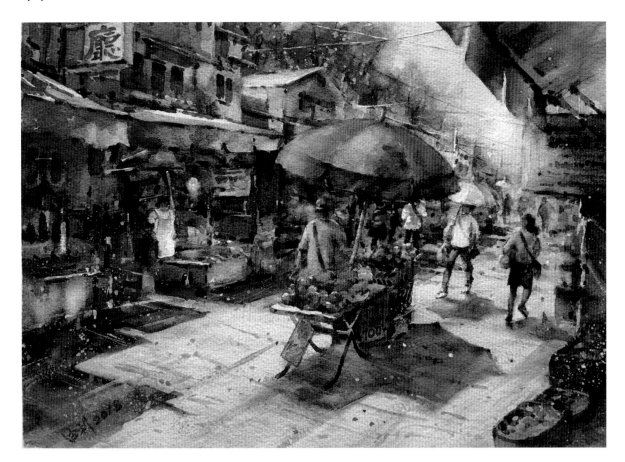

更多資訊掃描

元氣朝暉 ｜ 水彩，2018，28 x 38 cm

YANG CHI-FANG
1962

台南師專
屏東教育大學美教系

楊其芳

高雄市雙彩美術協會理事長、台南大學南師藝聯會會長、高雄市觀音山美術協會顧問、高雄市律師公會繪畫班指導老師，曾任U畫會會長

南美展、台灣省公教美展、高市美展、南瀛美展入選多次

—

創作理念

喜歡去世界各地旅遊，旅途中所見及生活週遭成為我創作的靈感及題材。自然界中所有存在的物體，存在著生命與眞‧善‧美，在自然界之各階層裏實秘藏著無數的美，與生命力與美之發見。這給我創作上帶來啟發的關鍵，尋找到創意的元素，也使我藉著這元素，完成作品的眞善美。從中吸取大自然界中的元素，運用各種媒材、技法，呈現具象、抽象及創造力。

更多資訊掃描

黃石初春｜水彩，2021，79 x 109 cm

TSAI YU-CHI
2000

國立台北教育大學 / 藝術與
造形設計學系 / 藝術創作組

蔡昱奇

2022 零餘之力，新樂園藝術空間，台北，台灣
2022 國北教大藝設系系展 / 當代藝術創作類－銀獎
2022 桃源美展 / 水彩類－入選
2022 宜蘭獎 / 西方媒材類－入選
－

創作理念
在時間的消逝下，運用畫筆，捕捉那片刻的美好，逝去的過往，由我來證明曾經存在。

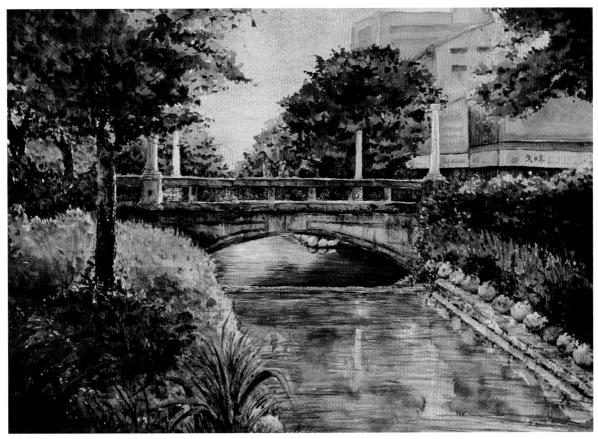

更多資訊掃描

2020 的中山綠橋｜水彩，2020，38 x 52 cm

鍾秉華

CHUNG PING-HUA

1977

2021 造化由心／鍾秉華個展
2018 水蘊奇趣／水彩聯展
2021 桃園魯冰花季寫生比賽－優選
2020 桃園聖蹟亭寫生比賽－社會組第三

創作理念

現代的城市建築樣貌，厚重堅實的水泥牆似乎慢慢退居視線，逐漸被明淨通透的玻璃帷幕取代，花草綠意的種植，也較以往更普遍出現在塵囂的都市中。

這是個有趣的現象：我想花草樹木是人們本性對回歸自然的嚮往，在越來越冰冷、數位化的環境發展進程中，本能性的尋回一些有機和綠意，不致太過極端。

而玻璃帷幕取代了水泥牆，透明取代了不透明，我想也是對凡事通透簡單的渴求吧？畢竟世界上無法透明的事物太多了，人心更是如此。

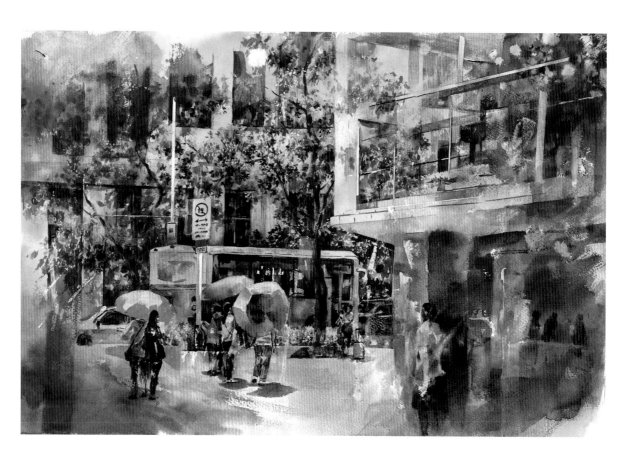

更多資訊掃描

迷離城市｜水彩，2022，57 x 38 cm

WANG CHANG-YING

1959

國立台灣大學農藝所碩士
國立台灣大學農藝系學士

王長瑩

中華亞太水彩藝術協會預備會員

—

創作理念

我在離開職場後，開始開心學畫。如今畫畫已融入生活，成為日常生活的一部分。我尤其喜歡戶外寫生，以及旅行速寫，那種與大自然無聲互動的感覺，最是奇妙。

這幅題名為「思源」的畫作，是以旅行時在鄉間看到的手壓式汲水泵浦為靈感所繪製成的。在以往自來水還不普遍的時代，手壓汲水泵浦是生活中不可或缺的好幫手。在家中庭院裡有一座手壓泵浦，就可隨時輕鬆取得用水，免除挑水儲水的辛勞。我在水槽旁，添加一隻鄉間常見的麻雀；麻雀望向水槽內的積水，慶幸得以解渴了。

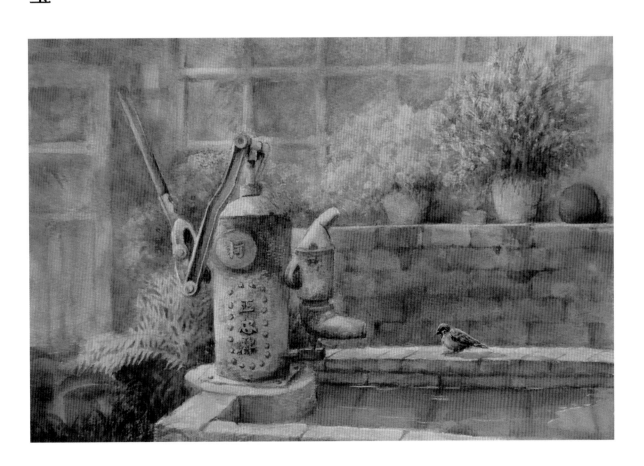

思源｜水彩，2022，27 x 36 cm

ZHENG
YU-XI

2002

國立臺東大學美術產業系
國立臺中一中美術班

鄭宇希

2022 雲林文化藝術獎／西畫類－入選
2022 南美展／水彩－入選
2021 玉山美術獎／水彩類－入選
2021 宜蘭美展／西方媒材類－入選
—

創作理念
紅牆是台南常見的景色，古色古香的建築和人們交織帶來新鮮感，讓台南處處有巧思且充滿歷史色彩層次，無論是街頭的巷口、住家的轉角還是騎樓門口，這些 "小日常" 正是我們慢下腳步細細品嚐的新台南。

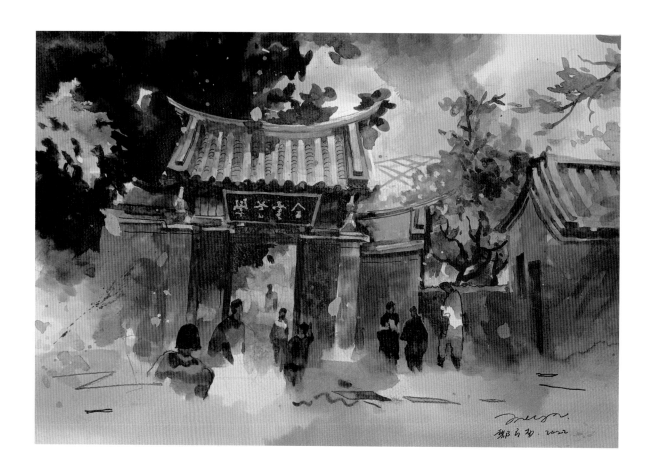

慢活台南｜ 水彩，2022，54.5 x 39.3 cm

LIN
SHENG-YING
1948

業餘藝術創作者

林
勝
營

2021 國家藝術聯盟新銳獎入選

中華亞太、台灣國際、蘭陽美術學會、四季映象畫會…等,多次聯展。
─

創作理念

溪水轟隆奔流,經過重山、叢林、巨石…滔滔潺潺…來到這兒…

轉角處水流依然順著它漫不經心,經過大石、小石、碎石之間,汨
汨的流,野花、蔓草靜靜在一旁相伴,編織出優雅動人的樂章!

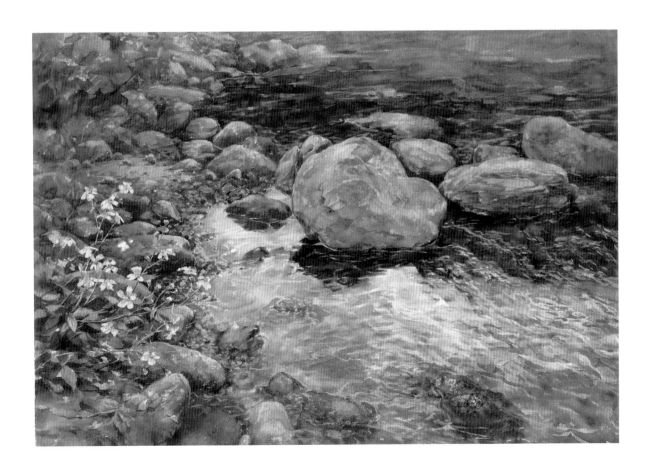

汨汨水流聲│水彩,2022,55 x 76 cm

TSAI WEN-FANG
1963

英國伯明罕大學西非
研究所碩士

蔡文芳

水彩新手，退休醫檢師，曾經服務於三軍總醫院檢驗科細菌室、外派駐幾內亞比索醫療團、駐中非醫療團、駐查德醫療團。
離開醫療工作後，開始接觸繪畫。
—

創作理念

雖然實驗室的工作訓練了理性的思考模式，但本人卻是無可救藥的浪漫主義者。生命中更美好的，應該是向陌生領域探索、並實踐某種理想的浪漫情懷吧　。

「撒哈拉天空下」系列，來自之前非洲的工作與生活的經驗，無疑是人生中非常特別的一段歷程。水彩這個媒材，對我而言也是陌生且值得探索的，雖然還不是很熟練，但希望可以用水彩來呈現我記憶中的非洲點點滴滴。

更多資訊掃描

撒哈拉天空下－慶典之夜｜水彩，2022，57 x 38 cm

CHIU YU-FANG
1970

國立台北商專

邱玉芳

旅行速寫課程講師
新莊水彩畫會會員
中華亞太水彩藝術協會預備會員
2013 － 2022 旅遊速寫聯展、速寫台北聯展、新莊水彩畫會會員聯展
—

創作理念
喜愛用畫筆記錄生活和旅行！
每個動人的瞬間，落在畫紙上，都是獨一無二的，帶著個人的情感與記憶。
天空島老石橋是一張用畫筆回憶旅行的作品。位於英國蘇格蘭高地天空島的這座石橋建於 1810~1818 年，是個中古世紀的傳統石橋。當地天氣一日多變，半小時前還是陰雨，乍晴後的遠方，天色漸明，Red Cullins 山色也明朗可見。石橋前的小草鮮黃嫩綠，古石橋與橋邊的水塘襯映著天色和遠山，空氣冷冽，留下深刻的印象。透過這張作品，在繪畫的過程回味當時的感受，景色歷歷在目，感受十分鮮明。

更多資訊掃描

天空島老石橋｜水彩，2020，28 x 37 cm

靈魂的美妙居所
Figure Painting

人物

HUANG CHIN-LUNG

國立臺灣師範大學藝術學院
特聘教授
臺灣水彩畫協會理事長

黃進龍

中華亞太水彩藝術協會常務監事、台灣國際水彩畫協會榮譽理事長
Australian Waterculour Institute 榮譽會員、Penn State University 訪問學者
2009/08 － 2010/08、American Watercolor Society 國際評審 2012、前臺師大
藝術學院院長、終身免評鑑教授
－
個展 / 迄今 20 次
2017 書寫・逸趣－創作個展 / 台中市大墩藝廊，台中市
2019 The Languages of Cherry Blossom《知櫻》－ Chin-Lung Huang's Solo
　　　Exhibition, Besharat 畫廊，亞特蘭大，美國
　　　"Srkura Obsession"《櫻花戀》Chin － Lung Huang，紐約市立大學
　　　QCC 美術館，紐約
2022 盡態・極妍 / 黃進龍個展 / 國立國父紀念館中山國家畫廊，台北

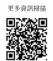

創作理念

早先經由藝術史、植物學和文學的相關研究法，從「花」的象徵意義，揣摩「人體」的姿態和表情，形塑人、花對應的唯美理想畫面。之後，暫別唯美的風格，體驗「未完成」感和「不確定性」的後現代思維，並嘗試造型單純化與東方情調的交融，表現彩墨酣暢十足的東方抒情作品。其中具有幾個共同特質：（一）以淡雅的水墨調性，下筆或乾或濕的位置、時間，掌控自如恰如其分。（二）筆觸篤定富節奏性的變化，輕點片刷，大筆揮灑細緻收場，韻味橫生。（三）在淡雅中無阻於對黑白概念的實踐，既是色彩又是光線。（四）沒有雷同的模特兒曲線與嬌態和表情。（五）虛實取捨得宜，樹立了所謂東方情調的「完成」風格。（王哲雄，2022）

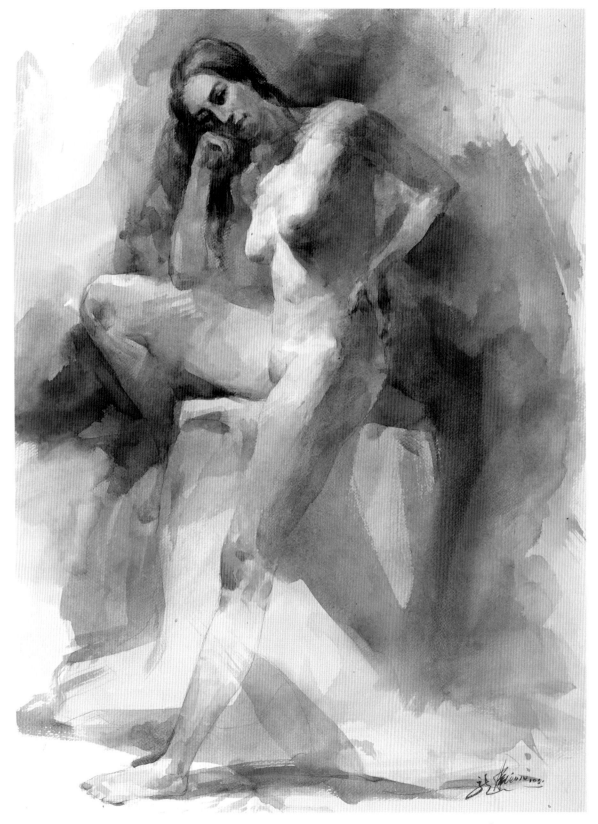

若有所思 ｜ 水彩，2018，76 x 56 cm

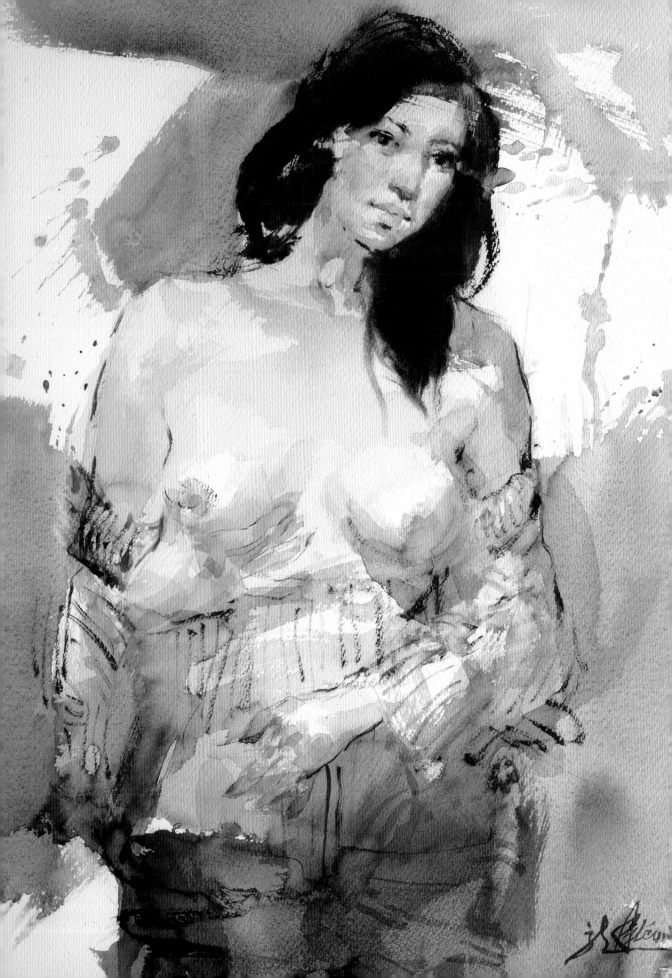

左｜凝視⑴｜水彩，2018，52 x 42 cm，私人收藏　　右｜姿｜水彩，2018，52 x 42 cm

*LIN
YU-HSIU*
1967

國立台灣師範大學美術系

新北市現代藝術協會／監事、中華亞太水彩藝術協會／理監事
國立國父紀念館－女性水彩人物大展／策展人
－
中華民國畫學會／水彩類金爵獎
國際聯展／美國紐約－文化部辦／墨西哥／泰國／義大利 Fabriano…
國內重要大展／全球百大水彩名家聯展
　　　　　　／台日水彩畫會交流展－奇美博物館
　　　　　　／桃園國際水彩交流展…

林毓修

創作理念

就個人創作理念而言，希望藉由水彩獨具之媒性特質，力求通透水韻、層疊洗染出視覺鮮活之紮實樣貌。在圖語傳達上選擇具象表現形式，藉其淺明易識的體質，試圖導讀創作意圖中情感託寄之心靈細節。而題材關照上則以主體感官之內在投射，探尋潛性渴望中純粹得疏離以及因生命體現而被觸動之影像。

對於出生在因擴港而消失的花蓮鳥踏石漁村的我來說，從過往生命經驗中審視到自體藝術性格及其適切的詮釋狀態；因此不論是創作意念或畫作載體大都衍生於懷鄉情愫中的殘存印象。從孩提遊樂場域的卵石海灘，到兒時玩伴之影像追憶，又或者是村裡老漁人們的故事風霜，以及漁村婦人之爽利倩影…，這些如斷片般殘影的回溯、續現或寄喻，都成為牽動心緒和撫慰外飄多年那渴望歸屬之心靈療癒。

如作品「訪春」裡滿佈歲痕的百歲人瑞，於自栽繽紛花訊中透析著生命豐實而精彩的青春回顧，恰似自家長輩和煦如春之暖暖情漾，在記憶中娓娓道來 ・・・。而作品「一如冬陽的你」中嬌紅絲巾裏縛著海風經年吹刮出厚角質膚觸的婦人形象，笑靨燦爛如花且恣意鮮明，散發一股討海人家之通透摯性，猶如冬陽般暖敷因思鄉而清冷的心。作品「秋紅」裡回眸淺笑的小女孩，暖陽罩拂，紅衣鮮明如秋楓般點亮雙眼之慧點，映照出回溯童年時生命本初的美好與希望。

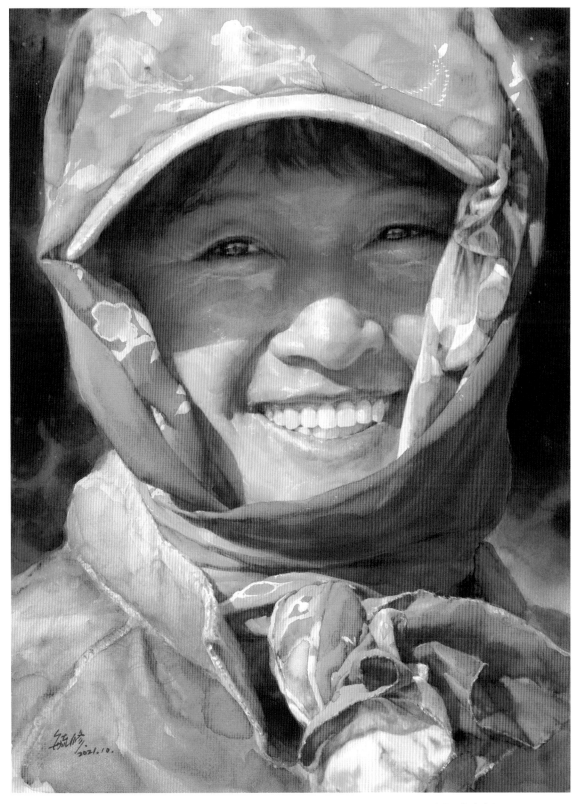

一如冬陽的你 ｜ 水彩，2021，76 x 56 cm

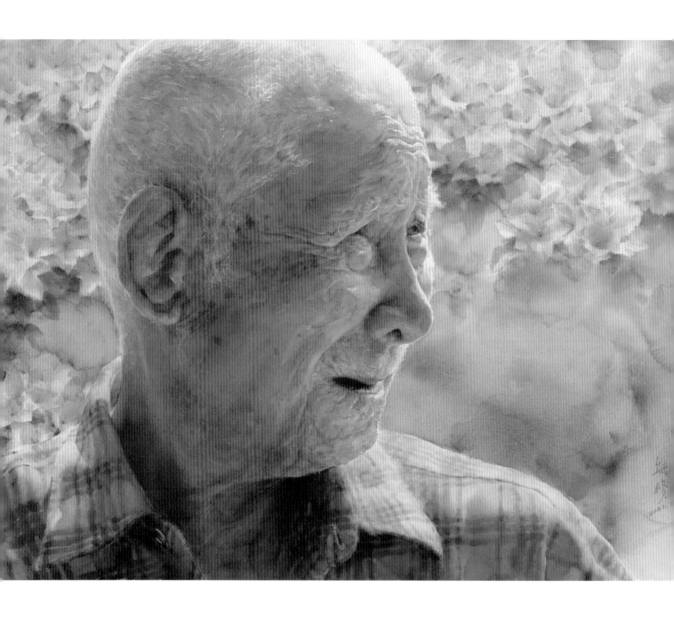

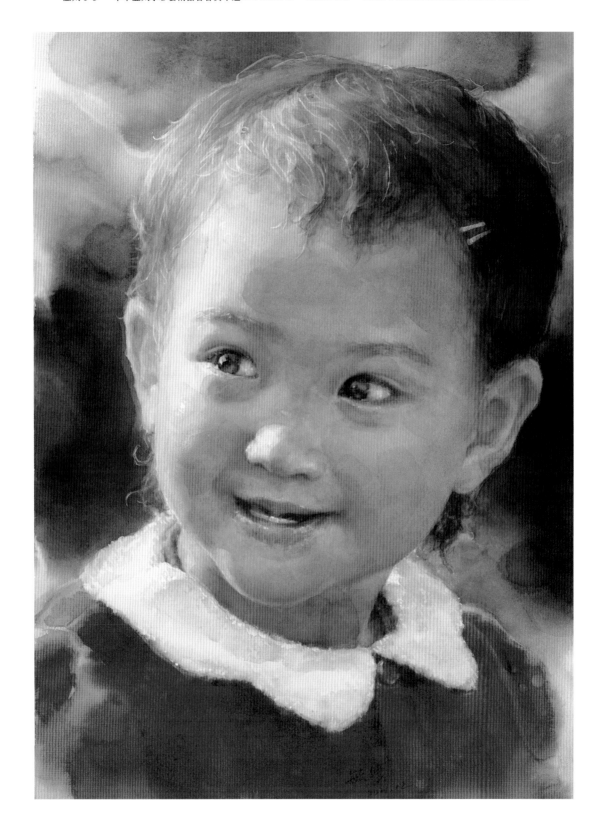

左｜訪春｜水彩，2021，56 x 76 cm　　　　　右｜秋紅｜水彩，2021，54 x 38 cm

WANG WEN-CONG
1957
台科大畢業

個人攝影工作室暨建築透視圖工作室共計 2 0 餘年
–
2017 刊登於 NORTH LIGHT BOOKS 出版之動物選集 ART JOURNEY ANIMALS

2016 刊登於 INTERNATIONAL ARTIST 雜誌第 108 期

2016 美國加州水彩協會 CWA 年度展覽 – Richard Barrett 獎

2015 加拿大水彩畫家協會 CSPWC/SCPA,Open Water 年度展覽 –
　　　Heinz Jordan and Company Ltd 獎

2015 美國國家水彩協會 NWS 年度展覽 / Stan Green: Beverly Green – 收藏獎

2014 法國藝術家沙龍 – 銅牌獎，巴黎大皇宮展出

2013 連續 8 年獲選刊登於水彩選集 SPLASH 14 – SPLASH 21

創作理念

大地蒼茫中，策馬奔馳揚起漫天塵煙，總是引起我的悸動；馬背上傳唱千年的牧歌，迴盪著一份
人文情懷，最能撩動我的心弦。

我的繪畫是從生活體驗出發，誠懇並認真地對待自己的創作；心中嚮往著大漠草原的遼闊，也鍾
情於策馬奔馳的暢快灑脫，對於遊牧民族生活在無垠的天地之間更充滿了好奇。

經由多次采風，在廣袤曠野上尋找那份真實的感動，探訪那些已經開始褪色的遊牧文化，和漸漸
模糊的牧民形象，用充滿動感與活力的畫面，傳達堅忍不拔的原始生命力和自然野性的美。

更多資訊掃描

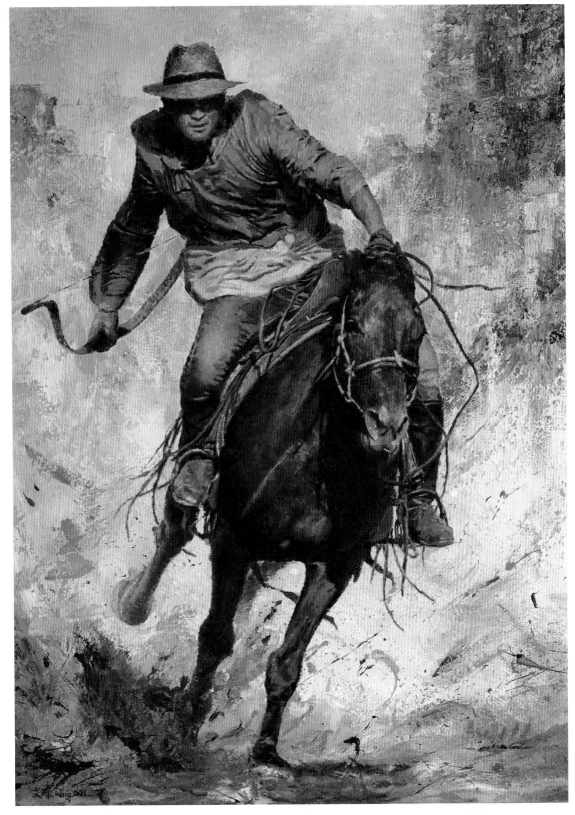

馬上乘弓 003 ｜ 水彩，2021，84 x 61 cm

左｜躍馬馳騁 ｜ 水彩，2022，112 x 194 cm

右｜御風套馬草原上 ｜ 水彩，2019，100 x 200 cm

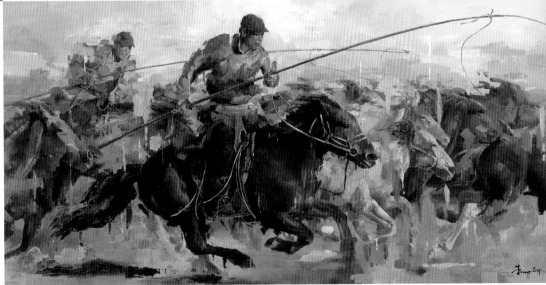

HOU YAN-TING
1985

台灣藝術大學書畫藝術學系研究所

侯彥廷

我在教學的日子－社會人士的繪畫室學習中心／負責人

－

2022 IFA 展 2022／兵庫縣立美術館，兵庫縣，日本
2021 IFA 展 2021／大阪市立美術館，大阪市，日本
2021 形上形下－幻影篇水彩大展／臺北市藝文推廣處，台北市，台灣
2020 水彩的可能－ 2020 桃園水彩藝術展／桃園市政府文化局，桃園市，台灣
2019 掬水話娉婷－女性水彩人物大展，國父紀念館，台北市，台灣

－

2023 翰林出版社繪製素描教學圖卡
2019 上海新國際展覽館會場水彩示範展演
2019 翰林出版社繪製水彩單元示範、素描單元示範、藝術課程教學影片
2018 出版「風景圖片集：繪畫練習功力提升的工具書」
2015 出版「靜物圖片集：繪畫練習功力提升的工具書」

－

2014 第十二屆新莊美展水彩類－第一名
2013 第一屆「臺灣水彩畫創作獎」－第二名
2012 七十五屆臺陽美展－銅牌獎
2011 第二十九 屆桃源美展水墨類－第一名

更多資訊掃描

創作理念
在作畫過程中，對象的形貌與我的內在經常進行著反覆投射的活動：對象與環境之間發生的細微變化、對象身上的氛圍、我對對象的主觀感受 這些元素與身為觀察者的我，在繪畫過程中持續、反覆地互動著，形成一個動態迴圈。持續地透過觀察來更新結論，沒有最終定義，並結束於過程之中。

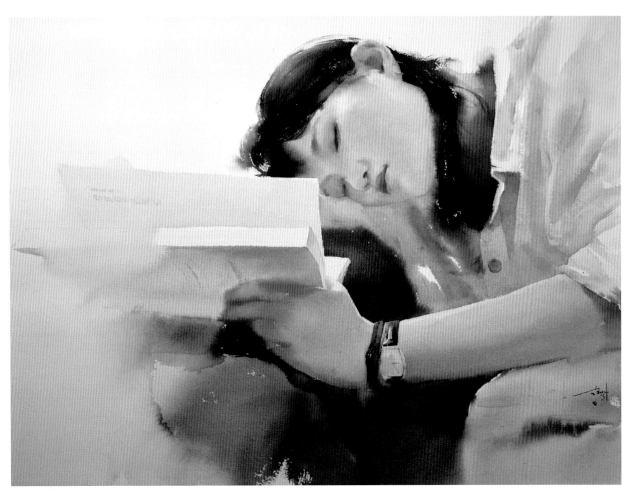

與書 | 水彩，2020，52 x 76 cm

左｜與水｜水彩，2018，76 x 52 cm　　　　右｜獨自在家的午後｜水彩，2020，38 x 52 cm

KUO
TSUNG-CHENG
1956

郭宗正

台南郭綜合醫院總裁
臺南市美術館董事
台灣水彩畫協會副理事長
台灣國際水彩畫協會常務理事
中華亞太水彩藝術協會理事長
台灣南美會理事長
臺陽美術協會會員

2022 郭宗正水彩創作展／國立國父紀念館／德明藝廊
2020 郭宗正水彩人物創作展／臺南美術館Ⅱ館
2017 台日水彩畫會交流展－畫册出版暨策展人
2017 孕藝永恆之美 郭宗正博士水彩創作個展／吉林藝廊
臺陽美術展覽會展得獎 6 次、法國獨立沙龍學會得獎 8 次
法國藝術家沙龍得獎 7 次、日本水彩畫會水彩聯展得獎 7 次
臺南市美術館 作品入藏
台南奇美博物館 作品入藏

創作理念

女性之美作爲繪畫題材，在美術史上留下許多膾炙人口的世界名畫。近代以水彩表現女性的英國畫家威廉‧盧梭‧弗林特（William Russell Flint），或晚近的美國畫家斯蒂夫‧漢克斯（Steve Hanks），二人表現女性滋潤豐滿肌膚，陽光灑落在身體上的色彩變化，或置身於居家生活場景，在在都營造了魅力無窮氛圍，而廣受世人喜愛。

近年我以女性寫實主義爲創作職志，體會出人物創作除了形體軀殼之外，內在情感刻畫尤爲第一要務，而情感表現完全寄託在臉部五官表情、動態和手腳四肢，除此之外，衣服紋飾更能襯托出優雅高貴的氣質，所以透過精準造型，運用水和彩互爲融合參透，我花了很多心血大力著墨衣紋服飾，由複雜紋飾、披紗、柔軟質料等細微變化，借助它們外在的造型，詮釋婀娜多姿體態和加深內心情感表露，有時還刻意不放過精密細節，巨細靡遺描寫，呈現溫柔婉約、高雅有韻味的女性美。以此短文分享。

更多資訊掃描

擺拍瞬間 ｜ 水彩・2022，109 x 79 cm

左｜疫情下的三個女孩｜水彩，2022，76 x 56 cm　　　右｜盛夏時光｜水彩，2022，76 x 56 cm

HUNG CHI-YUAN

1949

國立臺灣藝術大學美術系
國立臺灣師大美術系畢
長榮大學視覺藝術系藝研所
碩士

洪啓元

現任台灣南美會評議員，師美學會、台灣水彩畫會、台灣國際水彩畫會、國風畫會、U畫會等會理事

曾任師美學會、U畫會理事長，長榮大學美術系、中華醫事科大講師，台南市美術館籌備及典藏委員，全國學生美展諮詢及評審委員，台南市府城美展評審委員

全省公教書畫展水彩永久免審查及評審、南美展第一名

國立歷史博物館邀請展、府城福州兩市交流展、北京臺灣會館邀請展、舊金山世界日報藝廊個展、台北新藝及台南藝術博覽會參展。個展十八次、國際交流展數十次

著有《洪啓元畫集》三冊、《水彩畫色彩與無彩色混色效應之研究》論文集、《李春祈書畫藝術初探》

2017台日水彩畫會交流展企劃總監（奇美博物館）

創作理念

以此「悠然筆下畫人生」系列，暗喻自己一生歲月投入繪畫領域，樂此不疲永不後悔。

悠然筆下畫人生之 2 ｜ 水彩，2020，56 x 76 cm

左｜悠然筆下畫人生之 1 ｜水彩，2020，56 x 76 cm

右｜悠然筆下畫人生之 3 ｜水彩，2020，56 x 76 cm

LIU
SHU-MEI

台灣國立藝術學院

劉
淑
美

2019 美的旅程 / 劉淑美個展，國父紀念館

2017 個展 / 台灣電力公司，台北北區營業處

2006~2022 參加中華亞太水彩藝術協會、台灣國際水彩藝術協會各項聯展
—

2016 台陽美展水彩部－入選

2015 全國公教人員水彩類－佳作

2014 全國公教人員水彩類－佳作

創作理念

我總在路上奔馳。

騎著那輛相伴近 20 年的捷安特腳踏車，無視疾風和寒雨的夜，來回在每個人物寫生的課堂。

凡在聚光燈下的模特兒，都散發著無比的神奇和魅力。

每個模特兒的姿態神情，人體的柔美曲線，膚色的明亮晦暗，以及比例、體積、特徵都難以掌控，我僅能在色彩、水分、結構中探尋人體微妙的訊息。

我曾在洪瑞麟的礦工系列裡，看到他生動的人物速寫，他說：眞就是美。而這＂眞＂的含意是每位礦工的艱辛汗水，沒有悅目繽紛的色彩，只有力量，是與大地搏鬥的＂生命力＂。

更多資訊掃描

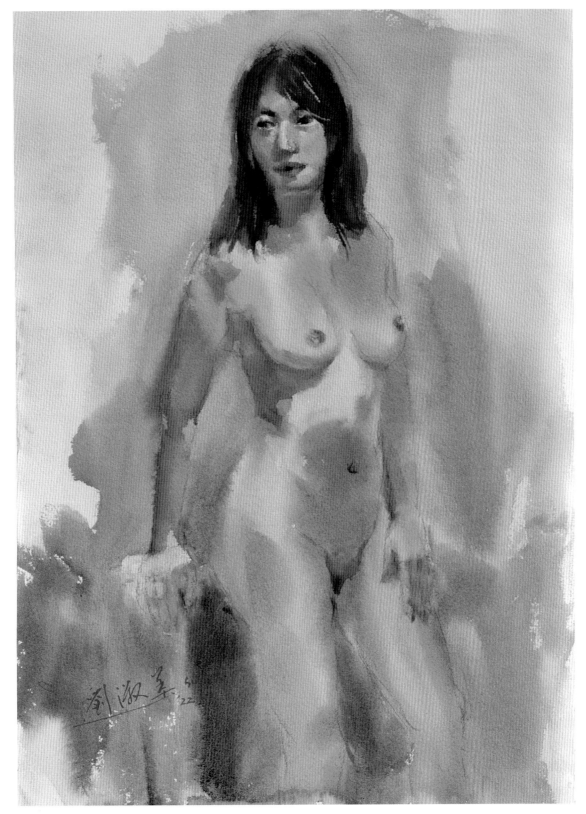

自信之美 ｜ 水彩・2021・50 x 39 cm

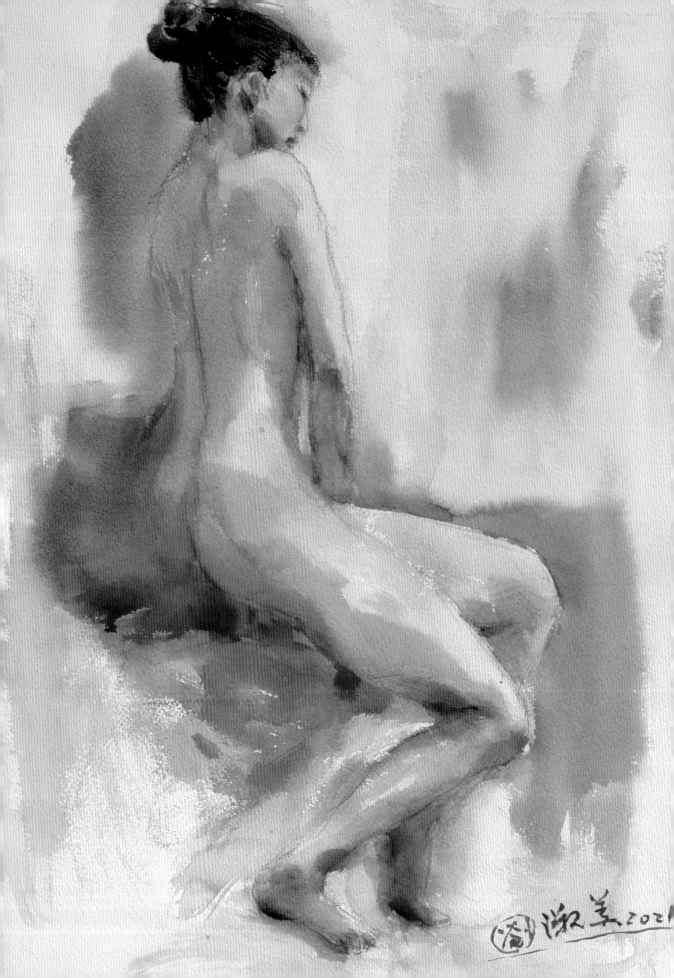

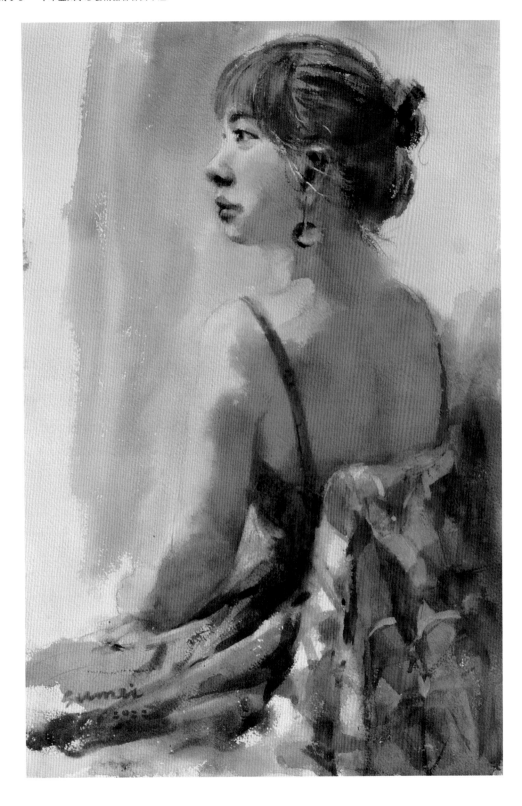

左｜靜靜的夜 ｜ 水彩，2022，50 x 39 cm　　　右｜碧綠年華 ｜ 水彩，2022，52 x 38 cm

**LIN
YU-YEH**

國立台灣藝術學院畢業

林玉葉

2022 台中旅繪聯展

2020 太魯閣峽谷千韻，河海、懷舊專書聯展

2019 女性人物、春華、秋色、水彩解密專書聯展

2017 水色心緣　土地銀行水彩畫個展

2013 尋幽覓影　國父紀念館德明藝廊水彩個展

1998 中正紀念堂懷恩藝廊國畫個展

1992 國立台灣藝術館國畫個展

1991 苗栗文化中心國畫個展

—

2021 國防部後備指揮部青溪新文藝水彩類－銅環獎

2019 國防部後備指揮部青溪新文藝水彩類－銅環獎

2017 中部美展／水彩類－第三名

2015 台陽美展／水彩類－銅牌獎

2014 台陽美展－優選、苗栗美展－優選

1985 歷史博物館全國青年國畫展－入選

創作理念

師法自然，追求水彩的流暢與純淨、畫面的書卷氣與空靈，用〝心〞詮釋萬物生命之美。畫我所見所聞，生活的點點滴滴，以大自然為師，以水為媒介，行筆揮灑時，所產生的透明輕快、氣韻生動、意境深遠、空靈的品味，一直以來是我在水墨畫或水彩畫中不變的追求，也是我持續不斷努力的方向。

更多資訊掃描

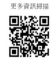

領頭羊 ｜ 水彩，2019，105 x 75 cm

左｜童言瞳語｜水彩，2022，77 x 57 cm　　　　　　　右｜陶醉｜水彩，2022，57 x 77 cm

HUANG YU-MEI

1945

國立師範大學美術系

2022 佛光普照天地祥和／國際藝象聯展，馬來西亞
2022 水彩畫個展，台北市李科永紀念圖書館藝廊
2021 水彩畫個展，新北市耕莘醫院藝廊
2019 中華亞太水彩畫協會專題系列「秋色」撰稿論述出版及作品發表聯展
2018 心領意會表眞情／水彩畫創作個展，行天宮附設玄空圖書館藝文空間
–
2011 屏東美展第四類－入選
2007 南投縣玉山美術獎第八屆水彩類－優選

黃玉梅

創作理念

疫情來得突然，開始人心惶惶無所適從，全民跟隨政府的舉措：帶口罩、勤洗手、打疫苗、備篩劑、囤藥品…。一陣陣紛紛擾擾過後，終於有了微解封的日子，人們帶著翼翼的心情出外採買，行色匆匆不敢久留，更是無人交談寒暄。

所幸陽光普照帶來希望的信息，見到此情心裡充滿感動，動手描繪時，熟悉的技法怎麼變得如此生疏，這應還是疫情惹的禍，盪到谷底的心情已久久未曾提筆了。

不過還是用了兩星期的時間，努力把寧靜擠擾、無聲喧嘩、沉踏身影、清晰模糊的時空、悲痛欣喜的肅然…還是無法厘清的心緒：無解！

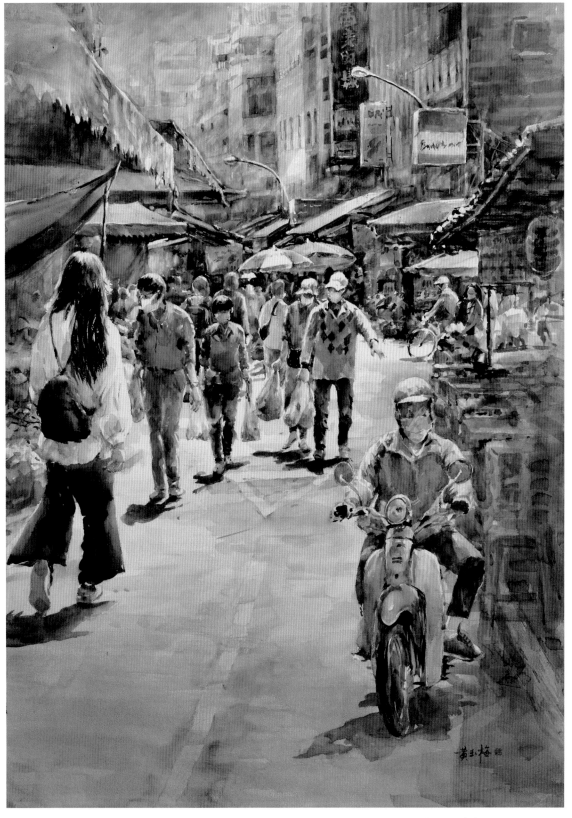

喜微解封 ｜ 水彩，2022，112 x 80 cm

HE CAI-CI
1964

何綵淇

2019 台灣水彩專題精選系列女性人物篇聯展
2018 兩會交鋒水彩大展聯展

—

2018 新竹美展水彩類－陳在南紀念獎暨優選獎
2018 第 36 屆桃源美展水彩類－第三名
2018 MAKAPAH 美術獎繪畫類－優選獎
2017 第十八屆礦溪美展油畫水彩類－優選獎
2017 新竹美展水彩類－佳作獎
2017 第二十二屆大墩美展水彩類－優選獎
2017 第 35 屆桃源美展水彩類－第二名
2017 MAKAPAH 美術獎繪畫類－優選獎

創作理念

東晉顧愷之「以形寫神、形神兼備是創作中的審美思想」。

在追求畫得像與不像間反覆審視自己的內心想表達什麼？想傳遞的意境爲何？在創作時會以照片參考、相機重複曝光、疊圖等等爲底稿構圖設計…以渲染、重疊、罩染、縫合、刮、擦、洗等等技法爲色彩服務，靈活運用，相輔相成。

畫畫沒有訣竅、公式，只有多看、多畫、多思考、領悟、融會貫通，把最終的寓意呈現。

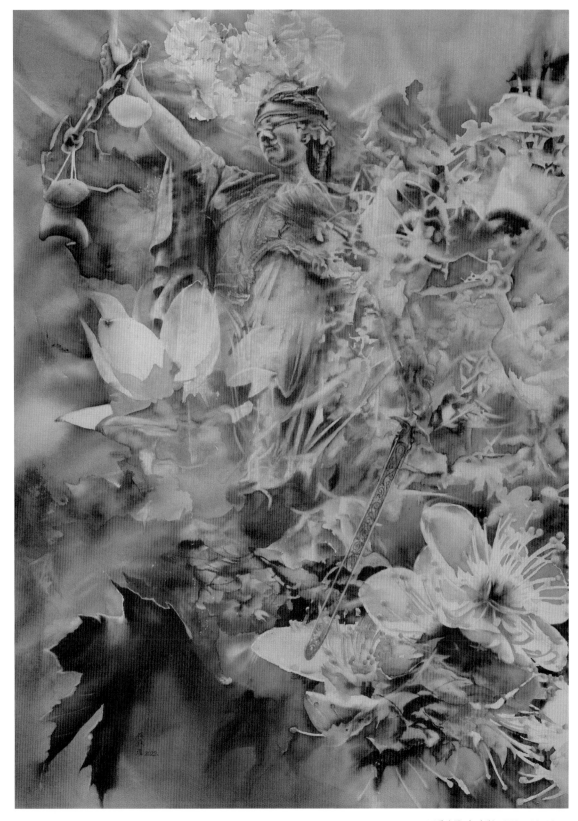

四季之歌 ｜ 水彩，2022・105 x 75 cm

左｜養蜂人家｜水彩，2018，105 x 75 cm　　　　右｜祈福｜水彩，2018，105 x 75 cm

YEH
MAGGIE
1968

台北市立師範學院視覺藝術
研究所
東吳大學企管系

葉慧凰

中華亞太水彩藝術協會準會員
2023 第七十屆中部美展－收藏獎
2022 MAKAPAH 美術獎繪畫類－佳作
2022 國軍文藝金像獎西畫類－金像獎
2022 監察院聚繪趣油畫組－第一名
2020 國軍文藝金像獎西畫類－優選
2018 八十一屆臺陽美展水彩類－入選
2017 玉山美術獎水彩類－入選 (作品由廣隆文化基金會典藏)
2017 全國美術展水彩類－入選
2016 苗栗美展雙年展水彩類－優選
2013 全國公教美展水彩類－第三名

創作理念

對繪畫的喜好，就像鑲嵌在我的 DNA 裡面一樣，直到就讀視覺藝術研究所，才邁入藝術的專業領域。近十年投入繪畫創作，日子就在說畫、教畫、畫畫中度過。目前朝著「具象中帶著抽象」的表現方式努力，透過畫面呈現自己的想法及感受。創作過程的苦惱與喜悅交織成我的生活，看著自己所完成的作品，就覺得這一切都值得了。

更多資訊掃描

我和鷹的夢想 ｜ 水彩，2022，38 x 26 cm

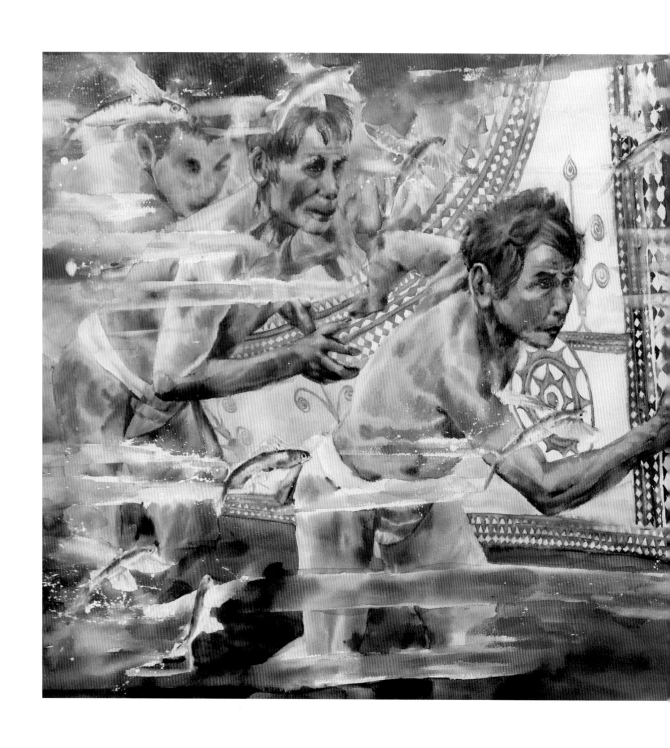

左｜飛魚來了｜水彩，2022，110 x 79 cm　　　　　　　右｜翩翩｜水彩，2022，38 x 26 cm

WANG
LUNG-KAI

台藝大碩士
凱奧藝術 / 負責人

王
隆
凱

中華民國畫廊協會 / 會員
國際最大水彩組織 Farbiano 台灣區會長
亞太 / 臺灣國際 / 台灣水彩協會 / 成員
國際藝術教學工作坊 / 負責人
藝術療癒講堂 / 創辦人
V 集團 / 執行長
業餘專欄作家
劉雲生老師等 / 全球經紀人
—
2023 抽象中的藍調 · 蔡雲程創作個展－策展人
2022 山城魯藝－曲寶來創作個展－策展人
2022 聖域 · 神姿逸態 · 李宗仁個展－策展人
2022 台北國際藝術博覽會－策展人
2022 塗鴉叢林－策展人

創作理念

人物畫的精隨在人物的神情與比例，特別是眼神意念的傳遞。天眞無邪的孩童， 從側光中顯示粉嫩的肌膚，我利用搖鈴的存在，拉出其對比性與遠近，又以深紅帶出藏族的環境，孩童髮絲的梳理，既不能紊亂又不能像假髮。因此，色光的分配與虛實用度極爲小心，最後是比例的確認 ，手與頭耳等等 ... 不可偏差。

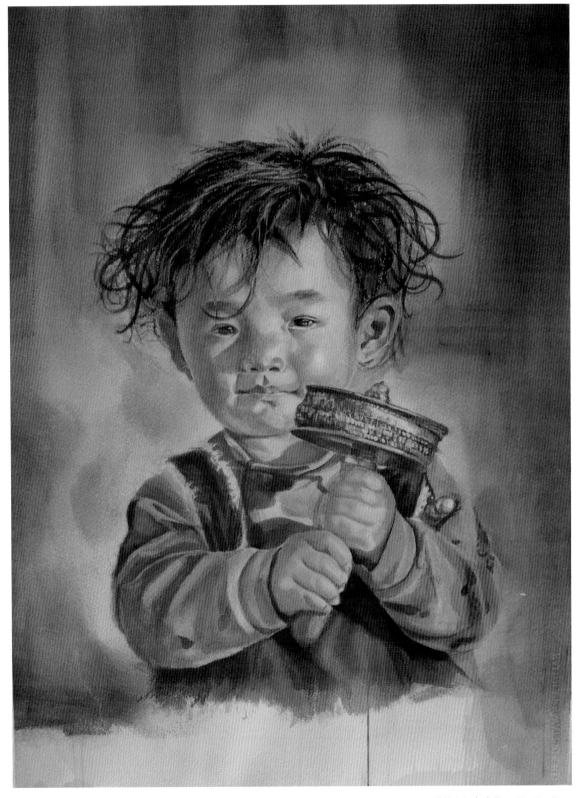

搖鈴小童 ｜ 水彩，2022，78 x 56 cm

LIN
HWAI-AN
1955

1979 空軍官校畢業
—

林懷安

創作理念

受父親影響，我自小就喜歡畫畫，記得小學三年級，到阿姨家，看到大我一歲的表哥，分別畫了他爸媽，也就是我的姨丈、阿姨的大頭像，八開大小的蠟筆畫，高懸在客廳牆上，令我非常驚奇，除了學校禮堂和司令台國父和總統的畫像外，這是我第一次看到其他人像畫，竟然不知還可以畫自己家人，從此開啓了我畫人像的興趣。

平常我比較偏向漫畫式人像，要神形兼具很不容易，泰半以身心俱疲收場。很高興參加亞太畫會，有水彩資訊、戶外寫生、研討會等各項活動，開闊了我的視野。尤其年輕一輩畫家不論創意、技法都讓我耳目一新，更敬佩畫友們對水彩創作努力認真的精神，使我受益良多，能夠繼續悠遊在水彩愛好者的行列中。

高領毛衣｜水彩，2022，38.4 x 27 cm

LO SHU-FEN
1965

台灣師範大學美術研究所西畫創作碩士

羅淑芬

2019 斐然漪漪 … 羅淑芬創作展，桃園龍潭客家文化館

2016 薄暮晨曦話山城 … 羅淑芬創作展，高雄市甲仙區甲仙展藝中心

2016 — 2018 台灣藝術博覽會－羅淑芬創作展，台北世貿一館

2015 快樂童年－羅淑芬水彩創作個展，中壢藝術館

—

創作理念

窮盡再現眞實，曾是自己一路走來的目標，但科技環境的進步、視界的經驗彙積，迫使自己的努力付諸徒勞才發現，原來找心、回頭看自己，創藝捶手可得。此作品將自己的一生處境比擬芙蓉花，早晨清新脫俗，晚來紅艷捲縮。人的一生由懵懂無知到事故老練，生命因著歲月演進，像齣有一定劇本的戲。扮著演著就到了頭，以爲有新意，其實還在生命的洪流裡。

更多資訊掃描

芙蓉一生｜水彩，2019，54 x 39 cm

YEH SYUAN-RU

1984

國立高雄大學民族藝術學系

葉軒汝

高雄市雙彩美術協會會員兼任理事、中華亞太水彩藝術協會預備會員
2023『畫我所愛』油畫五人聯展
2021 永安天文獎寫生比賽－第三名
2020 高雄市文化中心至美軒 雙彩美術協會會員聯展
　－

創作理念

我喜歡用畫筆寫生紀錄，這排灣姑娘系列描繪排灣服飾鮮豔奪目，
尤其衣冠上的華麗刺繡與穿戴的琉璃珠，更呈現排灣特色文化風情。

排灣姑娘 ｜ 水彩，2022，50 x 39 cm

更多資訊掃描

微笑的繆思
Flower Still Life Painting

花卉靜物

HSIEH MING-CHANG

1955

謝明錩

作品曾獲雄獅美術新人獎首獎、全省美展教育廳獎、全國美展金龍獎、中國文藝協會文藝獎章、中華民國畫學會金爵獎，曾任台灣藝術大學美術系副教授，現任玄奘大學藝術與創作設計系客座教授。

1982 榮獲國家文藝基金會頒發「國家文藝青年西畫特別獎」，1996、2002 年兩度獲邀參加佳士得國際藝術品拍賣會，2015 年在《全球百大國際水彩名家特展》中被觀眾票選為人氣王第一名

—

2022 第二度獲邀參加《藏逸國際藝術品拍賣會》

2022 馬可威謝明錩限量聯名水彩畫筆套組《硬漢系列》發行

2022《謝明錩收藏展》於古蹟畫廊「大院子」展出，由郭木生文教基金會主辦；第 21 次水彩畫個展於桃園侏儸紀博物館展出，畫冊《綠煙飄夢》同時發行

2020 榮任《馬來西亞國際網路藝術大賽》國際評審團評審

2018 作品《輕柔》參展馬來西亞國際水彩雙年展榮獲 EXCELLENT AWARD

2017 榮任中國濟南《第一屆大衛杯世界水彩大獎賽》總決選國際評審團評審

2016 榮任《IWS 台灣世界水彩大賽暨名家經典展》國際評審團團長

創作理念

畫要具有可讀性，感人比怡人重要，畫絕不只是眼睛的藝術，更是心靈的藝術。繪畫是每天的日記，是感觸的抒發，是生命的領悟。除了畫外之意與弦外之音，使繪畫與文學牽上線，我也要求自己的作品在視覺形式上具有當代性，獨特的技巧與創意思考不可偏廢。

藝術的最高境界是遊戲，而這遊戲應該不僅僅是技巧遊戲，更應該是『意念遊戲』。而意念就是主題、色彩、形式與技巧的全新創造，意蘊與意念是我目前創作的唯一追求。

更多資訊掃描

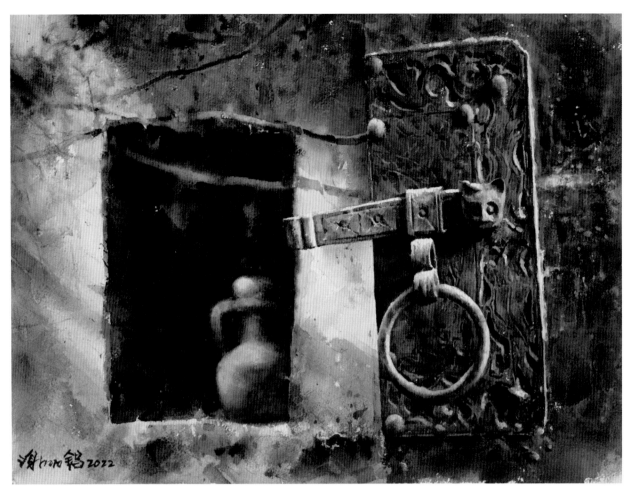

深情蘊藉 ｜ 水彩，2022，38 x 51 cm

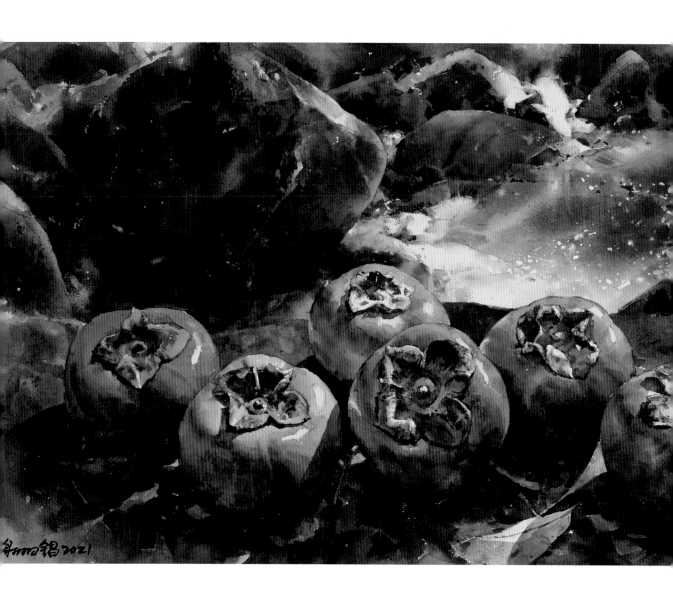

左｜溫馨時刻　｜水彩，2021，44.2 x 76 cm

右｜九重葛的九重天　｜水彩，2022，38 x 51 cm

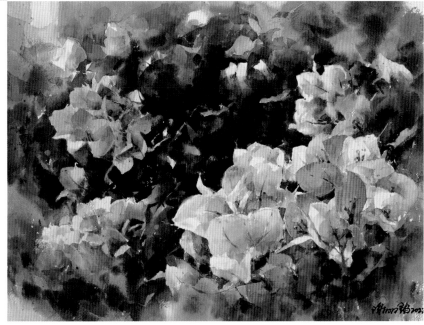

CHANG MING-CHYI
1947

台中恆安製藥有限公司
/ 總經理

張明祺

2021 台中市資深優秀藝術家
2014 大陸第 12 屆全國美展 港澳台地區水彩類－特優獎
2009 法國藝術家沙龍展－銀牌獎
2005 第 59 屆全省美展 / 水彩類－優選
2004 第 3 屆玉山美展 / 水彩類－第一名
2004 第 58 屆全省美展 / 水彩類－優選
2004 南瀛藝術獎 / 水彩類－桂花獎
2003 南瀛藝術獎 / 水彩類－桂花獎
2003 第 57 屆全省美展 / 水彩類－第一名
2003 第 50 屆中部美展 / 水彩類－第二名

創作理念

繪畫是一種經驗的累積與用心觀察的紀錄，要有充滿愛心的創作情懷，透過作品把自己的性格表現出來，創作必須具備自己的風格與生命力，要有想法與靈魂支撐。如果缺乏則經不起時間的考驗，畫自己熟悉的東西，畫自己認為美好的事物，最後再將他凝聚到創作之中。

特別喜歡懷舊的鄉土題材與瞬間光影的捕捉，技法上則努力掌握水彩特有的透明感與渲染，營造出柔美的質感並充分展現水彩的特性。以極為細膩的筆法描繪是我作品很大的特色，水彩創作是我一生的最愛，有著畢生創作的使命感。希望呈現樸拙、沉潛的感覺，將光影虛實之間的美感揮灑出來，在理性與浪漫之間不停的交錯。

更多資訊掃描

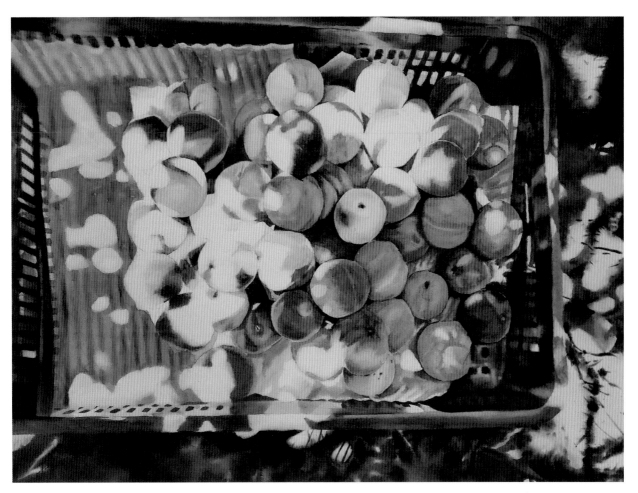

豐收的喜悅 ｜ 水彩，2022，54 x 74 cm

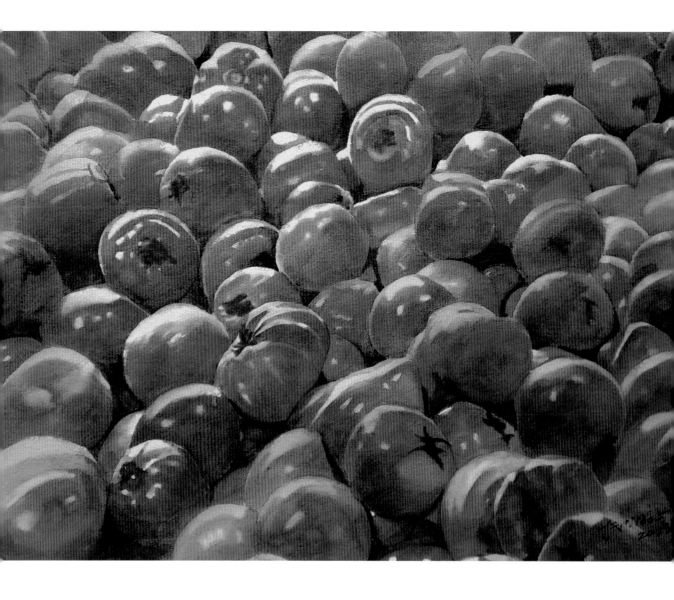

左｜蕃茄紅了 ｜ 水彩，2022，54 x 74 cm　　　　右｜金色詩歌 ｜ 水彩，2022，54 x 74 cm

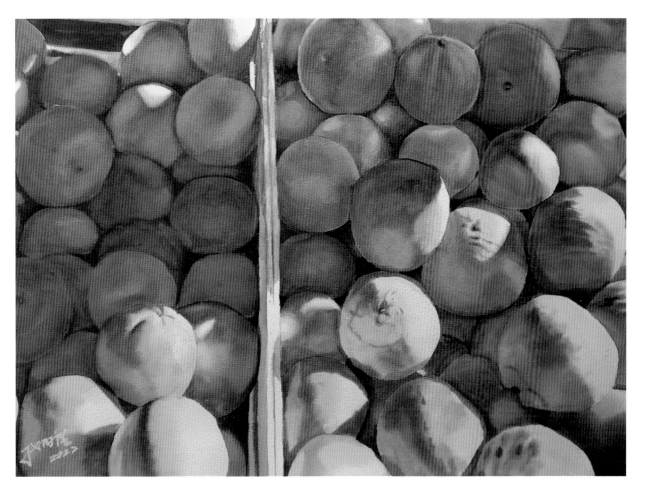

TSENG CHI-I

國立師範大學美術研究所碩士
新莊高中美術老師

曾
己
議

台灣國際水彩畫協會會員
中華亞太水彩藝術協會會員
桃園市水彩畫協會會員

－

2022 郁見花季／個展，第一銀行藝術空間
2019 藝途／漫步個展，新北市議會藝文空間
2017 采風－水彩創作展，立法院文化走廊
2012 靜思／個展，名展藝術空間
　　　靜思／個展，新北市新莊文化藝術中心
2008 － 2009 曾己議個展於敦煌畫廊二次
2005 彩韻－曾己議個展，台北縣藝文中心特展室

更多資訊掃描

創作理念

畫面中的 「點」宛如璀璨的星光，透過畫面點的串聯表現出不同的視覺效果，經過點的組合，讓畫面有不同的構圖和趣味。在畫面上點上一盞盞心燈，宛如星辰作伴，富有詩意的浪漫美感。

大自然中的花草植物都有含意所以才有「花語」的由來，春天繽紛的櫻花，夏天嬌豔的玫瑰，秋天隨風搖曳的蒜香藤花，冬天圓潤飽滿的茶花…等等，我感動於種種渾然天成的塗裝與色彩，也努力轉化為畫作，希望可以記錄每個璀璨絢麗的瞬間，讓觀賞者可以從質樸的自然中發現驚喜與讚嘆！

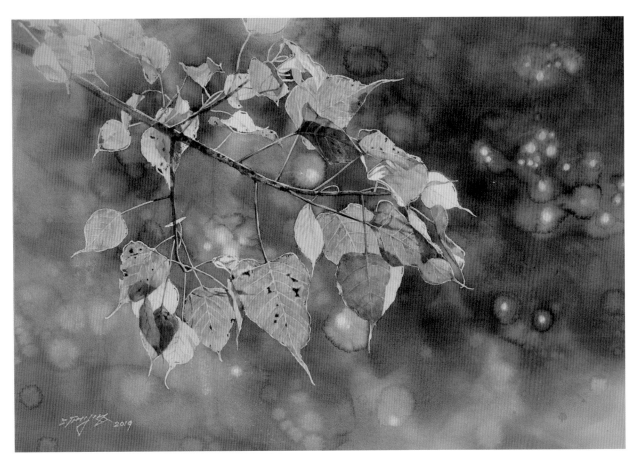

悟 ｜ 水彩，2019，56 x 76 cm

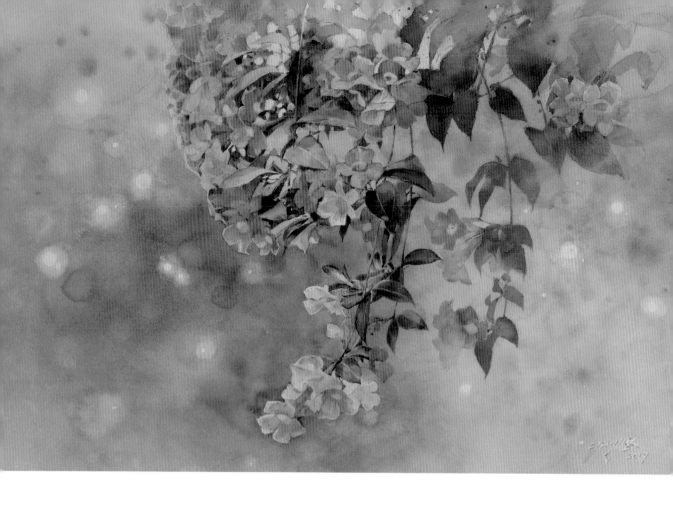

左｜互相思念 ｜ 水彩，2019，56 x 76 cm

右｜馨 ｜ 水彩，2019，56 x 76 cm

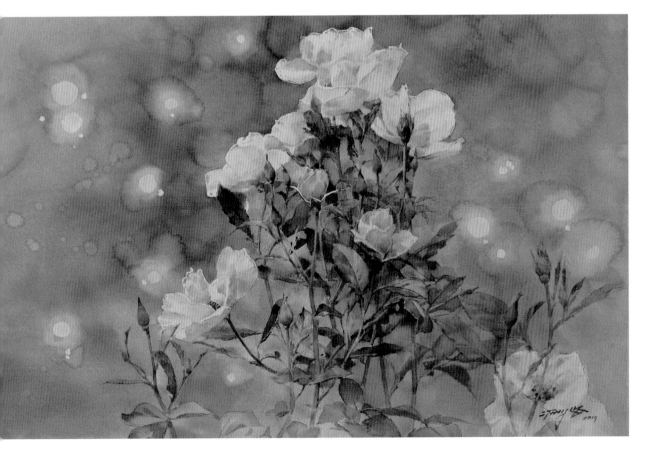

*LI
ZHAO-ZHI*
1956

國立台灣師範大學美術系研
究所暑期班
國立台灣師範大學美術系

李招治

國父紀念館典藏 《國父紀念館一隅》
中正紀念堂典藏 《璀璨金黃／玉山龍膽》《均衡》
順益台灣原住民博物館典藏 《在迷霧中…說愛》
—
2007 – 2022 國內重要大展三十餘次
　　　紀念台灣水彩百年當代水彩大展
　　　台灣風情 · 建國 100 – 中華民國水彩大展（ 國立歷史博物館 ）
　　　台日水彩畫會交流展 – 奇美博物館
2015 花漾…台灣／水彩個展
2011 大自然的樂章／水彩個展
2013 全國公教美展水彩 – 第三名
2012 新北市美展水彩全國組 – 第一名
2010 台北縣美展水彩全國組 – 第三名
1984 師大美術系畢業展國畫 – 第二名、書法第二名、篆刻第二名
1970 桃園縣美術比賽國中組 – 第二名

創作理念

生活的日常，倘徉在大自然中，享受汗流浹背種花種草和種樹的樂趣。當再提畫筆時，自然而然
的以直觀出發，形塑畫面的是我生活與生命體悟的切片，我用創作歌頌美麗的大自然，訴說我的
熱情與愛。

四季晨昏，各式各樣的植物在原野裡任意塗鴉，那樹的枝椏交錯有致的線和面多麼誘人；那草和
葉的綠，層次千百多到可以醉人；花兒的美麗更是可以讓人窮盡想像，著迷到不能自已。這些植
物們看似一動不動，似也可以閱歷許多人情世故，而通透著人間悲喜，它們靜靜地等待，等待的
可能是風的呼喚，可能是雨的照面，或者可能是太陽聳聳肩，抖落了一地的光斑，這光打動了它
們的心，它們有話要說了，有夢要追了，想在這原野大地辦個最引人入勝的展覽呢。

於是，我痴醉地隨著它們的步履塗鴉，盼望和它們一起完成一幅幅扣人心弦的，值得品讀的作品。

更多資訊掃描

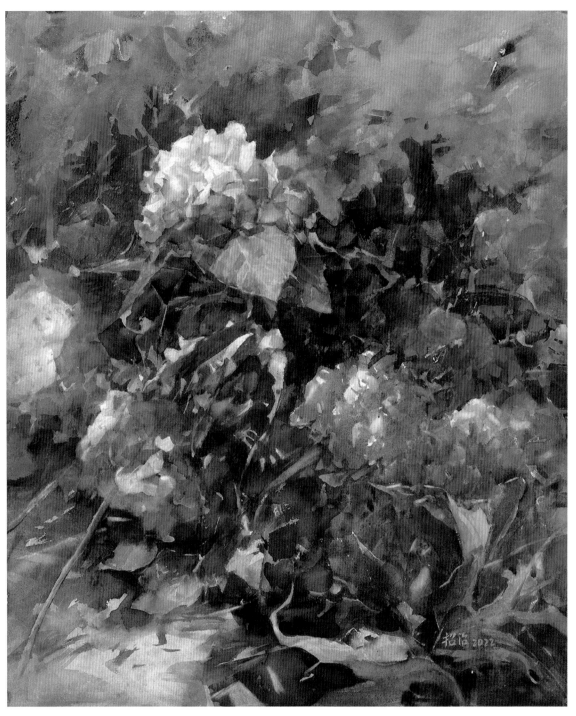

光影燦然 ｜ 水彩，2022，60 x 50 cm

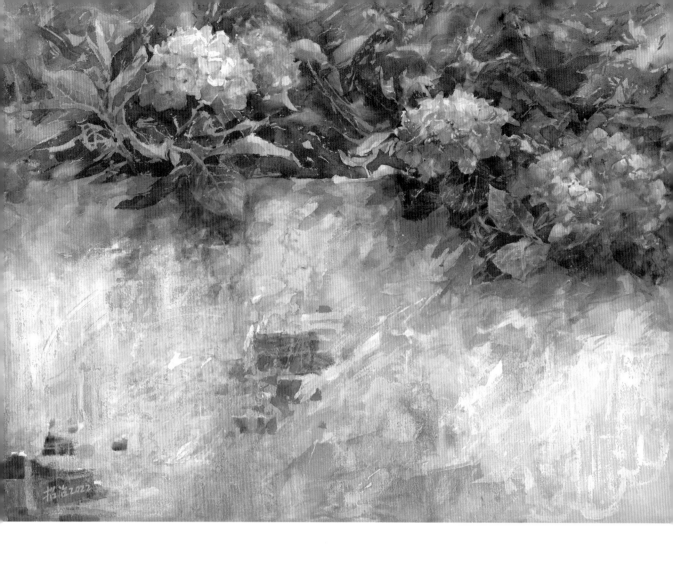

左｜太陽約我出去玩 ｜水彩，2022，55.5 x 75.5 cm

右｜晨光・風輕・百合漫漫游 ｜水彩，2022，103 x 151 cm

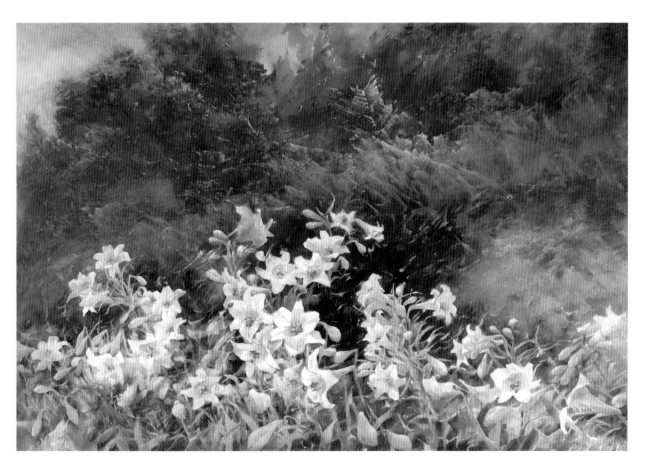

TSAI WEI-SHIANG
1962

國立彰化師範大學

蔡維祥

中華亞太水彩畫協會會員、台灣中部美術協會理事

2018 拼貼的繁華—美之外的省思／蔡維祥水彩創作集

2011 蔡維祥水彩創作專輯 – The Exploration in Watercolor DVD Video

2007 蔡維祥水彩作品集－光影圓舞曲 ARSURE TSAI ART COLLECTION

2005 WORK IN ACTION ARSURE TSAI ART COLLECTION

2001 蔡維祥西畫創作集

–

1997、1998 台中市大墩美展／水彩類－大墩獎

2001 南投美展／油畫類－南投獎

2002 全國美展／水彩類－佳作

2004 日本 IFA 美展－獎勵賞

創作理念

我享受我的生活，因為我喜愛從生活裡發現美的事物，用繪畫來寫日記，用色彩來記錄心情，更用水分潤澤我生活的每一天。所以我的每一幅水彩作品都是生活的反映，也是一次次心靈的悸動。光是水彩的生命，也是我創作的本源。我常透過寫實的方式來傳達光影所架構的視界空間，追求一種近乎浪漫的境界畫面，呈現出美的感受。『有夢最美』，儘管追求的過程時而艱辛、時而挫折難受，但我就是要把人間最光輝、最美好的一面呈現出來，這就是我所要表達的創作觀。

「一路風塵，一次相遇，一世溫暖」屋邊一只纖瓣，悄然開放了，流光清淺，這情懷，不該只有風知道。我的心事也從這畫中滿滿溢出來，藏也藏不住！給我一個微笑吧！當你我目光交會時！光芒一樣屬於你，與你相約在花開燦爛時，每一刻每一秒都有滿路的繽紛陪著你！

更多資訊掃描

240

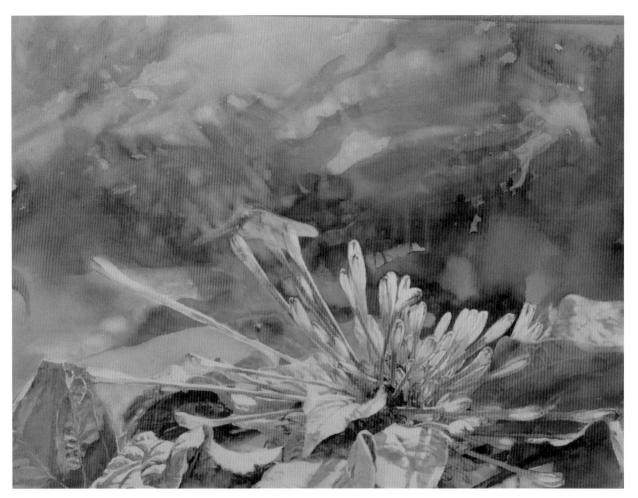

煙火花舞 ｜ 水彩，2021，56 x 76 cm

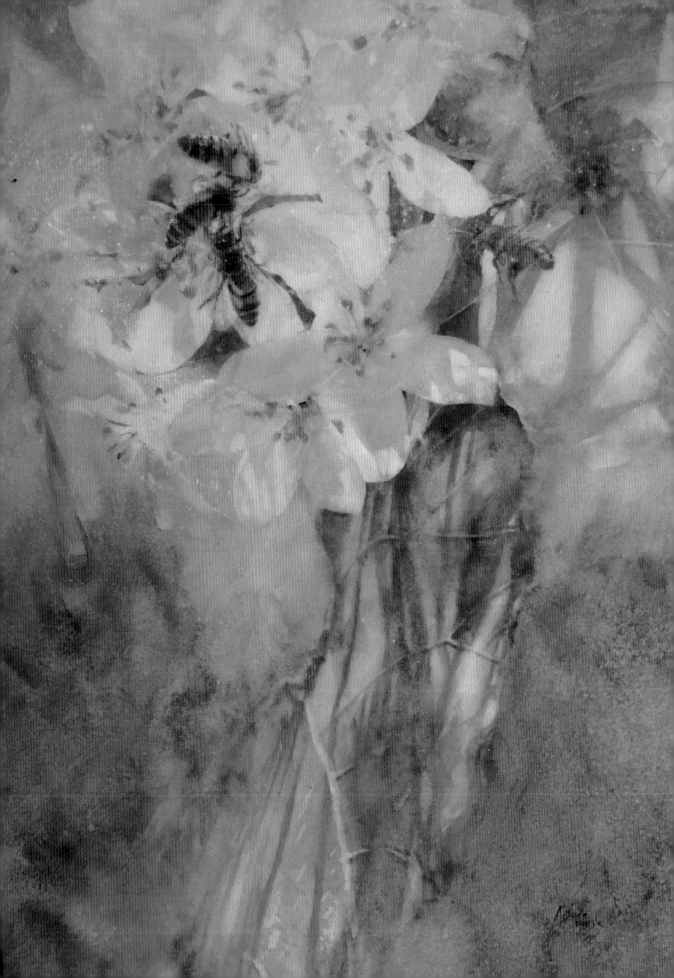

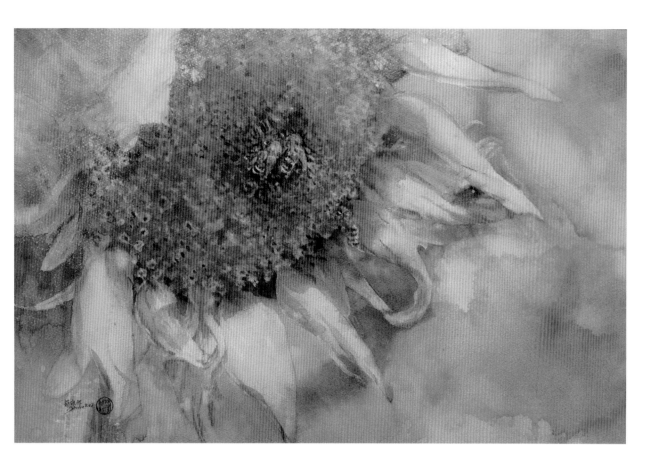

左｜蜂擁桐花蜜香飛 ｜ 水彩，2021，56 x 76 cm 右｜親吻 ｜ 水彩，2022，38 x 57 cm

KU
YA-JEN

1975

台灣師範大學美術研究所

古雅仁

士林社區大學講師、台日美術協會理事、桃園市水彩畫協會理事
中華亞太水彩畫會會員、台灣水彩畫協會會員
—
2022 Finalist Goddess of Beauty International Watercolor Flowers Exhibition
（入圍 IMWA 女神國際水彩花卉展）
2022 第 58 回全日本美術展，東京都美術館
2021 古雅仁《花雅采映》個展，得藝美術館
2020 古雅仁《水韵雅趣》個展，蕭如松藝術園區
2020 傳統與變革 II：2020 臺灣－澳洲國際水彩交流展
2020《水彩 · 武林》50 紀念暨台日交流展
2020 台日美術交流展
2020 水彩的可能水彩交流展
2020《光陰的故事－懷舊篇》水彩大展
2019 榮獲日本第 57 回全日美術展マツダ 具賞展，於日本東京都美術館
2019 In Water Color 台灣印度水彩交流展
2019 入圍國際 IWS 秘魯世界水彩交流大展
2019 上海藝術博覽會
2019 靈魂的高度，台灣 澳門畫家六人展
2019《掬水話娉婷》水彩人物大展
2019《春華》花卉水彩大展
2019 入圍國際 IWS 秘魯世界水彩交流大展
2018 美國藝術卓越大賽榮譽獎，刊登於 southwest art 藝術雜誌
2018 馬來西亞國際水彩交流展
2018 – 19 參加義大利 Urbinoin 水彩節 ,Fabriano 水彩嘉年華
2018 國際 IWS x Paul Rubens 魯本斯水彩封面榮譽獎

創作理念

花一直是我創作的元素，也是我內心的投射，經過靜觀自得系列，蛻變的系列，花卉肖像的系列，
水韻系列，我覺得現在的自己也就更加的自由，開始慢慢將自己內在曾經有的生命經驗流露在畫
面，呈現每個樣貌的自己，這一次我用一個舞者的姿態，呈現花朵迎接春天來臨手舞足蹈的姿態。

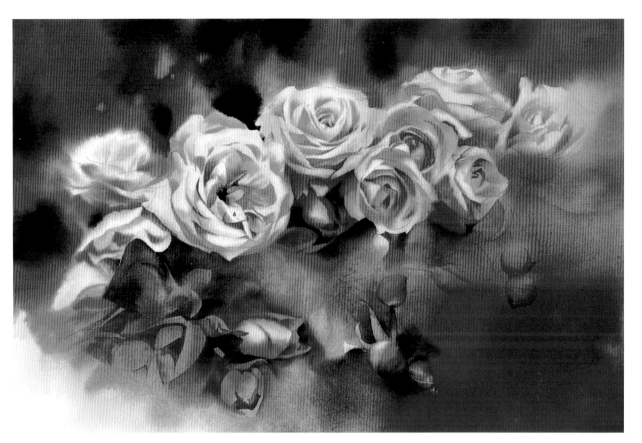

百花齊放 ｜ 水彩，2022，38 x 52 cm

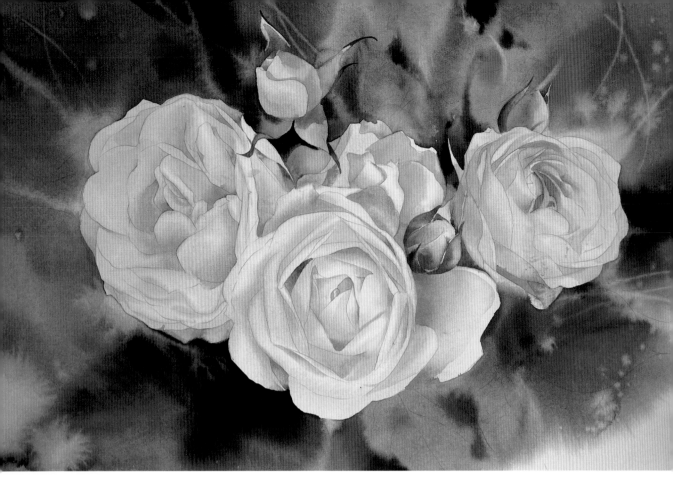

左｜水韻漫舞｜水彩，2022，38 x 52 cm 右｜滿室馨香｜水彩，2022，38 x 52 cm

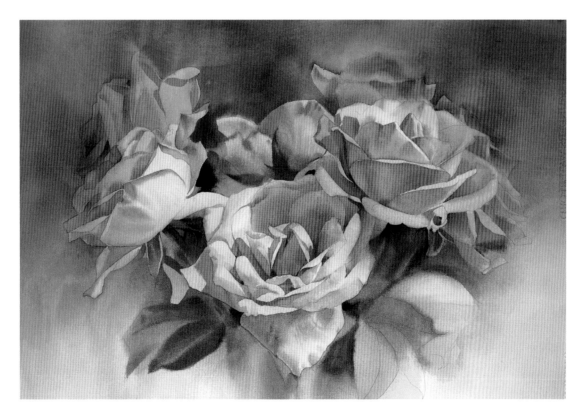

CHENG WAN-FU

國立台灣師範大學
中華亞太水彩藝術協會
新北市現代藝術創作協會

鄭萬福

2021 親山近水／太魯閣大展，太魯閣國家公園管理處
2020 台灣水彩專題精選系列《懷舊篇》水彩大展，台北市藝文推廣處
2018、2019 義大利法比亞諾水彩嘉年華會，獲邀展出作品
2018 台灣當代水彩研究展－水彩解密／名家創作的赤裸告白 4
　　（台北市吉林藝廊）
2017 台日水彩畫會交流展，台南奇美博物館
2017 水彩的魅力－鄭萬福水彩個展，花蓮薪傳藝棧
2016 台灣世界水彩大賽 暨名家經典展，國立中正紀念堂
2015 光影過客－台灣離島系列／鄭萬福水彩個展，台北市吉林藝廊
　　－
2016 台灣世界水彩大賽－入選
2015 第 7 屆五洲華陽獎－入選

創作理念

由於生長於花蓮，從小習慣藍天白雲、青山綠水，因此特別熱愛河海山林。對於大自然有一份濃厚的感情與疼惜，所以作品多以台灣鄉土人文風景為主。喜歡旅行，幾乎走遍台灣本島與離島各地，在每一幅作品背後都敘述著一段自然與生活的體驗。

「藝術即生活，生活即藝術。」我喜歡從生活中取材，將自己的想法融入作品，也隨機探討人與人、人與自然的關係。目前努力學習，試著運用水彩特有的水分趣味，配合濃淡乾濕、明暗對比、鬆緊輕重、虛實強弱的節奏與韻律，希望走出屬於自己的風格。

更多資訊掃描

相依 ｜ 水彩，2021，57 x 38 cm

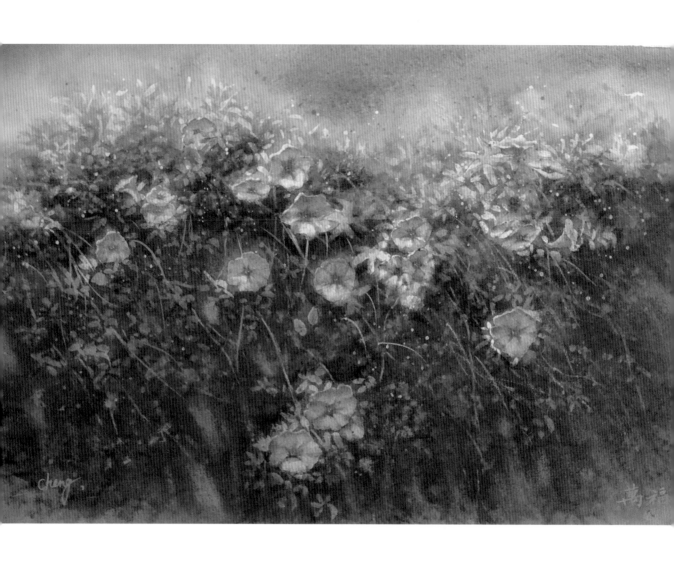

左｜暖陽的呼喚 ｜水彩，2021，38 x 57 cm　　　　　右｜願景 ｜水彩，2021，57 x 38 cm

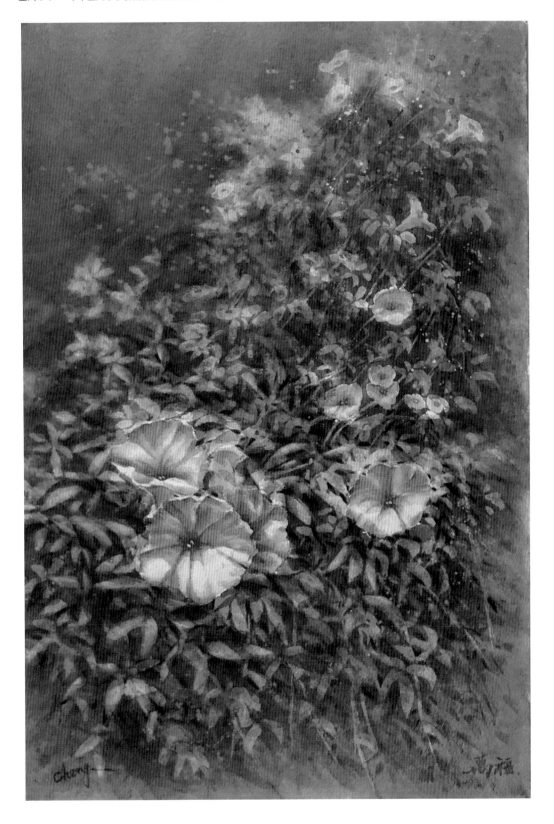

LIN
LI-MIN
1960

林
麗
敏

中華亞太水彩藝術協會準會員
2019《春華》－水彩花卉大展
2018 水彩解密－赤裸告白 4
2017 奇美博物館台日名家水彩交流展
2016 捷運忠孝復興藝廊阿敏水彩畫個展
－
第七屆華陽獎－佳作

創作理念

喜歡水彩始於它的方便性，而後著迷於它多變和較不能預期的結果。 曾嘗試改變繪畫的風格，雖
幾經挫敗，但也有領悟。 解決問題的方法有很多，最終在於 「人」。
因此決定回歸如初，怎麼快樂怎麼畫，不再糾結外在的種種。

耶誕快樂 ｜ 水彩，2022，38 x 55 cm

左｜大吉｜水彩・2022，38 x 57 cm　　　　　　　右｜孤挺｜水彩・2022，38 x 57 cm

KANG MEI-HUI
1967

中華亞太水彩藝術協會準會員
四季映象畫會會員

康美惠

2023 四季映象畫會聯展，桃園市政府文化局
2020 四季紀行聯展，宜蘭紅露藝廊
2020 星期五水彩研究會聯展，吉林藝廊
2020 四季紀行聯展，基隆文化中心
2020 四季紀行聯展，響 Art
2020 亞太台灣水彩專題精選系列－河海篇
2020 四季紀行聯展，宜蘭文化中心
2019 亞太台灣水彩專題精選系列－秋色篇
2019 亞太台灣水彩專題精選系列－春華篇
－
2020 第 67 屆中部美展水彩－優選

創作理念

繪畫是我的日常生活一部份，題材多半來自身旁的事物，是學習，是旅遊，是注視觀察，抬眼可見，隨手可得。我特別喜歡在安靜的環境下繪畫，那裡是另外一個世界，寧靜卻不孤獨，思緒可以天馬行空，專注的繪畫過程中卻常有意料之外的樂趣。

更多資訊掃描

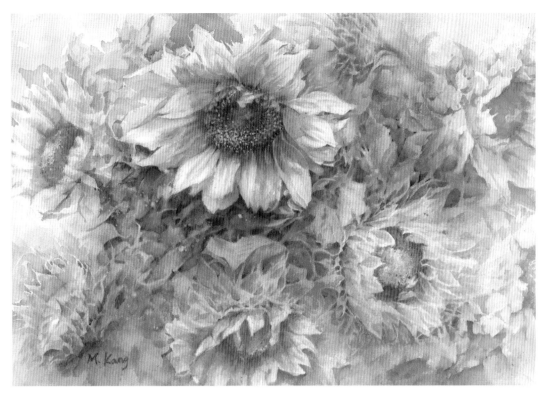

生生不息 ｜ 水彩，2022，36 x 52 cm

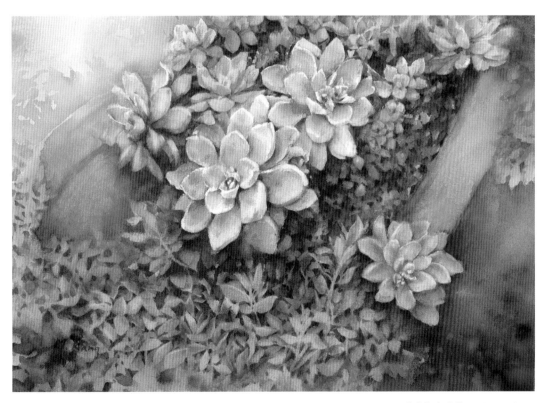

花非花 ｜ 水彩，2020，37 x 53 cm

CHANG CHI-FANG

高雄醫學大學牙醫系碩士
亞太水彩協會準會員

張綺舫

2022 提琴密碼 張綺舫創作個展
2022 心弦／張綺舫小品展
2022 旅繪台中
2022 藝情日常 青年藝術家邀請展 羅東文化工廠
2021 亞太形上形下幻影聯展
2022 大墩獎－入選
2022 新北市美展－入選
2022 南投玉山美術獎－佳作
2022 Makapah 美術獎－優選
2021 第九屆台灣美術獎－佳作
2021 礁溪美展水彩油畫類－入選
2021 Makapah 美術獎－優選
2021 金車繪畫－優選
2020 第 28 屆風野盃寫生社會組－優選

創作理念
畫畫是我的夢想，提琴是我的幻想把幻想畫入夢想是我的理想。

更多資訊掃描

小時候的夢想就是成為畫家跟醫師，卻為了成為一個牙醫師，放下畫筆了，但還是無法放棄自己的夢想，而提琴是我的幻想，五音不全並且毫無節奏感的畫家，只能利用畫筆來描繪自己的想像，將這一個唯一沒有辦法實現的夢想，藉由手上的畫筆來化為現實。

在回收場一點一滴拾回我的夢想 ｜ 水彩，2021，110 x 79 cm

左｜ 製琴師的桌子｜ 水彩，2022，119 x 79 cm

右｜華麗的變奏曲｜ 水彩，2022，38 x 57 cm

WU
SHANG-CHING
1967

台南大學

吳
尚
靜

台灣水彩畫協會、台灣國際水彩畫協會、中華亞太水彩畫協會、宜蘭二月美術學會

水色台港水彩精品交流展、IWS VIETNAM 國際水彩節、義大利烏爾比諾國際水彩節、IWS INDONESIA 國際水彩節、IWS SHARE GALLERY MOSCOW 國際水彩節…等

—

2022 第 70 屆南美展優選

2019 Aburawash Art 國際水彩競賽寫實景物類－讚賞獎。

2019 IWS MEXICO 舉辦 TLALOC 國際水彩競賽風景類－卓越獎

更多資訊掃描

創作理念

每個人都是天生的藝術家，創作是追隨自己的內心，每種創作形式皆獨特且有價值，無論寫實寫意、具象抽象，樂於自己所表達的，美就是回來做自己。創作走自己的路，自己開心最重要，別管他人怎麼說，忠於自己的表現形式才是王道。

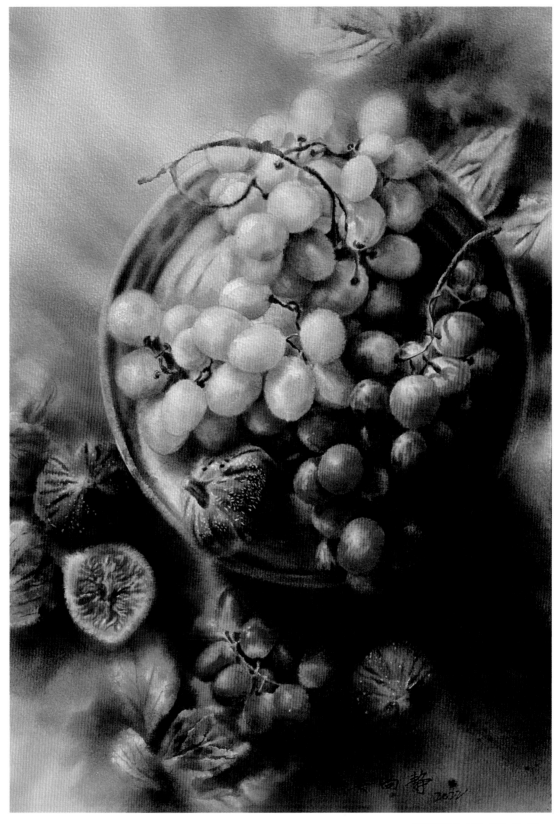

果然萄醉 ｜ 水彩，2022，56 x 38 cm

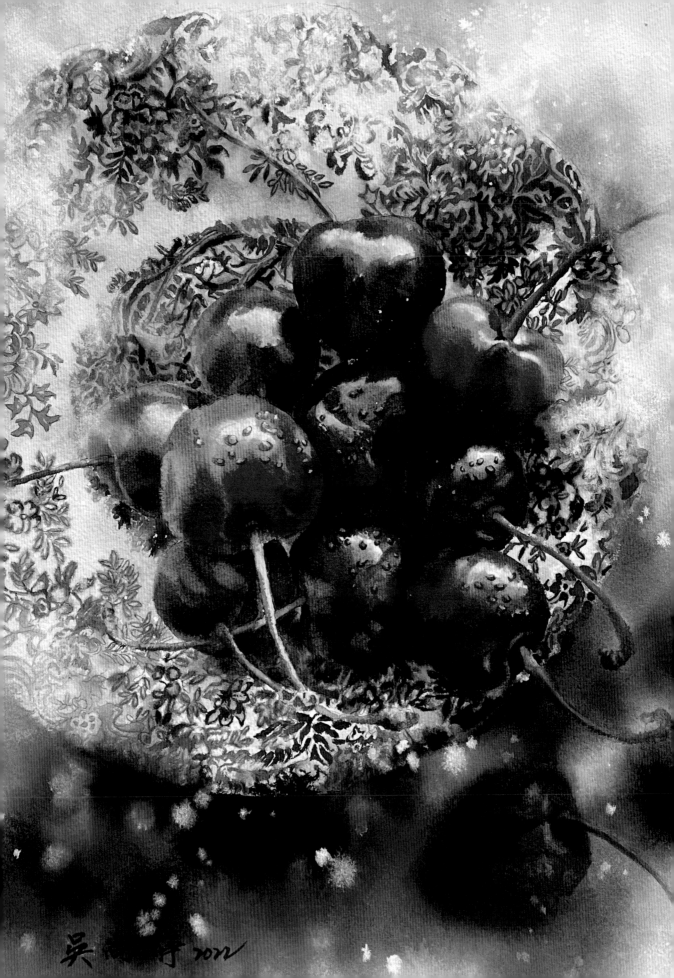

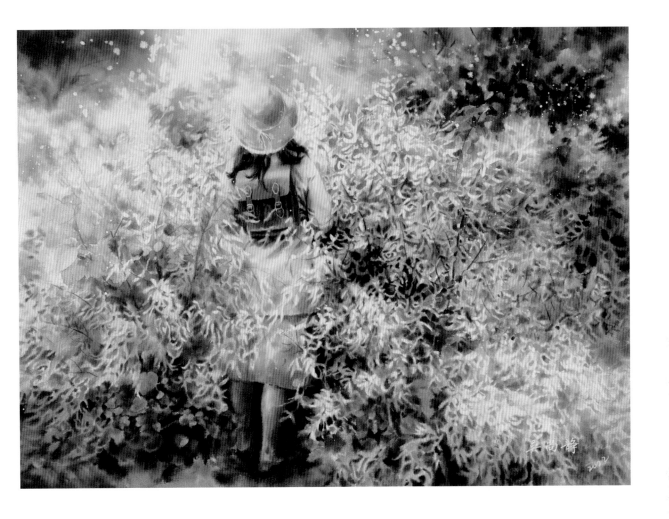

左｜璀璨紅寶 ｜水彩，2022，38 x 27 cm　　　　　　　右｜尋夢 ｜水彩，2022，56 x 76 cm

WU
HSIU-CHIUNG
1972

吳
秀
瓊

台灣水彩畫協會、中華亞太水彩藝術協會、台灣國際水彩畫協會

－

2022 旅繪水彩個展

2022 中華亞太水彩協會／旅繪台中會員聯展

2022 台灣水彩畫會第 52 屆／寶島風情會員聯展

2021 台灣水彩畫協會第 51 屆會員聯展

2020 台灣水彩畫協會 50 紀念台日交流展

2019 台北新藝術博覽會邀請展

2019 長流美術／萬紫菲紅義賣聯展

2019 代表台灣參加義大利烏爾比諾水彩嘉年華聯展

2019 義遊未盡／水彩個展

2018 Joan 的筆下世界／水彩個展

更多資訊掃描

創作理念

喜愛水彩特有的流動性，在偏好的寫實畫面之間，利用原畫面的類原色碰撞堆疊出較自然的寫意畫面，是我喜歡的創作模式，第一道顏料的流動紋理通常是我決定畫面豐富與否的動向想法，進而將細節做到最終的畫面希望能感動自己為目的，嘗試多元創作不在乎是風格定調與否。

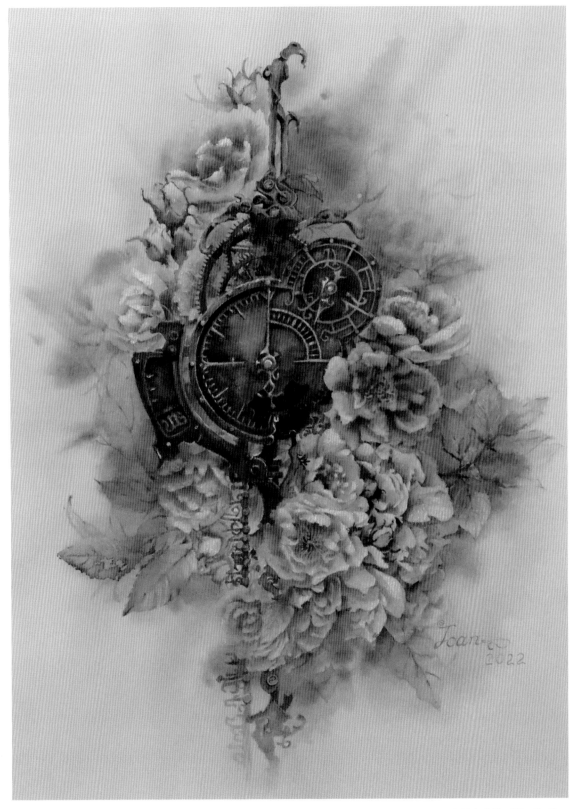

永恆 ｜ 水彩，2022，57 x 38 cm

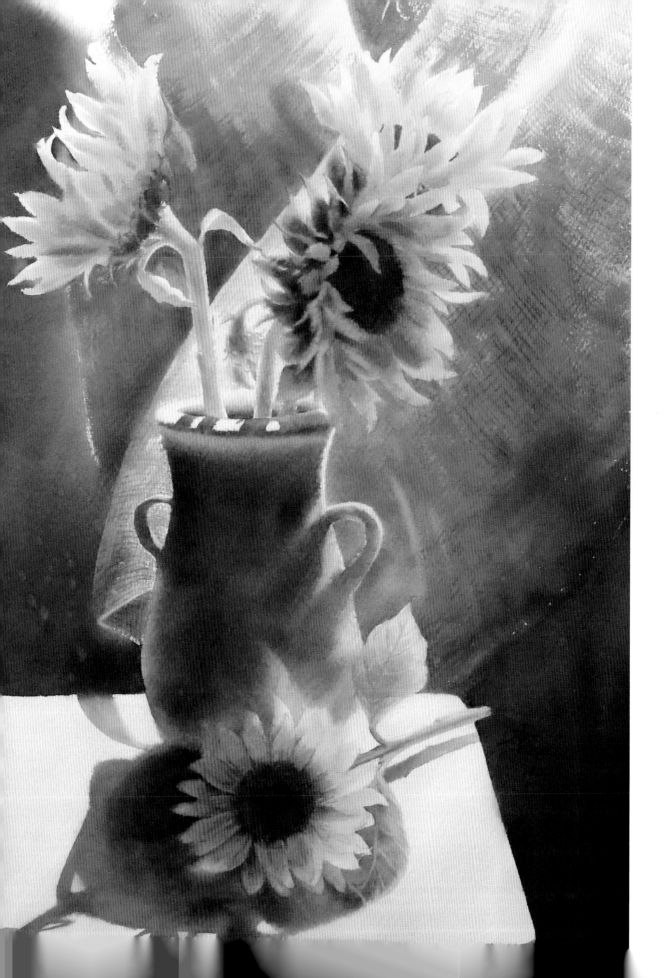

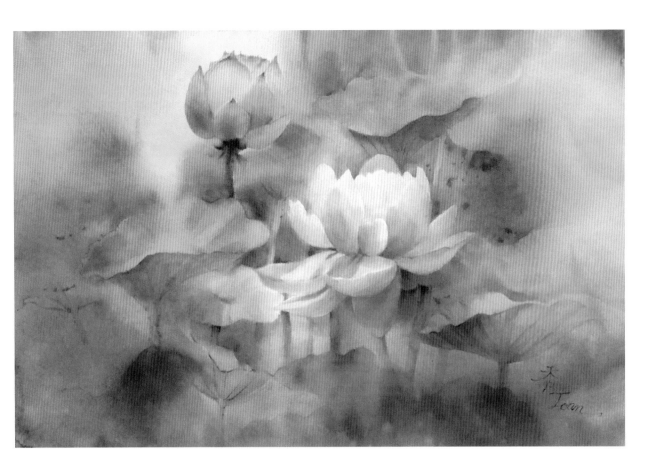

左｜光愚向陽｜水彩，2022，58 x 37 cm　　　　　　右｜青荷綠裳｜水彩，2022，57 x 38 cm

CHEN MING-LING
1962

中國文化大學藝術學碩士
國立台灣藝術大學藝術學士

陳明伶

現任中國文化大學長春學苑講師
中華亞太水彩藝術協會準會員

–

2019 彩逸國際水彩暨第三屆台水彩創作獎 – 入選
2019 – 2021 掬水話娉婷女性水彩人物大展 / 春華花卉水彩大展 / 秋色篇 /
藝術的視野水彩教育展 / 河海篇 / 峽谷千韻 / 光陰的故事懷舊篇聯展
2023 四季映象畫會聯展 / 桃園市政府文化局
2022 陳明伶繪畫創作個展 / 台北市政府公務人員訓練處
2021 春之喜悅個展 / 博仁綜合醫院
2020 生活拾趣個展 / 新莊地政
2020 四季紀行聯展 / 宜蘭縣政府文化局
2020 四季紀行聯展 / 基隆文化中心
2019 彩 · 逸國際水彩展 / 中正紀念堂
2018 大膽島寫生作品 / 金門縣文化局典藏

創作理念

「萬物靜觀皆自得」，在平凡的日常或旅行經驗裡，我常默默地觀察周遭的人、事、物，並從中得到創作靈感。而像李白所言：「大塊假我以文章」，大自然的種種，尤其是四季不同的花卉，是我喜愛的題材。因為花開花謝雖有時，但用色彩捕捉瞬間印象，留下的美好卻是永恆的。我以水彩作為創作媒材，色彩混合水份的流動千變萬化，可以天馬行空的恣意揮灑畫面。在繪畫過程中，觸發我更寬廣的創作空間及無限的想像力，也使自己沉浸在一段自由無慮、溫柔幸福的自我時光中。

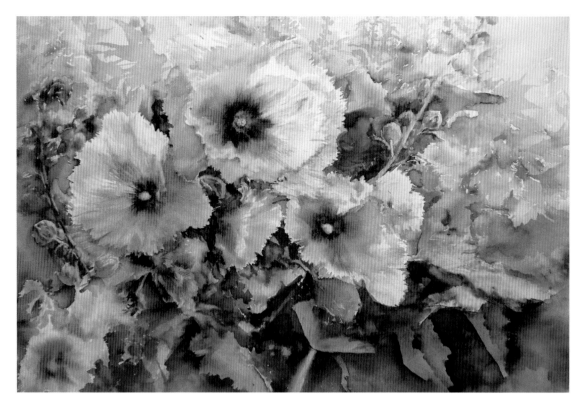

爭妍 | 水彩，2022，54 x 74 cm

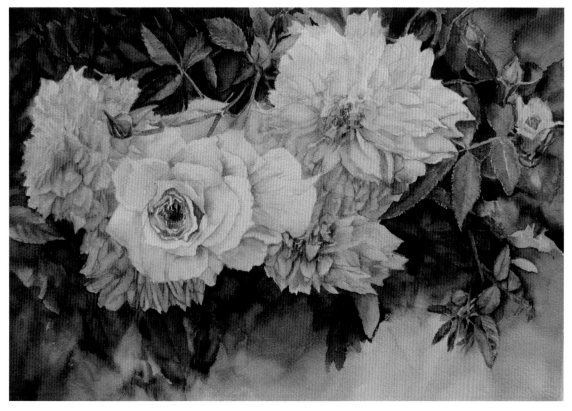

玫瑰花綻放 | 水彩，2021，38 x 55 cm

CHEN REN-SUN

清華大學化工學士
英國霍爾 (Hull) 大學企管碩士

陳仁山

2020-2021 台澳水彩交流展／澳洲雪梨／台中
2020 義大利 Fabiano 水彩嘉年華會展
2017 台日水彩交流展 奇美博物館
—

創作理念

"生如夏花之絢爛"，是來自印度詩人泰戈爾"漂鳥詩集"裡的名句翻譯。由詩句裡的夏花絢爛，不免聯想到梵谷的向日葵…那燦爛黃色的無盡熱情洋溢。在疫情期間，我常走遊住家附近的田野裡。在夏日缺水灌溉的稻田裡，無意間看到向日葵花開一片。

它不像梵谷在法國南部亞爾 (Arles) 的向日葵花田，有人精心照顧。反而更像是被人放養野生，一派衆花喧嘩的樣子。盛夏烈陽下，我在群花間畫下水彩速寫兩張。回家再試抽象和具象小畫，就決定要如何下筆畫向日葵了。不似梵谷畫中放躺在地面上或插在瓶中的向日葵，我是構圖向日葵在田間自然自在的存在樣態：天空中雲淡風輕，向日群花正朵朵迎陽招展，蜻蜓前來探尋，蜜蜂震翅探蜜，不免混身沾滿花粉。此時此刻的生命呈現，正是向日葵在與萬物互動，同存於天地之間。我先用透明水彩的檸檬黃，橘色和紫色做爲畫花的主色，葉間裡的留白線條則示意爲一體共生的流暢生命旋律。然後，再試著一筆一揮灑地畫出夏花的絢爛…那落在地上的太陽！

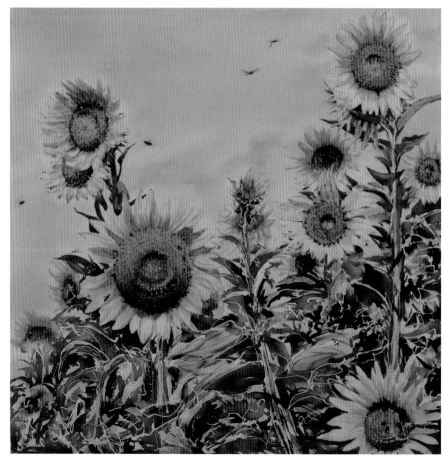

生如夏花之絢爛｜水彩，2021，50 x 50 cm

HUANG
KUO-CHI
1978

佛光大學產品與媒體設計學系擔任講師
台東師範學院美勞教育學系

黃國記

2019 春華－花卉水彩大展

2019 義大利 FabrianoinAcquarello 水彩嘉年華現場展出

2019 義大利烏爾比諾國際水彩節展出

2018『彩韻』台港名家展

—

創作理念

平時喜歡帶著孩子四處遊山玩水，旅行中觀察經歷到的人事物特都成為我筆下的題材，創作上，透過自身對這些植物花卉、人物等的觀察角度，將畫面注入自身的情感表現，透過渲染、重疊、洗白等方式，喜歡用較寫實的手法詮釋，因為比較容易讓人明白，傳達也很直接，不需透過太多的文字或說明，讓觀賞者面對畫面就能夠有很直接的領受，並透過反覆多次罩染的方式，嘗試並且期待在輕快與厚實這兩者之間，能在這水性媒材上取得一個協調和平衡。

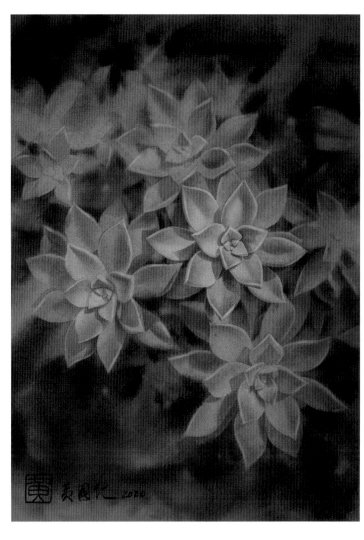

更多資訊掃描

石蓮花｜水彩，2020，38 x 28 cm

WU MEI-HWEI

1955

銘傳大學

退休於高雄銀行
中華亞太水彩藝術協會預備會員
－

吳美慧

創作理念

遊於藝 · 浪於心 · 形於色

在大自然裡，花卉的主題常常悸動了我，讓自己陷入共境，使我瞬時間有了靈感，立刻拾起畫筆揮灑成就我的精神層次。讓我們一起來感受藝術的生活，生活的藝術！

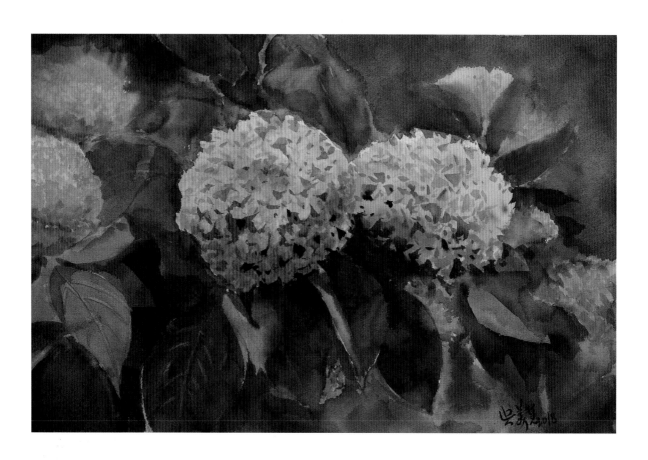

KUO JANE
1956

郭珍

2023 四季映象畫會／頃刻間的永恆 ll，桃園市政府文化局
2020 四季映象畫會／四季紀行聯展，基隆市政府文化局
2020 四季映象畫會／四季紀行聯展，宜蘭縣政府文化局
2019 臺東美展繪畫類 – 入選
—

創作理念

水彩畫利用多層清透的色彩創造出一種其他媒材無法實現的清新感、透明度與柔光感。 對藝術工作者來說，水彩兼具即視感和不可預測的隨機性，因為水彩顏料往往在自然流淌時能呈現最佳狀態，創造出一種美麗又出乎意料的微妙的融合。

利用水彩在媒材上的特性，加上通過特定景象或事物的觀察及體驗，將這些個人價值或感受以一種可視化的方式反映出來，畫出能感動自己及他人的作品。未來希望能多嘗試多元題材及媒材，走出精準地描繪，而是有創見地捕捉自己對所見的感受。

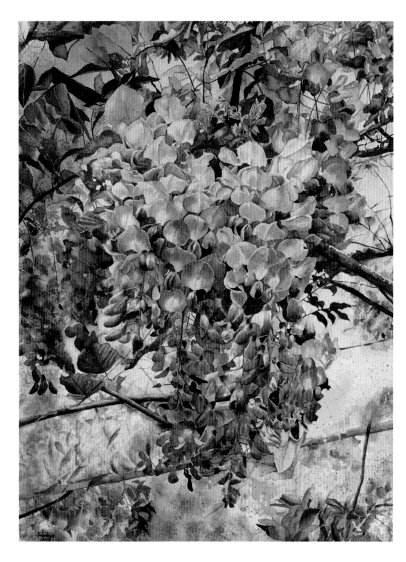

更多資訊掃描

紫爆｜水彩，2018，77 x 57 cm

HUANG SA-SHU

1965

嘉義縣梅嶺美術文教基金會
董事
嘉義縣文化基金會董事

黃灑淑

2021 花情常韻／黃灑淑西畫展專輯
2020 第八十三屆臺陽美展水彩部－優選
2019 第六十七屆南美展西畫類－優選
2019 第八十二屆臺陽美展－優選
－

創作理念
喜愛大自然花草樹木，創作元素大多來自旅遊及園藝工作時，感受
到自然美與心靈觸動，畫筆將質樸和豔麗撫柔融合，表達對大自然
崇敬與禮讚，希望創造出獨特溫馨浪漫風格。

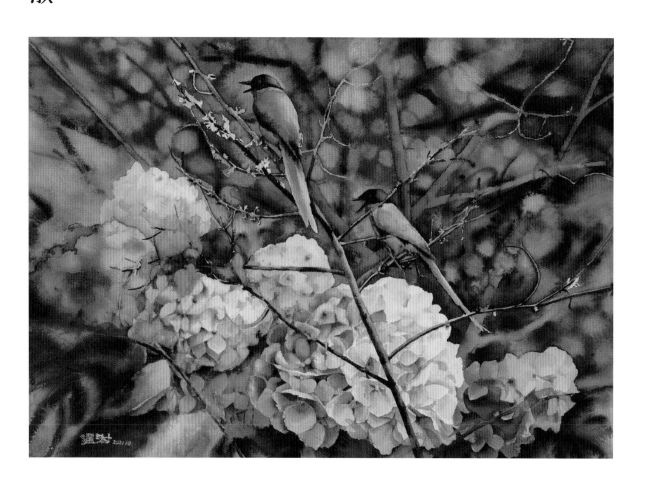

花香鳥語｜水彩，2022，76 x 53 cm

WANG WEN-LING

國立臺灣藝術大學
臺灣水彩畫協會會員
桃園市水彩畫協會會員
中華亞太水彩藝術協會
預備會員

王文玲

2022 馬來西亞國際網路藝術大賽前 80 強－優異獎
2022 王文玲水彩個展／采風藝境，展於板橋地政事務所
2021 王文玲個展／採擷四季，展於拾異展演空間
2021 英國國際水彩大師 IWM2022 競賽獲獎
—

創作理念

喜歡用透明水彩創作，喜愛水彩的變化，多樣面貌，不只喜歡實景寫生，更能感受大自然美好的喚醒，能用美的眼光欣賞捕捉即興的畫面、變化的光影、動人的色彩，這幅【小白花】採取不用鉛筆打稿，筆隨意走，隨心境去完成這幅畫的意境及氛圍。

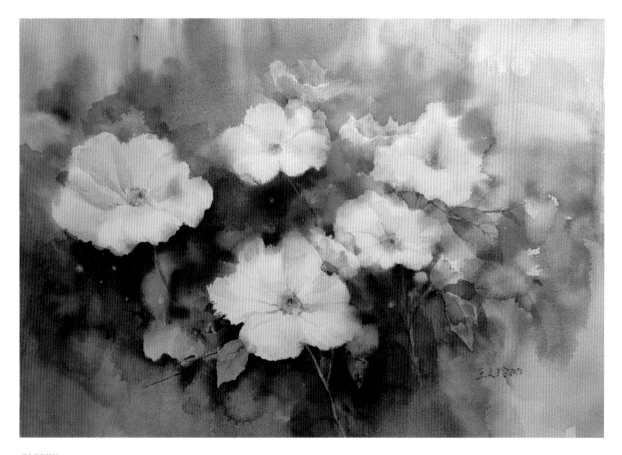

更多資訊掃描

小白花｜水彩，2022，37 x 53 cm

LIN YING
1974

美國加州
San Jose State University
研究所

林櫻

新竹縣美術協會／會員、科技部新竹科學園區管理局／副研究員
2022 新竹縣文化局美術館 范乾海師生水墨聯展
2021 新竹縣文化局美術館／新竹縣美術協會創會五十週年慶會員聯展
2021 新竹美展／油畫類－入選
—

創作理念

喜歡複合媒材創作，運用各類媒材的特性，結合水彩與其他媒材，改變畫面基底層，藉以創造水彩作品多層次的立體空間感效果。

由於 2022 年我的注意力一直持續關注在新竹東山濕地生態公園池塘裡的蜻蜓和荷花，激起了我想繪製有關蜻蜓與荷系列水彩作品的意念。不過，我的想法並不僅只是運用水彩單一媒材來建構畫面，我更想藉由水彩與其他複合媒材（例如：壓克力、廣告顏料、水性色鉛筆、金箔、報紙等）的結合，改變畫面基底層，藉以營造水彩作品另類特殊的立體質感，使畫面呈現具多層次的視覺效果，據以突破傳統水彩過去給人的一種輕柔、平面感印象，進而展現水彩另一種表現厚重、立體質感的可能。

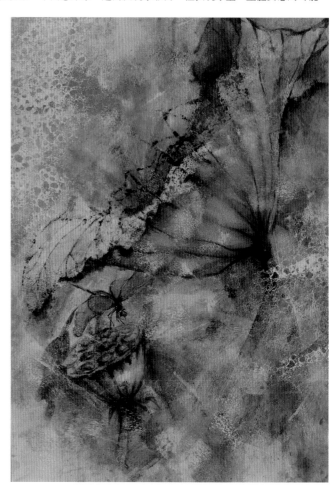

蜻蜓與荷系列｜水彩，2022，26 x 38 cm

CHEN JIUNN-LANG
1964

臺灣藝術大學美術系碩士
淡江大學管理科學研究所

陳俊郎

2022 桃園水彩畫協會《桃園水韻》會員聯展
2022 臺灣國際水彩畫協會《竹彩客情》會員聯展
2021 臺灣國際水彩畫協會《澄懷新境》會員聯展
2020 臺灣國際水彩畫協會《藝彩風華》會員聯展
—

創作理念

近年來，往返原住民部落幫部落孩子拍攝畢業紀念冊，義拍活動讓自己可以遠離塵囂，到達一些如果不是爲了義拍，根本就不會造訪的偏鄉產業道路，路況蜿蜒顛頗、髮夾彎、陡坡不斷。在內山公路上，一處爬滿蒜香藤的圍籬，〈台三線偶遇〉就是在這樣的機會下產生的作品，雖是常見的植物，但這作品鎖上了鯉魚潭偏鄉孩子的記憶。

更多資訊掃描

台三線偶遇｜水彩，2022，38 x 52.5 cm

HUANG
I-HSUAN

台灣藝術大學美術系

黃翊烜

從事藝術教學十年
2023《植夢島》雙人聯展
一

創作理念

眼見手繪，由繁入簡，多方嘗試，每個時期都有每個時期的模樣，當下即是最真實的自己。

電信竹｜水彩，2021，29 x 29 cm

CHENG YU-LING
1966

政大金融系畢業

鄭仔伶

金融機構作業主管退休／木器傢飾彩繪教學經驗三年

2019 馬可威水彩第一屆素人大師－入選

2022 IMWA 國際水彩大師聯盟協會「Goddess of Beauty」第一屆
國際花卉水彩大展－入選

—

創作理念

對於大自然的喜愛隨著年齡漸增而有增無減，自由自在漫步山林間，路旁生氣勃勃的的樹木花草，就變成的繪畫的最佳題材，也藉由畫筆，抒發心中的那份美好和感恩。

【盛夏繁華】九重葛總是在夏日陽光下璀璨綻放，生命力旺盛，但花朵卻是雅緻柔美。夏日裡熱情奔放的美麗印記，就成了冬日裡最溫暖的那道陽光。

更多資訊掃描

盛夏繁華｜水彩，2022，31 x 41 cm

SU YU-TING
1982

雲林科技大學財務金融系

蘇玉婷

中華亞太水彩藝術協會預備會員
2022 風野盃社會組優秀賞

—

創作理念

生命是一連串的累積，造就出每個人獨有的觀看方式。在淡然靜默的生活，我體驗到平凡的細緻幽微，慶幸自己能用畫筆重現當時的喜悅與人分享。

菊花，在古代中國是隱士的象徵。

我在士林官邸的菊花展遇見他，沒有過度裝飾，自然如實的綻放，花香淡雅隱身在人潮暗處。

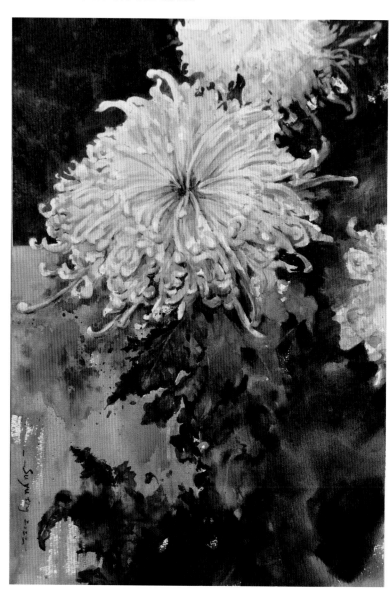

HUANG YING

國立彰化師範大學美術系
台中教育大學創作組研究所
新北市立自強國中美術班教師

黃盈

2022 桃源美展水彩類－佳作
2021 第九屆台灣美術獎－入選
2020 新北市美展水彩類－入選
2018 全國美術展水彩類－入選
－

創作理念
對植物題材特別情有獨鍾，假日總喜歡追著光影到處去取景，回家再慢慢細琢畫面安排，創作方式先從寫實刻劃開始，畫面完成至九成後，再慢慢洗掉、敲點、灑水、刷白等，希望營造虛幻有意境的氛圍。

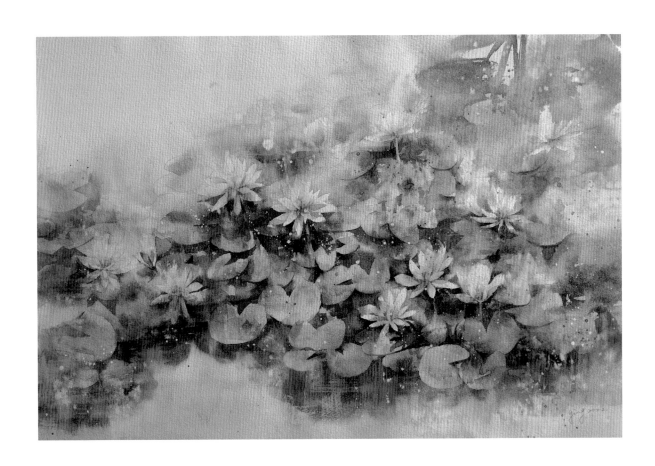

更多資訊掃描

傳情｜水彩，2022，39.5 x 54.5 cm

天使或者神人的化身
Animal Painting

動物

動物 Animal Painting

LEE HSIAO-NING

台北市立教育大學
美勞教育系

李曉寧

2022 水彩的可能藝術展
2021 韓國水彩節仁川水彩大展
2018 初曉迎纜／水彩個展，國父紀念館
2015 歸心．似見／水彩個展，屏東縣政府文化處
2012 壯闊交響巨幅水彩創作大展
2011 獲選建國百年「台灣意象」水彩名家大展
2011 珍藏感動／水彩個展，臺中市立大墩文化中心
（個展 17 次、聯展 29 次）
—

作品多次優選、佳作、入選於 2015 世界水彩大賽、全國美展、大墩美展、新北市美展、玉山美展、南瀛美展、新竹美展等

創作理念

我認真的生活，細細品味生命的精彩
面對每次創作，從心歸零，濾盡雜質見純粹
我用心的體會，時時享受心靈的豐美
真誠無為下筆，從繁入簡，由濃趨淡尋剔透
眼和心，常被定格在複雜且多層次的景物中
一幅幅的作品，收藏著我心深處細膩的感動
水漂動、彩交織，一隻畫筆心之彰顯
循著每一幅畫，將探看我心的軌跡，以及無須言說的人生；
幾番悲喜聚散與跌宕轉折，聆聽畫作譜出一首首動人的生命樂章。

更多資訊掃描

還以顏色 | 水彩，2019，56 x 38 cm

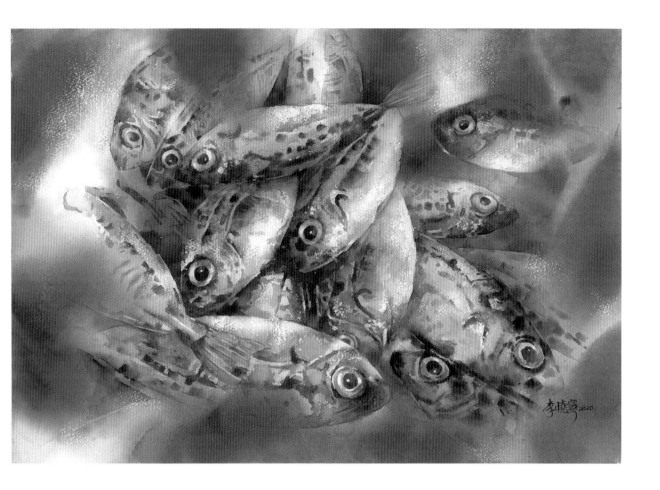

左｜爭鮮｜水彩・2017，56 x 38 cm　　　　　　右｜待價而沽｜水彩・2020，38 x 56 cm

LIU CHIA-CHI
1979

臺灣師大美術研究所碩士
國立臺灣師範大學美術系

劉佳琪

2003 – 2017 國立苗栗高中美術專任教師

2017 – 今 國立新竹科學園區實驗高中美術專任教師

2019 – 今 中華亞太水彩藝術協會 副理事長

–

2020 全國美術展水彩類－金牌獎

2019 大墩美展水彩類－第一名

2018 大墩美展水彩類－第二名

2017 全國美術展水彩類－金牌獎

2016 全國美術展水彩類－銀牌獎

2014 全國美術展水彩類－金牌獎

2014 南瀛美展西方媒材類－南瀛獎

2014 新竹美展水彩類－竹塹獎

2013 全國美術展水彩類－銀牌獎

2013 大墩美展水彩類－第二名

創作理念

水彩在媒材上，不管是跨域結合各種水性媒材，或是在基底材上做改變，都有各種迷人變化；在創作題材上，除了寫實的呈現與再現之外，抽象的表現讓我有更大的空間去展現水彩的特性與魅力，我希望自己能夠一直有新的觀點，新的想法，去嘗試水性媒材的無限可能。

浮光 | 水彩，2022，54 x 75 cm

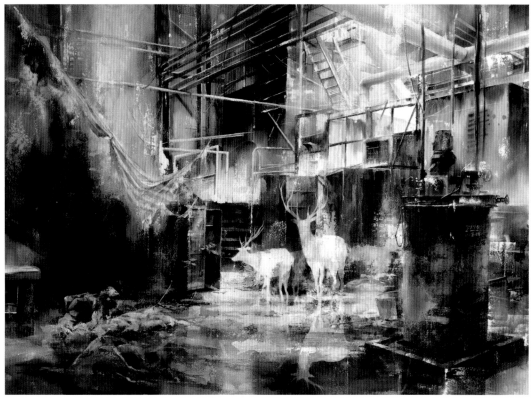

鹿語‧浮生 | 水彩，2020，79 x 108 cm

FENG CHIN-YEH

國立臺灣師範大學美術系
台灣師範大學美術研究所

馮金葉

2022 「2022 水彩的可能」/ 桃園水彩藝術展

2021 形上形下 – 幻影篇 / 水彩大展

2016 台灣當代水彩研究展 – 水彩解密 2

2012 壯闊交響 – 巨幅水彩創作大展

2011 建國百年 – 「台灣意象」水彩名家大展

2008 紀念臺灣水彩百年 – 台灣當代 2008 水彩大展

2004 動勢與靜觀 / 馮金葉水彩畫展

1995 美感空間 / 馮金葉首次水彩個展

–

1992 第 6 屆南瀛美展水彩畫 – 佳作

1992 第 46 屆全省美展水彩畫 – 第三名

創作理念

創作初始深受德國藍騎士畫家 馬爾克 FRANZ MARC 實宇律動的啓發，透過「動勢與靜觀」做動勢結構的探索，用韻律與節奏構築畫面，力求動靜皆宜的藝術變化。隨著光陰流逝對生命有所領悟，生命是流動的、如夢幻泡影無恆常；大自然運行中凡事皆有序，生生不息循環往復，唯有靜觀順應、回歸自我、如實真誠面對，於是想透過視覺意像來呈現自我對生命的感受與思維。

迴 ｜ 水彩，2022，76 x 102 cm

顧盼 ｜ 水彩，2020，38 x 56 cm

優游｜水彩・2022・76 x 102 cm

蔡
秋
蘭

TSAI
CHIU-LAN
1967

臺灣師範大學美術系研究所

1997 – 1998 新竹高工第二專長班工筆畫老師

1998 – 蔡秋蘭水彩畫教室指導老師

2001 – 2008 新竹南寮國小 . 三民國小社團美術老師

2009 – 受邀參加南瀛鹿出藝術家彩繪活動

2015 – 工業技術研究院水彩畫指導老師

–

2016 世界水彩大賽 – 入選

2009 玉山美展水彩類 – 優選

2008 台陽美展水彩類 – 入選

2007 新竹美展水彩類 – 第一名 (竹塹獎)

2005 台南縣美展水彩類 – 第一名 (桂花獎)

2005 苗栗美展水彩類 – 第一名

創作理念

生活即創作，隨著季節更迭變化，大自然的一草一木、一磚一瓦以及動與靜交織呈現的時空，都
是我創作的來源；不管是寫實或者半抽象，只要是自然、舒服，符合自己內心思緒，就是當下最
想表現的創作。期望能保有初心 — 在水彩的創作路上持續堅持！

武陵之秋 ｜ 水彩，2021，55 x 38 cm

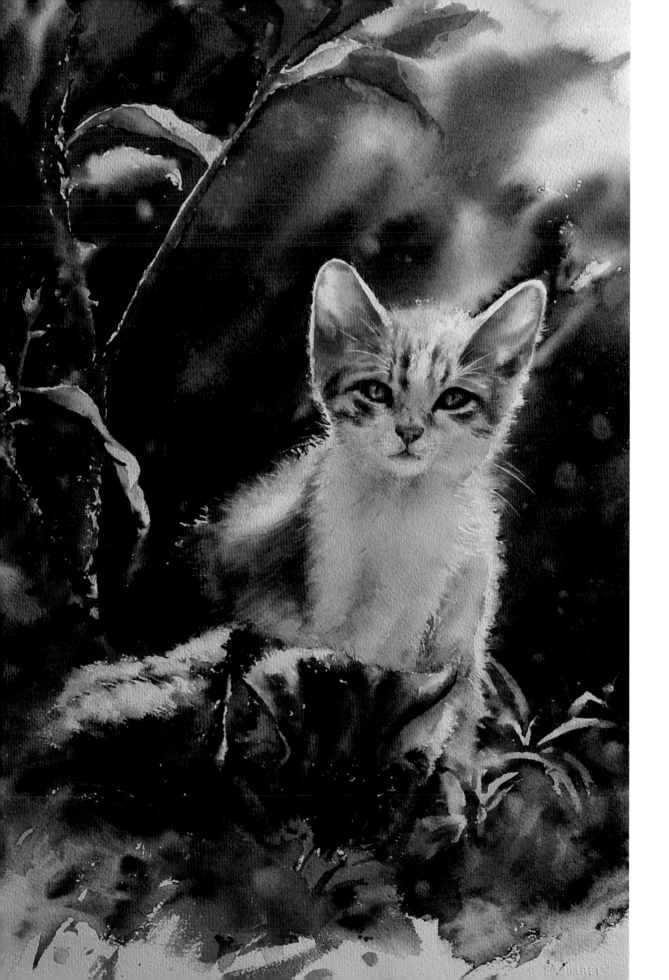

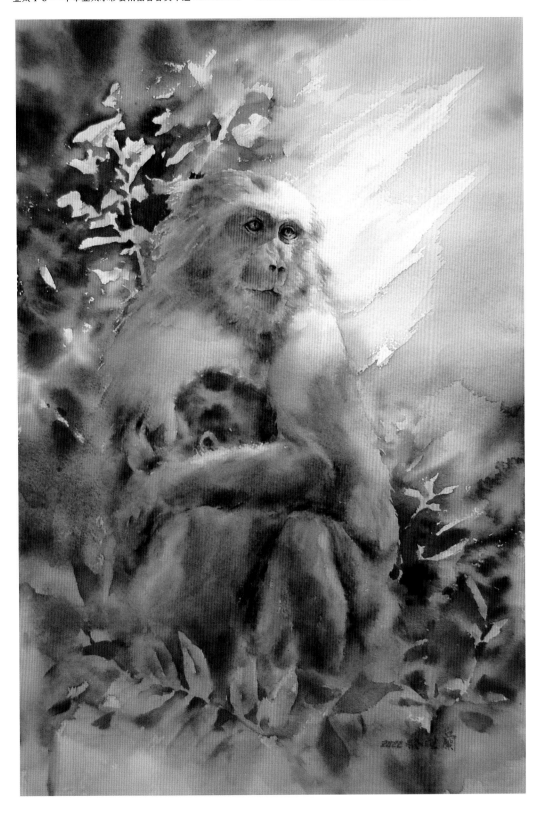

左｜呆萌｜水彩，2022，55 x 38 cm 右｜春回大地｜水彩，2022，55 x 38 cm

OU
YU-JU

泰納畫室水彩、素描、創意
表現等科目的示範老師
水晶花、雕塑教學

歐育如

2022 「念念」個展，天曉得，臺北

2020 光陰的故事－懷舊篇

2019 「過程」四人聯展，響 ART，臺北

2011 「行動博物館‧當代木雕之美」巡迴展
－

2012 光華盃青年水彩寫生比賽／大專社會組－第一名

2009 臺藝大師生美展／素描類－第一名

2008 光華盃青年水彩寫生比賽－第一名

創作理念

動物系列的開始來自於一隻醜可愛的幼鳥，看著顏料在紙上綻放成
煙花，很療癒。然後便開始玩顏料、水分與紙的遊戲，暈染呈現的
溫潤質地，來表現陪伴的毛孩子再好不過，朦朧的邊界讓畫面更溫
暖柔和，也有更多的想像空間。

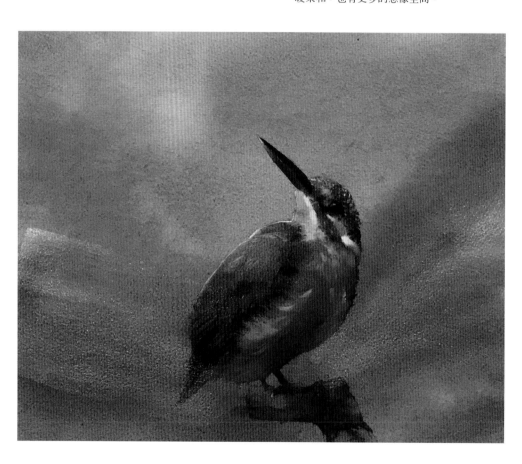

暫停一下，養精蓄銳再出發。

更多資訊掃描

追光｜水彩，2022，28 x 34 cm

LIN
HSIU-CHING

實踐服裝設計科
中華亞太預備會員

林
秀
琴

2022 新北藝文中心‧心靈的歸宿
2020 台灣水彩專題‧光陰的故事懷舊篇
2019 台江風華聯展
2019 雙和藝廊 (風情 / 人文 / 院宇) 聯展
—

創作理念
在 2018 年有幸參加亞太與台江國家公園的生態之旅，發現南部候鳥的遷徙活動，與保護黑面琵鷺的用心，從而吸收到更多鳥類知識。行程中最讓我感動的是：搭觀光漁筏遊七股潟湖，登上網仔寮汕途中，冷風飄著細雨，養蚵竹竿上竟然站立著或大或小的鸕鷀，隨浪起伏等待最好的時機，潛入水中覓食。讓人覺得在逆境中等待，也許是不前進，但何嘗不是 " 伺機而動 "，看準最好的機會前進。

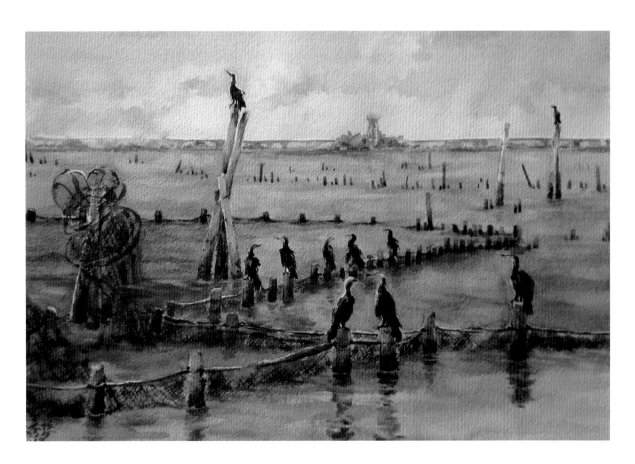

伺機而動｜水彩，2020，37 x 53 cm

WU
YUH-JU
1950

臺中師範專科學校美勞組
新加坡南洋美術專科學院
國畫／西畫組

吳玉珠

2022 美國紐澤西州水彩畫會第 81 屆年度公開評審展 – 入選
2020 國際水彩畫會馬來亞分會線上藝術大展風景類 – 入圍
2018 第八屆世界五洲華陽獎得獎畫家邀請展
2015 第七屆世界五洲華陽 – 入選
–

創作理念
在大自然的四季，因爲季節的變化，可以欣賞不同的色彩，旅遊世界各國，也能感受到不同的風土民情和建築。每當看到這些景色，内心總會有一份要留存記憶的衝動。最好的方法就是用調色盤，調出最美的色彩，讓調色盤爲自己留下難忘的記憶。

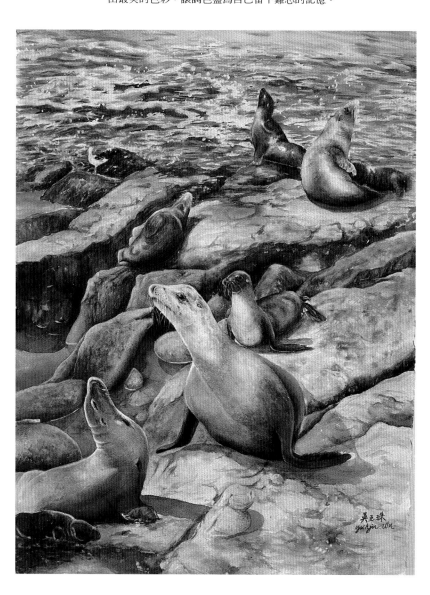

聖地牙哥海岸｜水彩，2022，76 x 56 cm

WU
TSAI-RONG
1981

國立臺灣藝術大學美術系
容禾設計／藝術設計總監

巫采蓉

2021 立法院虎年賀卡設計評選發行
2020 台北市公務人員訓練處／雙人聯展
2019 台北市公務人員訓練處／三人聯展
2019 高雄駁二／emoji 表情符號放暑假－插畫聯展
—

創作理念

細細欣賞魚兒在水中漫游，就好似高貴的舞者在典雅的舞池中翩翩起舞，身著者華麗又飄逸的舞衣，跟隨著心中泛起的樂曲，隨心所欲悠遊自在，每一個行進，每一個停滯，每一個擺動、每一個轉身都在在的表現出忘我的抒發，時而靈巧、時而輕柔、時而瀟洒、又時而含蓄 這如夢幻般的美，唯有藉由水彩變幻莫測的暈渲漬染，方能呈現在畫紙之上，透過水彩特有的夢幻色彩和飄逸筆觸，譜出一段段魚兒水中漫舞的奇妙樂章。

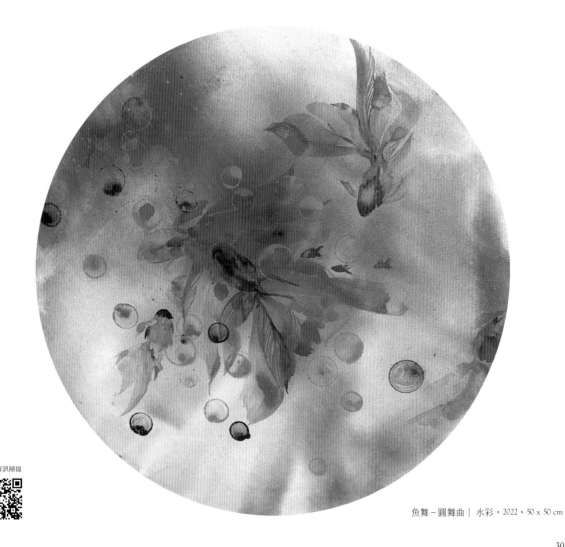

更多資訊掃描

魚舞－圓舞曲｜水彩，2022，50 x 50 cm

CHUNG SU-FEN

國立台灣師範大學
美術系研究所
平面設計、品牌產品設計師

鍾夙芬

2023 墨游豐華，長庚養生文化村
2022 旅繪－台中／水彩大展，台中市大墩文化中心
2022 桃園水韻／會員聯展，桃園展演中心
2022 墨象行旅，法務部藝文走廊
—

創作理念

印象中小時候的美術教室常出現"美化人生"四個大字，我想這也影響了我日後的創作理念，總是希望呈現美善的一面，期望作品是具有正向能量的，至少令人看得舒心。

延續先前的歷程，我的繪畫都是融合當時生活中的所見所聞，心有所感，進而化為創作的動力，將心中的感動藉由作品呈現出來，傳遞出去！根源於真善美的本質，融合了生命中的感動，反應心靈的祥和境界，以達美化人生的目的。

你在看我「馬」？｜水彩，2022，38 x 57 cm

更多資訊掃描

WEI FANG-MEI
1965

新竹縣美術協會理事
新竹縣翠竹學會理事

魏芳梅

2022 嘎檔文化節第六屆兩岸藝術名家邀請展
2022 第四屆兩岸台魯名家邀請展
2021 第三屆兩岸台魯名家邀請展
2018 台元科技園區個人首展
—

創作理念

喜歡嚐試多種不同媒材的表現，呈現不同風格，尤其水彩是最難掌控的媒材。寫實，超現實、抽象之風格，特別喜愛超現實虛虛實實真真假假的空間。這次展出的是舞鶴，用東方水墨的意境結合西方寫實技巧，呈現仙鶴舞動的美。

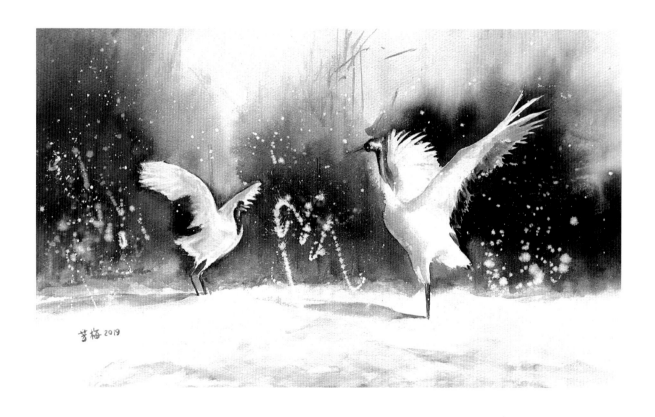

更多資訊掃描

鶴舞｜水彩，2019，47 x 75.5 cm

FANG FU-TAN
1965

長榮美工

方富田

2018 臺南美展立體造型類－入選
2017 臺南美展立西方媒材類－入選
2016 臺南美展立體造型類－入選
2015 臺南美展立體造型類－入選、西方媒材類－佳作
－

創作理念
新鮮漁貨這一系列創作理念：在於凌晨時間前往 台南安平漁市 台中環中路漁市 南方澳漁市 以在地漁民捕獲 新鮮漁貨拍賣 來做爲水彩創作理念。

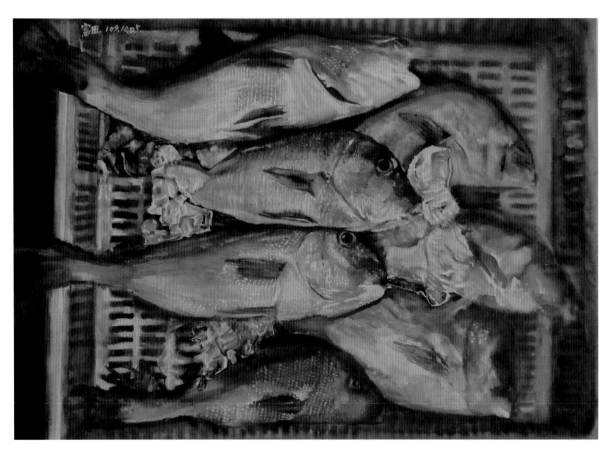

更多資訊掃描

新鮮漁貨｜水彩，2020，55 x 79 cm

XIA JUN-AN
1996

中國文化大學美術系碩士班

夏郡安

2023 Art Revolution Taipei 第十三屆台北新藝術博覽會，台北
2019 Art Revolution Taipei 第九屆台北新藝術博覽會，台北
2019 國泰金控X新世紀潛力畫展－佳作
2018 Art Taipei easy 台灣輕鬆博覽會，台北
 —

創作理念

我在水彩創作時，以動物和風景描繪進行一系列的創作，此次對於動物創作更深入探討，此創作動機主要是以寫實繪畫的技巧傳達主體、視覺、空間與對動物姿態神韻和比例造型觀察的追求，三個主軸上不停的摸索與探究，以最真實寫實的描繪手法融合了主觀以虛擬視覺空間的氛圍當中做為創作的基礎，從過程中也參考了一些動物創作藝術家的表現形式與創作結合。

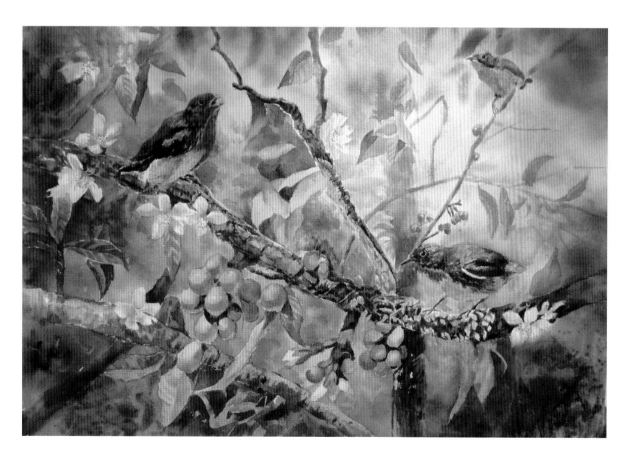

更多資訊掃描

繁鳥萃棘｜水彩，2022，56 x 76 cm

心象

波動的琴弦
Mental Image

Mental Image　Painting

CHIANG YU-CHUN

1977

國立台灣藝術大學
美術系西畫組
94 級畢業

蔣玉俊

2020 擔任新竹美展水彩類／評審委員

2022 桃園國際水彩雙年展與水彩教父謝明錩老師現場示範活水

2022 後立體的水彩面相／從解構到邂逅五人聯展

2021 作品與神同行獲 IMWAY 邀請展出於絲路古海國際水彩展

2020 返風景－作品《穿越諸羅城》典藏邀請展出於嘉義美術館

2020 青春的金色拾光小品展於陶然美術館

—

2020 玉山美術獎水彩類－首獎

2019 IMWA 國際世界水彩畫大師賽－青銅獎

2014、2015、2016 全國美術展水彩類－銀牌、銅牌獎／首位免審邀展

2011 第九屆、第十一屆桃城美展水彩類－首獎／梅嶺獎／永久免審資格

2010 基隆美展連續三年水彩類－首獎／永久免審資格

2009 第二十七屆桃園美展水彩類－第一名

創作理念

繪畫發展的進程以水彩探尋未知，沿途的風景也逐漸過曝，過程中的移動可視為上一端銜接著下一段，不可否認嘗試改變後慣性的手操作於下一念頭，需要對異質媒材混搭的敏感度色彩的主觀表現在畫面中極其重要，點狀、線性、刪除、噴濺妥貼的置於色域轉換中而無不歡快呈現，畫面在造型、筆觸、色彩、水份，衝撞後的沉澱堆砌於空間架構裡，微風擾動思緒，遊走於形似與神似間的距離，倚重大塊面減細節的系統方式推演堆積層層薄疊出意念與深度。

更多資訊掃描

月火水水金土 ｜ 水彩，2021，79 x 110 cm

左｜中環香港｜水彩，2020，79 x 56 cm 右｜沁紅｜水彩，2016，142 x 110 cm

*CHANG
HONG-BIN*

1967

臺灣師範大學美術研究所

張
宏
彬

著作／繪畫基礎上下冊／全華圖書

中華亞太水彩藝術協會正式會員

桃園市水彩畫協會正式會員

中華亞太水彩藝術協會主辦之【秋色大展】策展人

台灣好基金會《池上藝術村》駐村藝術家

—

2022 桃園市第 40 屆桃源美展水彩類－第二名

2022 臺中市第 27 屆大墩美展水彩類－第三名

2022 第 85 屆臺陽美術展覽會油畫－銀牌獎及國泰世華銀行獎

2021 彰化縣第 22 屆礦溪美展油畫水彩類－優選

2020 新北市美展水彩類－第二名

2019 臺中市第 24 屆大墩美展水彩類－第三名

2019 臺北華陽水彩寫生大獎－《畫我臺北》－ 首獎

2019 桃園市第 37 屆桃源美展水彩類－第二名

創作理念

從室外對景寫生到畫室內的創作，就是希望將外在風景形式與內涵透過再造、綜合及整合，加上心靈幻化後融匯到作品中，因此透露出的訊息便不單只有物像符號般的旨趣，同時也是個人深層思維的探索。

在創作的演進過程當中，題材內容漸漸地由自然取代人為，物象似有似無的狀態多了幾分想像。綠色調在創作中所扮演非常重要的角色，正因綠色是大地的色彩，也是可以讓我感到平靜的色彩，希望藉此引申人生境界的永恆性，藉此印證生命裡色身與精神的相互交替。此觀點是我繪畫中一個很重要的精神指標，也是憑藉的依靠。

更多資訊掃描

等待奇蹟 ｜ 水彩，2021，73 x 54 cm

上｜往事如煙｜水彩，2021，37 x 72 cm　　　　　下｜迷戀｜水彩，2021，28.5 x 60 cm

右｜光輝歲月｜水彩，2020，41 x 76 cm

CHEN
JUN-HWA
1978

專職藝術創作

陳俊華

台南應用科技大學美術系兼任講師、中華亞太水彩藝術協會正式會員
桃園市水彩畫協會會員

2020　奇美博物館駐館藝術家

2018　台東池上藝術村駐村藝術家

2005 – 2006　第四、五屆嘉義鐵道藝術村駐村藝術家

2008　秀傳醫療體系扶植藝術家

2005　屏東半島藝術季平面類藝術家

—

2016　TWWCE台灣世界水彩大賽－最佳台灣藝術家獎

2009　第一屆海峽兩岸油畫菁英大賽－銀牌獎

2006　第十八屆－奇美藝術獎

2005　第五十九屆全省美展油畫類－第一名

2000　第十四屆南瀛美展水彩－南瀛獎

1999　第一屆聯邦美術－新人獎

更多資訊掃描

創作理念

喜愛寫實風格的表現手法，長期專注風景畫題材的創作，將大自然風景各元素延伸發展出不同系列作品，溪、石、山、林、海、島、雲、花草等，以細膩精微的筆觸堆疊出自然景物深邃豐富的層次感，柔和飄渺的雲霧靈氣穿梭其中，融入在大量留白的東方山水畫意境中，形與色遊走在真實性與繪畫性之間的虛實美感，試圖在當代水彩中融入中西古典繪畫美學觀。作品中更蘊含著對台灣風景濃郁的情感，傳達台灣島嶼的歷史人文、生態保護、當代議題的觀察與懷想。

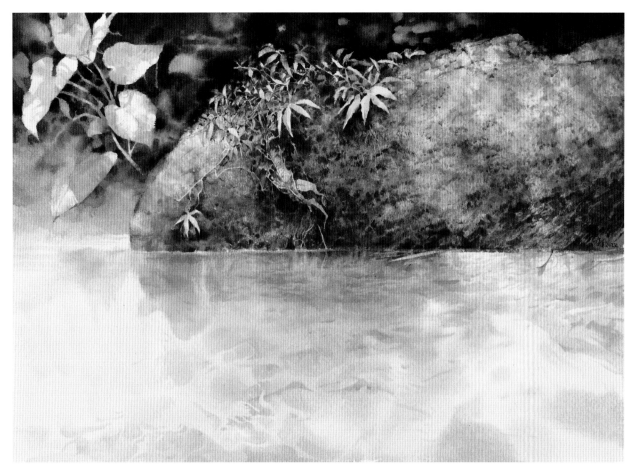

日光島嶼 | 水彩，2022，37 x 52.5 cm

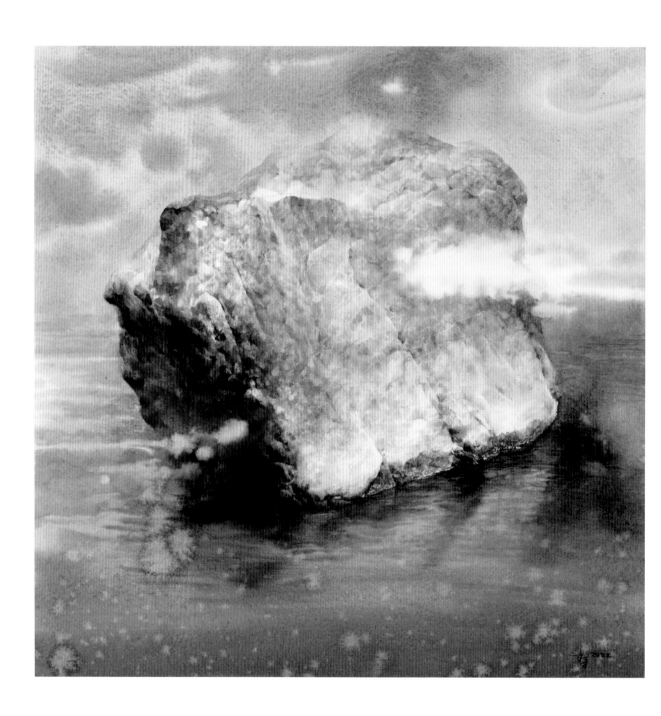

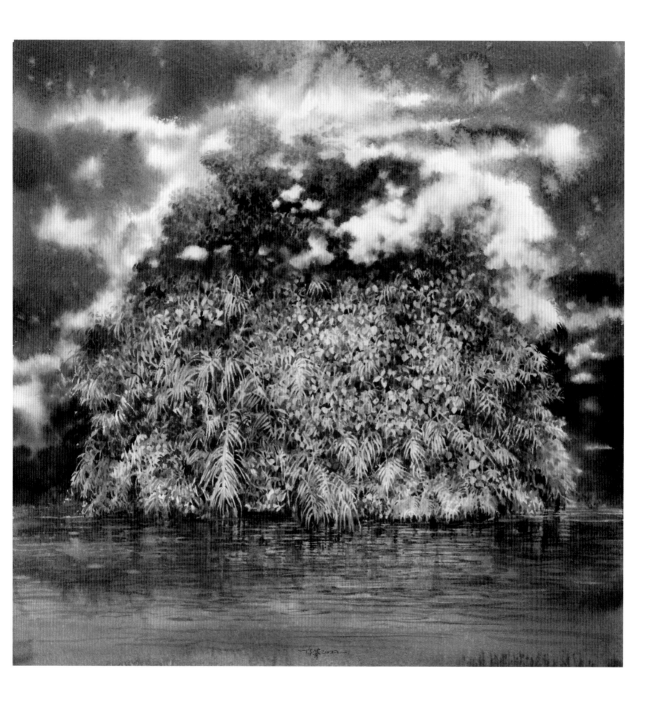

左｜漂流之島｜水彩，2022，38 x 38 cm

右｜鬱鬱之島｜水彩，2022，38 x 38 cm

心象
Mental Image
Painting

LIU YEN-CHIA

臺灣藝術大學美術學系碩士
雲林縣文化藝術獎／
邀請藝術家

劉晏嘉

2021 形上形下－水彩大展，台北市藝文推廣處，台北
2020 精神通道－兩岸青年藝術創作展，廣州大新美術館，廣州
2020 水彩的可能－桃園水彩大展，桃園市文化中心，桃園
2019 掬水話娉婷－水彩大展，國父紀念館，台北
2018 北境風華－新北意象水彩大展，新北市文化中心，新北
2018 雲端之巔－雲林縣百位藝術家大展，雲林縣文化中心，雲林
—
2019 桃城美展／西畫類－首獎
2019 臺東美展／西畫類－首獎
2018 桃源美展／水彩類－第二名
2017 玉山美術獎／水彩類－首獎
2017 全國美術展／水彩類－銅牌獎
2015 張啓華文教基金會－全國徵件比賽／西畫類－首獎
2015 雞籠美展／水彩類－第二名

創作理念

《芭蕉樹系列》透過長時間反覆的寫生芭蕉樹，從自身面對繪畫對象時的知覺出發，探索該對象的構成要素－其外在形象及內在潛質。所以在寫生過程中我試圖捕捉的，不只是芭蕉樹在現場有別於照片的臨場感，而更期望能夠挖掘，唯有經過漫長時間才會浮現出來的未知部分。

基於上述前提，繪畫芭蕉樹的過程，成爲一種在來回擺盪間不斷重新認識事物的動作。自創作的起始至結束，無論是芭蕉樹還是我對於芭蕉樹的知覺、理解，都處於不斷流變的狀態，如此一來提前設下畫作的完成樣貌並遵守就是不可行的；取而代之的必須是對芭蕉樹還有我個人內在精神之瞬息萬變的追逐。因此，我的圖面發展進程，通常是數次將已經逐漸清晰明朗的形象破壞掉、拉回相對不完整的階段。在這之間頻繁的覆蓋、刮除顏料，提煉出一些造形又失去一些造形。

再者，我認爲繪畫創作者必須透過對繪畫媒材與形式的精心塑造給出某種獨特的視覺體驗，然後從視覺體驗本身對問題進行辯證或予以回應。於是我刻意地保留直覺性的塗抹、速寫性的線條和團塊，並減少在畫面中產生封閉的造形，提出多個時間點、多重質性的雜揉－形成不可辨識的區域，以彰顯繪畫的塗抹、思辨本身，進而詮釋我如何以繪畫方法探索芭蕉樹，以及該方法之特殊性。

更多資訊掃描

芭蕉樹系列 – 2 ｜ 水彩，2022，79 x 54 cm

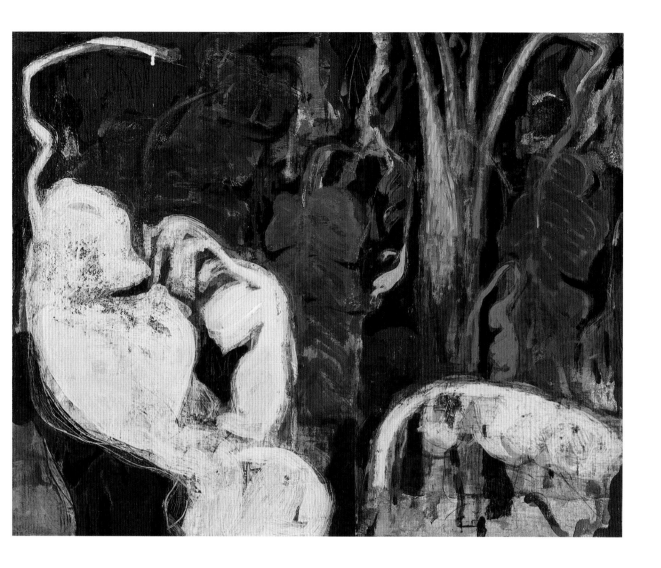

左｜芭蕉樹系列－28｜水彩，2022，79 x 54 cm　　　　右｜芭蕉樹系列－25｜水彩，2021，100 x 80 cm

LIN
CHIA-WEN
1984

臺灣藝術大學美術學系碩士
淡江高級中學美術專任教師

林嘉文

2022 鴻梅新人獎聯展暨十年特展，國父紀念館／文華軒文化藝廊，台北
2022 水彩的可能－桃園水彩藝術展／桃園市政府文化局全館，桃園
2021 形上形下－幻影篇／臺北市藝文推廣處，台北。
2019 中韓國際當代美術交流展／張榮發基金會，台北
2018 香港亞洲當代藝術展／港麗酒店，金鐘，香港
–
2020 第二屆亞洲盃馬可威水彩大賽／大專社會組－優選
2015 財團法人鴻梅文化藝術基金會／第三屆鴻梅新人獎－新人獎
2014 第二屆王陳靜文繪畫創作獎－創作獎
2013 國立臺灣藝術大學／第五屆大藝獎研究生繪畫暨立體創作獎學金／
　　　西畫創作類　－ 大藝獎
2012 奧林匹克運動與藝術大賽國內作品甄選／平面藝術組－ 第二名

創作理念

以自我肖像為創作核心，最貼近自己的方式，探討自我的內在思維，藉由影像處理後，以平面繪畫方式呈現。作品透過壓克力顏料壓印自身指紋（印），這種堆疊的創作，在過程中同時感受自己的內在情緒，讓觀者能與作品產生共鳴；是一種精神再現、抽象、具靈魂的表現，藉由扭曲、變形、不同的顏色與筆觸，利用表現性手法，簡單肖像的形式、若影若現的樣貌，存在與虛無縱橫交錯、情緒的綻放與描繪，表達內心世界。

更多資訊掃描

印相‧生相 8 ｜ 水彩，2022，130 x 194 cm

左｜印相 ‧ 生相 9｜水彩，2023，65 x 91 cm　　　　右｜印相 ‧ 生相 7｜水彩，2021，80 x 116 cm

CHEN
MEI-HUA
1961

國立臺灣藝術大學美術系
中華亞太水彩藝術協會會員
台灣國際水彩協會會員

陳
美
華

2022 桃園／水彩的可能／水彩藝術展

2022 台灣國際水彩協會會員展

2022 囈語喃喃／五人聯展

2019 臺灣水彩專題精選系列／秋色篇／水彩大展

2019 掬水話娉婷／台灣經典女性水彩人物大展

2017 台日水彩畫會交流展／奇美博物館

—

2019 新竹美展－優選

2018 花蓮美展－入選

2017 台陽美展－入選

2016 世界水彩大賽－入選

2016 新竹美展水彩類－佳作

2015 全國美術展水彩類－入選

創作理念

在藝術創作上，我以色、線、符號堆疊的形式，使用多項媒材來營造畫面中的情境和氛圍。描繪
的是一個非現實的空間，因為想像比現實更吸引人。繪畫創作主題近年來思索的是人與自然融合
所產生的印記，透過與自然的深層對話，捕捉那瞬間的心靈悸動，希望藉由此意念傳達自己深刻
的感情。藝術從來都不是完全自我的、遠離社會的。未來將會持續的探索不同的創作形式，嘗試
各種藝術語彙的創作，藉由作品傳達給觀者視覺語言上的體驗。

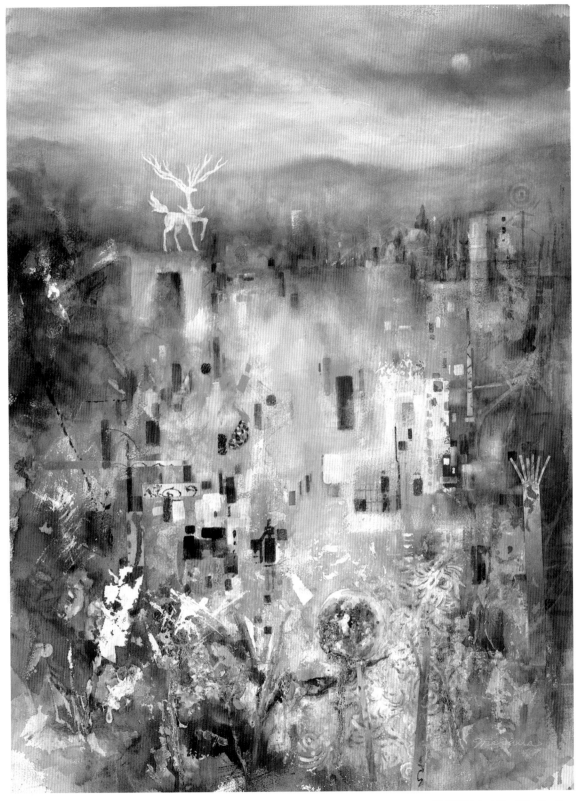

視而不見 3 ︱ 水彩，2022，76 x 56 cm

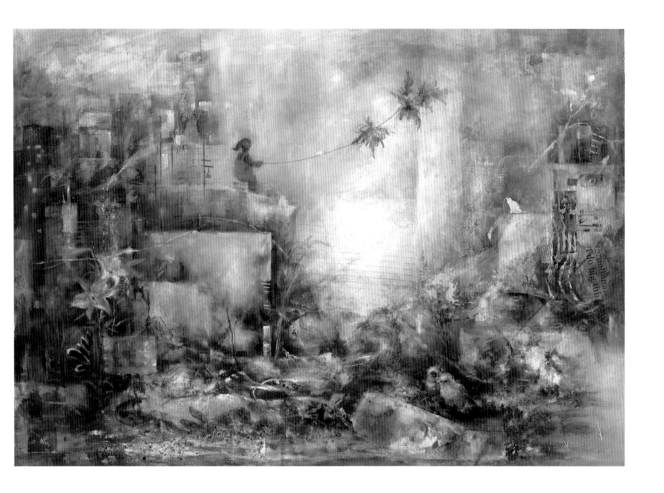

左｜且行且慢｜水彩，2022，38 x 28 cm　　　　　　右｜視而不見 1｜水彩，2022，76 x 112 cm

*CHENG
CHIH-HSUAN*

台灣師範大學西畫組碩士班
台灣藝術大學美術學系

鄭至軒

2023 藝術黑馬新銳聯展，原顏藝廊
2022 台中藝術博覽會，台中林酒店
2020 變奏的城市／北投九號，北投台灣
2019 台灣新進作家展，銀座 VIVANT 日本
2019 肆個展，台灣美術院藝術空間，台北，台灣
2018 兩會交鋒水彩大展，中壢藝術館，桃園，台灣
—
2022 桃源美展－佳作
2022 台灣銀行繪畫季－優選
2022 全國美展－入選
2020 台灣銀行繪畫季／繪畫類－第三名
2020 桃源美展／水彩類－佳作
2019 台灣銀行繪畫季－優選
2018 第 36 屆桃園美展／水彩類－佳作

創作理念

保存記憶的方式有很多種，有的人透過文字紀錄，有的是透過錄影、照相，有些是製作標本，而我透過繪畫記錄著這幾年我在台北生活的日常經驗。

特殊的造型象徵著未來事物的出現，窗裡低彩的景色猶如即將逝去的事物，只能用來回憶，而破舊的肌理除了呈現當下的感知，也象徵著一個循環，不管在新的事物都有面臨淘汰的一天，只是看是怎麼被人們記錄下來。

記憶碎片 III ｜ 水彩，2022，39 x 40 cm

左｜記憶碎片 I｜水彩，2022，31 x 54cm　　　　　　右｜記憶碎片 II｜水彩，2022，43 x 59 cm

HE
SIH-SIAN

1998

台灣藝術大學美術學系
中華亞太水彩協會準會員

何
思
賢

2021 三人行 / 三人聯展，大璞人文茶館，台北
2021 家居的微型地貌 / 聯展，Gather 線上平台

更多資訊掃描

創作理念

遊戲。睡眠。兒時回憶。在日常生活中常常被諸多小趣味的場景所吸引，貓咪迫不及待的玩遊戲、愛人睡覺時的模樣，爺爺來台灣時所帶來的兩隻石獅子，感受這些場景所帶來的情境，像是重新整理過後再將他展開於紙上，完成屬於每一張作品的敘事。

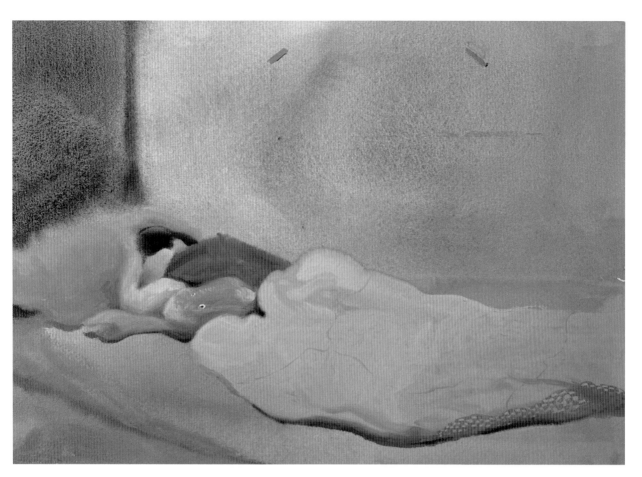

睡著的鈷努 ｜ 水彩，2022，27 x 38 cm

左｜遊戲時間｜水彩，2022，76 x 54 cm　　　　　右｜小獅子｜水彩，2021，27 x 38 cm

*KUO
JUN-YOU*

1998

國立臺灣藝術大學美術學系

郭
俊
佑

2019 膽病者 / 個展，郭木生文教基金會，臺北，臺灣

2021 三人行 / 三人聯展，大璞人文茶館，台北

2021 楊桃派 / 阿波羅畫廊新銳畫家助長計畫（八），阿波羅畫廊，臺北，臺灣

2022 Twenty – three / 個展，一票人票畫空間，臺北，臺灣

2022 桃園水彩藝術展「水彩的可能」聯展，桃園市政府文化局，桃園

—

2021 國立臺灣藝術大學師生美展紙上作品類－第二名

2022 國立臺灣藝術大學師生美展油畫類－第一名

創作理念

我想滿足繪畫的慾望，没有一刻不想，我想像一個小世界，把自己這個孤高的小子關在裡面，浸淫於此，感到滿足。在那個世界裡，有貝殼、有色彩、有畫冊，也有木炭，這成爲了一種小情小愛的觀看，至始至終，一如往常。

靜か ｜ 水彩，2022，16 x 27 cm

波浪與海光 ｜ 水彩，2022，27 x 38 cm

顏料是水泥，用它來砌成一個世界｜ 水彩，2022，27 x 38 cm

上｜色彩之外的景｜水彩，2022，16 x 27 cm　　　　　下｜夏｜水彩，2022，27 x 38 cm

SHIU
CHEN-WEI
1996

文化大學美術學系

許宸緯

2022 水彩的可能，桃園市政府文化局
2020 幻影篇水彩大展，台北藝文推廣處
2018 兩會交鋒水彩大展，中壢藝術館
2017 台日水彩畫會交流展，奇美博物館
－
2020 新竹美展／水彩類－優選
2018 法布里亞諾水彩嘉年華－入選

創作理念

這是一系列的紀錄，將夢境與想像以水彩創作形式呈現。它是對森林的未知為原型融合當下心境所創造出的幻想世界，在壓抑、扭曲的構圖中流露出創作中的各種情感，在用色與技法上也使用更為厚重的形式表現，讓樹木這樣的題材給予人們完全不同的體驗。

比起描摹現實景色，我更傾向藉由這樣奇幻的構圖架構出屬於自己的世界觀，它們是各種對事物的感受所生成的珍奇景色，所呈現的是在繪畫期間的種種情緒，希望觀者能藉由如此具象的圖面中感受到抽象的精神。

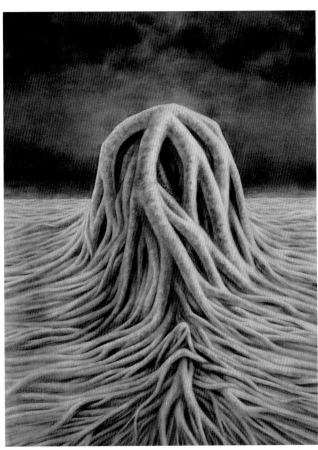

卵｜水彩，2019，75 x 54 cm

寄生樹｜水彩，2022，109 x 79 cm

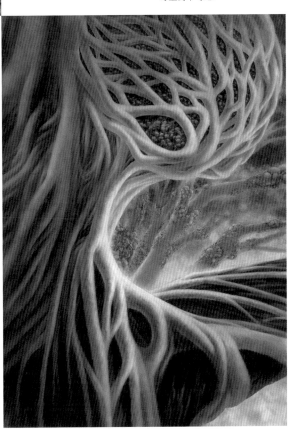

CHENG
MEI-CHU
1966

高職、會計
中華亞太水彩藝術協會 / 預備
會員、新莊水彩畫會 / 會員

鄭
美
珠

創作理念

一直以來水彩創作都以寫實為主，想著自己應該
對水彩有不一樣的創作，去年幾位朋友聊著：短
暫的經濟出現了破口損失了一些錢，家人的健康
出現的破口住院療養中，年輕人的感情出現了破
口 - 分手了。我常洗杯子難免敲破一小缺口，雖
是國外帶回來的紀念茶杯也只能丟了，疫情嚴峻
時讓不少人的健康出現了破口 · 永別了！原來破
口在我們的生活中轉個彎就可能遇到。小時候的
老家與人廟的距離只在咫尺間，大廟埕總是聚集
了些長者，常常話山話水話神話，偶有說誰誰走
了變成了天上的星星，守護著我們！大家總是很
有默契的仰頭搜尋著，不知是哪顆閃爍的星星？
不知覺中我從小便喜歡仰望天上的星星，雖然科
技打破了神話但神話依舊動人。

破口（五）的創作靈感是去年疫情最嚴峻的時候，
每天都有好幾十人死亡，作品上撒的白點和粉紅
點，即是溶入了假象的人死後變成了星星的構
思，喜歡與生活息息相關的創作，畢竟在水彩的
創作世界裡，有著無限的可能。

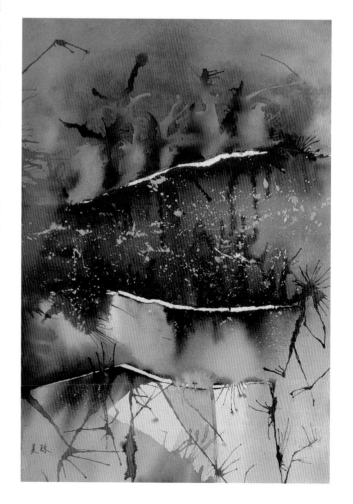

破口（五）| 水彩，2022，55 x 37 cm

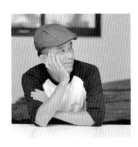

CHUNG MING-CHENG

1966

國立台灣大學國際貿易學系
臺北市立教育大學視覺藝術
研究所

鐘
銘
誠

2022 水彩的可能－回到眞純，桃園市政府文化局
2021 三相－鐘銘誠個展，宜蘭縣文化中心
2016 蘭陽寫生小品－鐘銘誠西畫個展，宜蘭縣文化中心
2002 家園風景－鐘銘誠西畫個展，宜蘭縣文化中心
—

創作理念

「道生一，一生二，二生三，三生萬物。」
透過簡單、乾淨、純粹又富含生命活力的畫面，呈現宇宙百彙的本質與樣貌。喜歡水，藉由水彩的特性，展現自己的審美觀點，不管寫實、寫意或抽象，都能抒發心中所感、所思，並與天地自然合而爲一。

20210218 ｜ 水彩，2021，76 x 56 cm

20221216 ｜ 水彩，2022，76 x 56 cm

更多資訊掃描

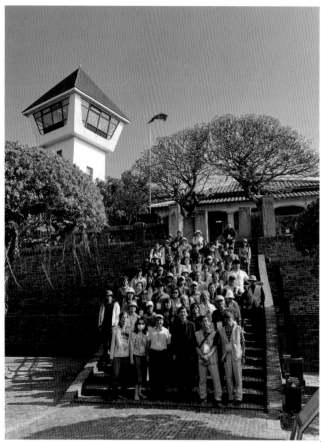

亞太 18 歲 生日快樂！

感謝 18 年來曾經以及一直在亞太的朋友，你們的認真與努力讓 18 歲的亞太每一場活動都如此精彩，在大家心底留下深刻又美好的回憶！走過疫情，我們研討會、主題展、示範不曾停下腳步，反而為了擴展我們的網路聲量，創立了「亞太水彩論壇」讓大家更有發表作品的舞台。2023 年讓我們站穩腳步，迎向下一個 18 年，期許大家在亞太遇見更好的自己，讓世界看見台灣水彩！

活動紀實

2022 府城繪事 – 三會寫生活動 ↑

寫生活動紀實 →

2022-11/30～12/2
台南 府城古都之旅

2018 女性水彩畫專題展

2022 春季創作座談

2022 旅繪台中開幕

2023 中華亞太水彩藝術協會－蘭嶼寫生行

出版	中華亞太水彩藝術協會
書名	亞太 18 – 中華亞太水彩藝術協會會員年鑑
發 行 人	郭宗正
總 編 輯	劉佳琪
編務委員	郭宗正、洪東標、謝明錩、張明棋、溫瑞和 林毓修、吳冠德、黃進龍、劉佳琪、張家荣 陳品華、李招治、李曉寧、陳俊男、張宏彬 成志偉、羅宇成、陳顯章
美術設計	YU,SHUO CHENG
發行	金塊文化事業有限公司
地址	新北市新莊區立信三街 35 巷 2 號 12 樓
電話	(02)22768940
總經銷	創智文化有限公司
電話	(02)22683489
印刷	鴻霖印刷傳媒股份有限公司
初版	2023 年 05 月
建議售價	新台幣 800 元
ISBN	978-626-96257-7-2(精裝)

亞太
中華亞太水彩藝術協會會員年鑑
18

國家圖書館出版品預行編目 (CIP) 資料

亞太 18 : 中華亞太水彩藝術協會會員聯展年鑑 / 劉佳琪主編 .
-- 初版 . -- 新北市 : 金塊文化事業有限公司 , 2023.05
352 面 ;19 x 26 公分 . -- (專題精選 ; 8)
ISBN 978-626-96257-7-2(精裝)
1.CST: 水彩畫 2.CST: 畫冊
948.4 112007153